Stop Stealing Sheep & Find Out How Type Works

Erik Spiekermann

타이포그래피 에세이
STOP STEALING SHEEP & FIND OUT HOW TYPE WORKS

2014년 10월 20일 개정판 발행 **○** 2020년 11월 30일 개정판 3쇄 발행 **○ 지은이** 에릭 슈피커만 **○ 옮긴이** 김주성 이용신
펴낸이 안미르 **○ 주간** 문지숙 **○ 진행** 강지은 차현호 **○ 편집** 신혜정 **○ 표지 디자인** 안마노 **○ 디자인** 이현송 **○ 커뮤니케이션** 김나영
○ 영업관리 황아리 **○ 인쇄** 스크린그래픽 **○ 펴낸곳** (주)안그라픽스 우10881 경기도 파주시 회동길 125-15
전화 031.955.7766 (편집) | 031.955.7755 (고객서비스) **○ 팩스** 031.955.7744 **○ 이메일** agdesign@ag.co.kr
웹사이트 www.agbook.co.kr **○ 등록번호** 제2-236 (1975.7.7)

STOP STEALING SHEEP & FIND OUT HOW TYPE WORKS, 3rd edition
Copyright © 2014 by Erik Spiekermann

이 책의 국립중앙도서관 출판시도서목록(CIP)은 서지정보유통지원시스템(seoji.nl.go.kr)과
국가자료공동목록시스템(www.nl.go.kr/kolisnet)에서 이용하실 수 있습니다.
CIP제어번호: CIP2014028651

ISBN 978.89.7059.757.7 (03600)

양을 훔친 당신에게 필요한 타이포그래피 지침서

에릭 슈피커만

타이포그래피 에세이

김주성·이용신 옮김

안그라픽스

1 활자는 어디에나 있다 8

활자는 실재한다. 우리 생활의 중요한 일부이다. 이 단순한 사실을 깨달아야
비로소 더 효율적인 의사소통 방법을 이해할 수 있다.

2 활자란 무엇인가 26

활자의 과거와 미래 사이에서 활자의 현재를 이해하는 일은 우리가 누구이고
어떻게 의사소통하는가 하는 물음과 불가분의 관계이다.
활자는 사회의 분위기, 시대 조류와 한 몸을 이루는 생명체이다.

3 활자 들여다보기 38

활자를 보는 눈을 키우는 일은 지면 위의 친숙한 요소들에서 시작된다.
활자의 기본 형태부터 가장 정교한 세부까지 모두 살펴보는 것이 활자를 이해하는 첫걸음이다.

4 활자 고르기 60

특별한 용도에 맞는 글자체를 고르는 것은 옷장 정리에 비하면
그다지 어려운 일도 아니다. 내용에 적합한 글자체를 고르기는 쉽다.

5 활자로 개성을 표현하기 78

어떤 글자체를 사용하고 지면에 어떻게 배열할지 결정하기 위해서는
텍스트의 어조나 느낌을 이해하는 것이 필수이다.

6 여러 가지 활자 102

일단 글자체의 기본 특징들을 파악하면 여러 가지 글자체를 쉽게
식별할 수 있다. 사람들을 구별하는 경우와 비교해 생각하면 가장 이해가 빠르다.

7 활자 다루기 134

알아볼 수 있고 읽기 편한 활자인지 아닌지는 몇 가지 기본 원리에 달려 있다.
글자사이와 낱말사이는 특히 중요하다. 텍스트에 알맞은
글자체를 고른다는 것은 이러한 공간을 정확하게 다룬다는 뜻이다.

8 활자 배치하기 154

어디에서 무슨 일에 쓰일지를 먼저 고려하는 것이 활자의 효율성을
결정짓는다. 이런 간단한 배치의 원칙이 실용적인 페이지 레이아웃을 만들어낸다.

9 화면 위의 활자 172

형만 한 아우 없듯이 화면 위의 활자는 인쇄 활자만 못하다.
기술적인 제약이 있기는 하지만 화면에 보이는 어떤 프로젝트에서라도
글자체를 부적절하게 선택하는 일은 절대 없어야 한다.

10 나쁜 활자는 없다 180

활자는 의사 전달의 기본 요소이다. 의사 전달 수단이 변화함에 따라
활자도 독특하고 생명력 있게 진화한다.

11 마무리 196

참고 문헌, 찾아보기, 옮긴이 주, 글자체 찾아보기, 저작권.

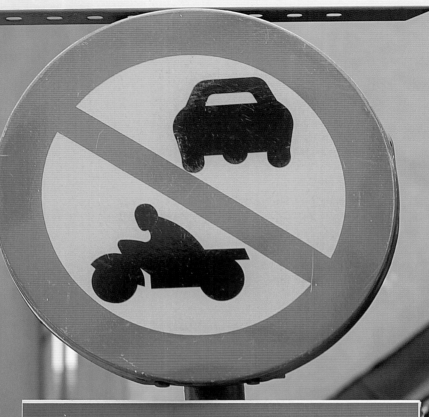

양을 훔친다? 소문자 글자사이를 띄운다? 치과 의사건 목수건 핵물리학자건 모든 업종의 전문가는 외부인이 듣기에는 비밀스럽고 난해한 언어로 의사소통한다. 활자디자이너와 타이포그래퍼도 예외는 아니다. 타이포그래피에서 사용하는 전문용어 역시 수수께끼처럼 난해해서 이를 보고 주눅이 들지 않는 것은 골수 활자광 정도이다. 이 책의 목적은 활자를 이용해 더 효과적으로 소통하고 싶어 하는 사람들을 위해서 타이포그래피라는 언어를 쉽게 설명하는 것이다.

우리 주위에 활자가 너무 많은 까닭에 때로는 눈여겨보지 않고 지나치게 된다. 그렇게 해도 꼭 나쁠 것은 없다. 이를테면 이 안내 표지판 같은 경우이다. 11시에서 6시 사이, 혹은 11시에서 6시 사이, 그리고 반드시 11시에서 6시 사이에는 이 거리에 진입하지 말라고 쓰여 있다.

요즘 사람들에게는 더 다양한 청중에게 전달할 수 있는 더 나은 소통 방법이 필요하다. 말하고자 하는 바를 적합한 소리에 담아냈을 때 남들이 훨씬 쉽게 이해한다는 것을 우리는 경험을 통해서 안다. 활자가 바로 그런 소리이다. 활자는 글쓴이와 독자를 연결해주는 시각적 언어이다. 활용할 수 있는 글자체만 해도 수천 가지에 이른다. 아무리 단순한 생각이라도 그 생각을 표현하기에 적합한 단 한 가지 글자체를 고르기란 숙련된 전문가가 아니고서야 쉽지 않은 일이다.

이 책에서는 타이포그래피가 선택된 소수만을 위한 예술이 아니라, 하고 싶은 이야기를 지면이나 화면을 통해 보여주어야 하는 사람 누구에게나 훌륭한 도구라는 점을 여러분이 익숙한 이미지를 통해 보여주고자 한다. 왜 그렇게 많은 글자체가 존재하는지, 그것을 어떻게 사용해야 하는지, 왜 날마다 더 많은 글자체가 요구되는지 깨닫기에 충분한 기회가 될 것이다.

지난 20년간 바뀐 표지판을 보라. 작은 사진의 오른쪽은 1992년에 인쇄한 이 책 초판에 수록된 것이고 왼쪽은 2003년의 재판에 수록된 것이다.

이 부분은 본문에 곁들이는 쪽글이다. 조그만 활자를 쓴 점으로 미루어 짐작할 수 있듯이, 소극적이거나 대충 읽는 사람을 겨냥한 글이 아니다. 초보가 곧바로 이해하기엔 아직 이르다 싶은 심화 정보는 모두 이 좁은 세로단에 모아두었다. 그렇지만 일단 활자라는 열병에 걸리고 나면 곧바로 찾게 될 내용이다.

이미 활자와 타이포그래피에 대해 어느 정도 알고 있는 사람이나, 단지 필요한 정보에 대한 사실 확인을 위해 혹은 그저 그런 이야깃거리를 읽는 마음으로 이 책을 읽다가 필자의 주장을 더 알고 싶거나 의구심이 드는 사람이라면, 이 세로단을 주의 깊게 읽기 바란다.

1936년 프레더릭 가우디(Frederic Goudy)가 활자디자인 우수상을 받기 위해 뉴욕에 왔을 때의 일이다. 상장을 받자마자 이를 훑어본 그는 "블랙 레터(black letter)의 글자사이를 늘리는 것은 양을 훔치는 짓이나 다름없다."라고 단언했다. 청중석에 앉아 있었을 그 상장의 작성자에게는 꽤 편치 않은 순간이었을 것이다. 나중에 가우디는 일반적인 경우를 두고 한 말이라며 크게 사과했다고 한다.

여기서는 '블랙 레터'라고 했는데 뒤표지에 실린 가우디의 인용구에는 '소문자'라고 쓰여 있음을 눈치챈 독자가 있을지 모른다. 블랙 레터와 소문자는 전혀 다른 것이다. 소문자는 대문자(CAPITAL LETTERS)에 반대되는 것이고 블랙 레터(blacк letter)는 흔히 볼 수 없는 글자꼴로 이렇게 생겼다(looкs liкe this).

위의 일화에서 언급된 '블랙 레터'가 어떻게 해서 '소문자'로 바뀌게 되었는지 확실치는 않지만 일반적으로는 후자로 알려졌다. 어느 쪽이든 간에 이 말에 담긴 의미는 무한하다. 이 책을 다 읽을 무렵에는 가우디의 말에 담긴 의미와 재미가 독자에게 전달되기를 바란다.

One cannot *not* communicate.

"의사소통을 하지 않기란 불가능하다."

파울 바츨라비크(1921-
2007)는 미디어가 인간
행위에 미치는 영향에
관한 책 『커뮤니케이션
실용론(Pragmatics of
Human Communication)』의
저자이다. 위 인용구는
바츨라비크의 커뮤니케이션
제1원리로 알려졌다.

FF Unit Thin

Type is everywhere.

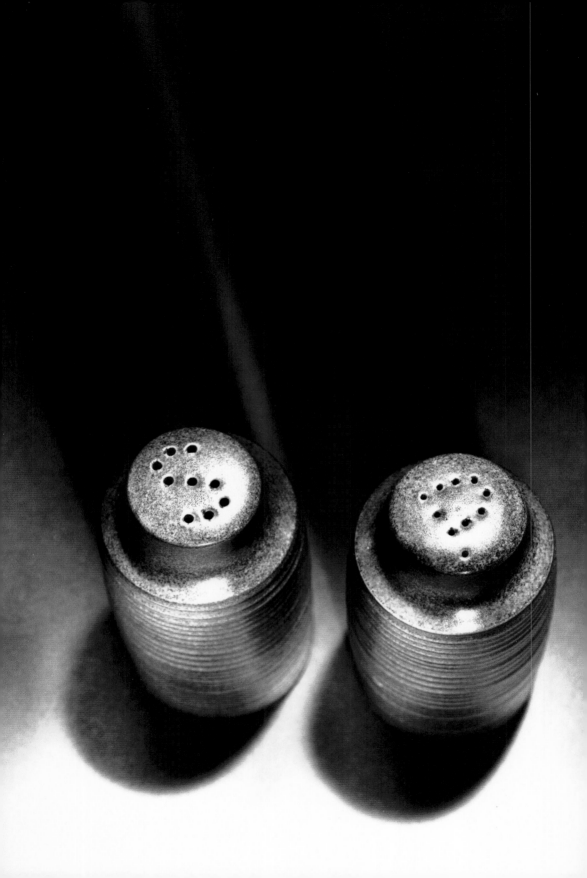

일본에 가본 적이 있는가? 최근 일본에 갔던 한 친구가 말하기를, 자기 인생에서 그렇게 난감한 적이 없었다고 한다. 왜일까? 아무것도 읽을 수가 없었기 때문이다. 도로 표지판이며 가격표며 어느 하나도 무엇을 설명하는지 이해할 수 없었던 것이다. 마치 바보가 된 듯했다고 한다. 그러면서 그 친구는 문자화된 커뮤니케이션에 우리가 얼마나 많이 의지하는지 새삼 깨달았다고 했다.

소금(salt)의 S와 후추(pepper)의 P. 대부분의 언어권에서 통용되어 엉뚱한 실수를 방지해준다.

활자가 없는 세상에 사는 모습을 한번 상상해보자. 사실 사방에 널린 광고 문구들이야 얼마쯤 없어도 살아갈 수 있다. 하지만 당장 아침 식탁에 놓인 포장 용기 안에 무엇이 들어 있는지도 알 수 없을 것이다. 물론 포장 용기마다 그림이 있기는 하다. 풀 뜯는 젖소가 그려진 종이 상자는 우유 팩임을 알 수 있고 시리얼 상자에 그려진 군침 도는 이미지를 보면 배가 고파질 수도 있다. 그러나 소금이나 후추가 든 병을 들었을 때 대번에 눈이 가는 것이 무엇인가? 다름 아닌 S와 P라는 글자이다.

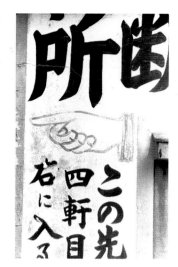

활자에 의지하지 않고 한번 돌아다녀 보라. 일본에 간 대부분의 서양인처럼 난감해질 것이다. 물론 일본에도 읽을 활자가 무수히 많이 있지만 어디까지나 일본 글자를 배운 사람들을 위한 것이다.

채 잠이 덜 깬 아침 식탁에서 가장 먼저 접하는 것도 활자이다. 그렇지 않고서야 시리얼 한 숟가락에 칼슘이 얼마큼 함유되었는지 어떻게 알겠는가?

THE WALL STREET JOURNAL.

EUROPE EDITION · VOL. XXXI NO. 87

DIE ZEIT

WOCHENZEITUNG FÜR POLITIK WIRTSCHAFT WISSEN UND KULTUR

DEUTSCHLAND 4,50 €

Frankfurter Allgemeine

ZEITUNG FÜR DEUTSCHLAND

FINANCIAL TIMES

VIRTUAL GAMES
THE REAL WORLD
AS INSPIRATION
PAGE 15 | BUSINESS WITH REUTERS

SUZY MENKES
A SAVIOR FOR
A ROMAN ICON
PAGE 7 | STYLE

VENICE BI
SHOWING
ART THAN
PAGE 10 | CULTURE

International Herald Tribu

THE GLOBAL EDITION OF THE NEW YORK TIMES

AY, JUNE 4, 2013 GLOBAL

mardi 4 juin 2013 LE FIGARO - N° 21 409 - Cahier N° 2 - Ne peut être vendu séparément - www.lefigaro.fr

LE FIGARO
économie

lefigaro.fr/economie

MARSEILLE
OUVRE SON
MUCEM
SUPPLÉMENT
4 PAGES

Le Monde

조간신문이 없는 아침 식사는 왠지 어색하게 느낄 사람들이 있다. 여기서도 어김없이 활자가 문제이다. 대부분은 활자를 일괄적으로 '인쇄된 문자'로 간주하며 타이포그래피의 미묘한 차이에는 그다지 주의를 기울이지 않는다. 아마도 각 신문이 사용하는 작은 본문용 글자체를 비교해본 적도 없을 것이다. 하지만 다른 신문에 비해 더 쉽게 읽히는 신문이 있다는 것은 누구나 안다. 활자 크기가 더 크고 더 질 좋은 사진을 사용한 덕분일 수도 있고 기사를 잘 따라가도록 표제를 많이 달아둔 덕분일 수도 있다. 어느 쪽이든 간에 이 모든 차이는 활자를 통해 전달된다. 사실 한 신문이 나름의 모양새 혹은 독특한 개성을 갖추게 되는 것은 그 신문이 사용하는 글자체와 그 글자체가 배열되는 방식을 통해서이다. 독자들은 신문 가판대에서 지면 한 귀퉁이만 보고서도 저마다 즐겨 읽는 신문을 쉽게 알아본다. 손이나 머리 모양만으로도 친구를 알아보는 것과 마찬가지이다. 세계 곳곳에 사는 사람들의 모습이 저마다 다르듯 나라마다 신문의 모습도 다르다. 북미의 독자가 보기에는 도저히 용납할 수 없는 것이 프랑스 독자의 아침 식사를 즐겁게 해줄 수도 있고, 이탈리아 독자에게는 독일의 일간신문이 너무 지루해 보일 수도 있다.

활자는 신문에 대해 거기에 담긴 정보 이상으로 많은 것을 말해준다.

물론 각국의 신문을 구별 짓는 것이 단지 활자나 레이아웃만은 아니다. 낱말들의 조합 역시 또 다른 요인이다. 예컨대 프랑스어 같은 언어에는 여러 가지 악센트 부호가 있고 네덜란드어나 핀란드어 같은 언어에는 아주 긴 낱말이 있다. 반면 영국의 타블로이드판 신문에서처럼 지극히 짧은 낱말들을 쓰는 언어도 있다. 어느 글자체나 모든 언어에 적합하지는 않다. 이런 까닭에 특정한 활자 스타일이 어떤 나라에서는 널리 쓰이지만 다른 곳에서는 아닐 수도 있다.

라틴 알파벳밖에 읽을 줄 모르는 사람들 눈에는 끔찍하게도 복잡하고 해독 불가능해 보이겠지만, 실은 세계 인구 과반수가 이 문자들로 쓰인 신문을 읽는다. 이 지구에 사는 사람들 절반 이상이 중국어와 아랍어를 사용한다.

áåæäàœøöçß¡¿

영어 외의 다른 언어에서 쓰이는 몇 가지 악센트 부호, 특수 기호 등의 문자들이다. 이런 문자로써 각 언어마다 독특한 모양새가 생긴다.

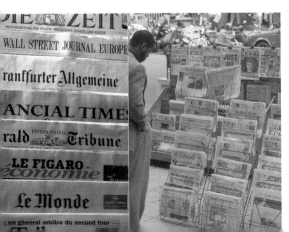

신문디자인은 매우 더디게 바뀐다. 오른쪽의 흑백사진은 1992년에 출간된 초판에 실렸으며 왼쪽의 컬러사진은 2003년에 출간된 재판에 실린 것이다.

USA TODAY™
09.03.13
A GANNETT COMPANY

'Riddick' made for fans

Vin Diesel, director moved by pleas for follow-up to "Chronicles" **1D**

UNIVERSAL PICTURES

The man behind Serena
How their complex relationship works **1C**

ROBERT DEUTSCH, USA TODAY SPO

NEWSLINE

'Never too old to chase your dreams'

J. PAT CARTER, AP
Diana Nyad, 64, arrives at Key West after swimming 110 miles from Cuba without a shark cage. Story, 1A

Elite college doesn't always mean higher pay
Some graduates with 2-year technical degrees earn more in their first jobs, research shows. **4A**

A chance to make Fed history
Janet Yellen could become the first woman to lead the Federal Reserve. **1B**

Smartwatches are on the way
Sony, Samsung expected to show off devices in Berlin this week. **2B**

Remembering David Frost
How British talk show host, who died Saturday, broke down Nixon. Opinion, **8A**

Choose the right school

Find USA TODAY's 112-page guide at newsstands or at college guide. usatoday.com.

College Guide
354 SCHOOLS

Verizon's $130B deal
Finally, telecom giant to wholly own wireless unit; move reflects competition in mobile **1B**

CBS blackout over
Ends pay dispute with Time Warner Cable; programming restored in Dallas, LA, NYC **4A**

SYRIA SELL BEGINS

JEWEL SAMAD, AFP/GETTY IMAGES
"If the Congress were to reject a resolution like this after the president ... has already committed to action, the consequences would be catastrophic."
Sen. John McCain, R-Ariz.

JEWEL SAMAD, AFP/GETTY IMAGES
"Mr. President – clear the air. Be decisive, be firm about why it matters to us as a nation to get Syria right."
Sen. Lindsey Graham, R-S.C.

J. SCOTT APPLEWHITE, AP
"This provides the president time to make his case to Congress and the American people."
House Speaker John Boehner, R-Ohio

TIMOTHY D. EASLEY, AP
"The Senate will rubber stamp what (Obama) wants but I think the House will be a much closer vote. And there are a lot of questions we have to ask."
Sen. Rand Paul, R-Ky.

J. SCOTT APPLEWHITE, AP
"Authorization by Congress for action will make our country and the response in Syria stronger. ... I look forward to the debate."
House Minority Leader Nancy Pelosi, D-Calif.

EVAN VUCCI, AP
"People's representatives must be invested in what America does abroad ... (it's time) to show the world that America keeps our commitments."
President Obama

McCain, Graham express optimism on Obama's plan

Paul Singer and Aamer Madhan
USA TODAY

President Obama's bid to get co gressional support to use milit force in Syria received a boost M day as Republican Sens. Jo McCain and Lindsey Graham s they have more confidence the WI House is developing a better strat for dealing with Syria.

McCain and Graham are key vo Obama will need to win Senate proval for the United States launch missile strikes against Syri response to an Aug. 21 chem weapons attack that killed more th 1,400 people.

Obama said Saturday that he concluded the United States sho launch a strike in response to the tack, but he said he wants appro first from Congress.

McCain of Arizona and Grahar South Carolina have jointly pressed concerns that a milit strike should be part of a broa strategy in Syria, not simply a r dom attack to punish the regime.

After meeting with Obama Monday, they both said they belie the White House is developing strategy that would weaken the gime of President Bashar Assad a boost Syrian opposition forces though they said Obama has m work to do to explain this plan.

"We still have significant concerns," McCain said, "but we believe there is in formulation a strategy to upgrade the capabilities of the Free Syrian Army and to degrade capabilities of Bashar Assad. Befo this meeting, we had not had th indication.

McCain repeatedly said a congr sional vote rejecting the use of m tary force would be "catastrophic" U.S. interests and would destroy credibility of the nation in the eye both allies and adversaries.

Graham said, "If we don't get Sy right, Iran is surely going to take signals that we don't care about th nuclear program. ... If we lost a v in Congress dealing with the che cal weapons being used in Syria, w effect would that have on Iran ar their nuclear program?"

Both senators criticized the ministration for not having a clea strategy in Syria before now.

In Syria on Monday, Assad tol

Obama may have weakene presidenc
By seeking OK from Congress he reverses precedent.
Analysis, 3A

Six key players to watch in debate over authorizing military action

Susan Davis and Aamer Madhani
USA TODAY

WASHINGTON A week ago, it seemed the question of whether to take military action against Syria rested solely on the shoulders of President Obama.

But he has turned to Congress to authorize military airstrikes against Syria for using chemical weapons, setting up the most consequential foreign policy vote since the 2002 authorization of the Iraq War.

Obama and his supporters on Capitol Hill will have to overcome broad skepticism about the merits of military strikes and navigate the political divisions that have left Congress largely paralyzed.

The vote also cast a spotlight on key lawmakers who will be critical in determining whether or not Congress authorizes Obama to use military force. Congress is still on recess, but the arm-twisting has be-

gun and the Syria resolution will be the first order of business in both the House and Senate when they return Sept. 9.

The debate will pit Obama and House Democratic leader Nancy Pelosi against both Republicans and Democrats skeptical of foreign military intervention. The White House will need support from Republican leaders such as Speaker John Boehner, R-Ohio, and Sen. John McCain

▶ STORY CONTINUES ON 2A

At 64, a swim for the record books

In Syria on Monday, Assad tol

다시 활자와 신문의 관계로 돌아오자. 신문을 읽는 독자에게는 지극히 뻔하고 평범해 보이는 것들도 실은 주도면밀한 계획과 응용 기법이 낳은 결과이다. 지면이 뒤죽박죽인 듯한 신문들도 저마다 복잡한 그리드와 엄밀한 체계에 따라 레이아웃된 것이다.

정보를 제공하되 독자의 주의가 해당 기사 내용에서 벗어나지 않게 하는 것이야말로 고도의 기술이 요구되는 대목이다. 누군가 모든 글줄과 단락과 단을 꼼꼼히 다듬어 체계적인 지면으로 구성했다는 사실을 독자가 신경 쓰게 해서는 안 된다. 적어도 이 경우에는 디자인이 눈에 보이지 않아야 한다. 따라서 이런 까다로운 작업에 쓰이는 글자체는 '당연히' 눈에 띄지 않는다. 너무나 평범해서 독자가 그것을 읽고 있다는 것도 깨닫지 못할 정도여야 한다. 활자디자이너가 잘 알려지지 않은 직업인 이유가 바로 여기에 있다. 과연 누가 눈에 띄지 않는 것을 만드는 사람들에 대해 생각하겠는가. 그럼에도 우리 생활의 모든 움직임은 활자와 타이포그래피에 의해 정의되고 표현되며 그것에 따라 좌우되는 것이 사실이다.

미국의 주요 일간지 중 하나인 «USA 투데이(USA Today)». 그리드에 맞추어 디자인되었다.

옆쪽에 실린 신문이 바탕에 깔린 어떤 복잡한 구조에 맞추어 레이아웃되었듯이, 이 책도 나름의 규칙 속에서 디자인되었다.

이 페이지는 동일한 간격으로 분할되어 있으며, 이로써 생긴 모듈은 전체 지면과 똑같이 가로세로 비율이 2:3으로 이루어져있다. 이 페이지는 크기가 13.5×20mm인 직사각형이 가로와 세로로 각각 12개씩 들어가며 총 144개로 구성된다. 이로써 판형은 162×240mm가 된다. 단짜기는 이 지면에서 기본 단위인 13.5mm를 기준으로 그 배수로 짠다.

글줄사이 간격은 지면에서 가장 작은 단위를 기준으로 그 배수로 설정한다. (원서에서 에릭 슈피커만은 행간을 1mm로 주었지만 한국어판에선 알파벳보다 자면이 큰 한글 활자 특성상 판면을 정확히 분할하는 배수를 지키기보다 한글 조판에 적합하도록 설정했다. 한국어판 본문 글줄보내기▾ 값은 23H로 5.75mm이다. 이때 기본 단위인 H는 1mm를 4로 나눈 0.25mm이다. 주석 글줄보내기는 본문 글줄이 4줄일 때와 주석 글줄이 6줄일 때 높이가 같도록 짰다. –편집자 주)

타이포그래피 요소들은 모두 그리드에 맞추어 배치되었다. 읽는 사람에게는 보이지 않지만 레이아웃과 제작을 하는 디자이너에게는 많은 도움이 된다. 벽돌을 열 맞추어 차곡차곡 쌓아 지은 건물처럼 그리드를 충실히 따라 짜여진 구성은 지면을 질서정연하게 만든다.

지면 대신 텔레비전이나 컴퓨터 모니터에서 뉴스를 읽는 사람들이 점점 늘어난다. 이런 용도에 비추어 활자와 레이아웃을 재고해보아야 한다.

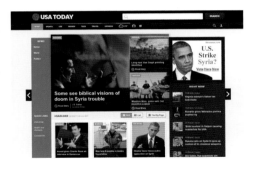

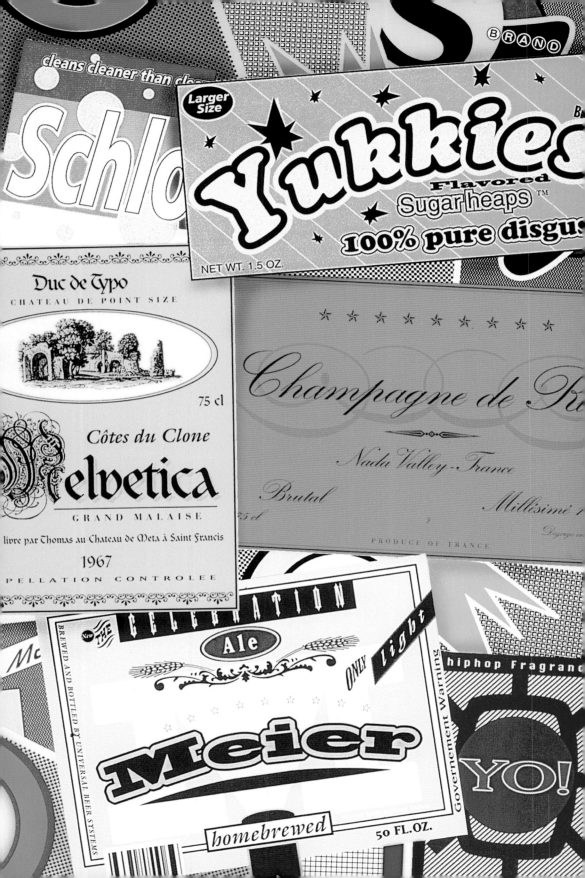

어차피 아무도 차이를 모를 테니 어떤 글자체를 고르든 대수롭지 않다고 생각할 수도 있다. 이런 사람이 들으면 놀랄 일이지만 전문가들은 보통 사람의 눈에 보이지 않는 세세한 부분을 마무리하는 데 어마어마한 시간과 노력을 기울인다.

연주회에 가서 마음껏 즐기고 왔는데 다음 날 신문을 보니 지휘자가 실력이 없었다거나 오케스트라의 호흡이 맞지 않았다거나 애초에 곡 선정이 형편없었다는 등 공연을 혹평하는 기사가 실렸을 때와 비슷한 경우라 할 수 있다. 평범한 관객에게는 멋진 연주회였지만 기준과 기대가 다른 전문가에게는 못마땅한 연주회였던 것이다.

가령 포도주를 마실 때에도 같은 상황이 벌어진다. 당신이 포도주를 마시며 아주 흡족해하고 있는데 일행 중 다른 사람이 얼굴을 찌푸리며 병이 너무 미지근하다는 둥 몇 년산 포도주라 별로라는 둥 자기 집에 가면 친구 삼촌이 프랑스에서 직수입한 기막힌 포도주가 잔뜩 있다는 둥 장황한 이야기를 늘어놓을 수도 있다.

그렇다고 자신이 바보가 되는 것일까? 단지 우리가 하는 모든 일에는 다양한 수준의 질과 만족이 있게 마련이라는 이야기가 아닐까?

식품과 디자인: 제품 자체에 대해서는 잘 알지 못하면서 타이포그래피가 주는 느낌을 그대로 믿고 구매하는 경우가 얼마나 많은가? 타이포그래피와 관련된 고정관념이 주위에 흔하다. 정해진 색상을 사용해 특정 식품임을 나타내고 독특한 글자체를 써서 색다른 맛과 품질을 나타내곤 한다. 이런 관습적인 공식들이 없다면 무엇을 사거나 주문해야 할지 난감할 것이다.

JEDEM DAS SEINE

SUUM CUIQUE

Chacun à son goût

옛말대로 십인십색이다.

인류에게 알려진 음식물의 종류는 그야말로 무궁무진하다. 그 모든 것을 개인이 알기란 불가능하다. 이 맛과 영양, 질과 양의 미로 속에서 우리를 안내해주는 것 중 하나가 식품에 붙은 상표다. 정보가 적힌 포장 용기에 담긴 식품에 한해서이기는 하지만 말이다. 타이포그래피 없이는 어디에 무엇이 들었는지, 무엇을 어떤 용도로 사용할지 알 길이 없을 것이다.

식품 포장에 종종 손으로 작업한 활자가 쓰이는 것도 이해할 만한 일이다. 규격화된 글자체로 이 방대한 맛과 효과를 표현하기란 무리일 테니 말이다. 요즘은 손으로 그린 글씨의 효과를 내는 작업에 어도비 일러스트레이터 등의 소프트웨어 프로그램이 사용되기도 한다. 이런 프로그램이 이루어낸 디자인과 아트워크▼의 결합은 불과 10여년 전만 해도 상상도 못했던 수준이다. 그래픽디자이너의 머릿속에서 이루어지는 모든 것을 이제는 놀라운 완성도로 제작할 수 있다.

손으로 그린 느낌이나 돌에 새긴 느낌, 바느질, 에칭 등을 흉내 낸 효과도 모두 컴퓨터로 손쉽게 만들 수 있다.

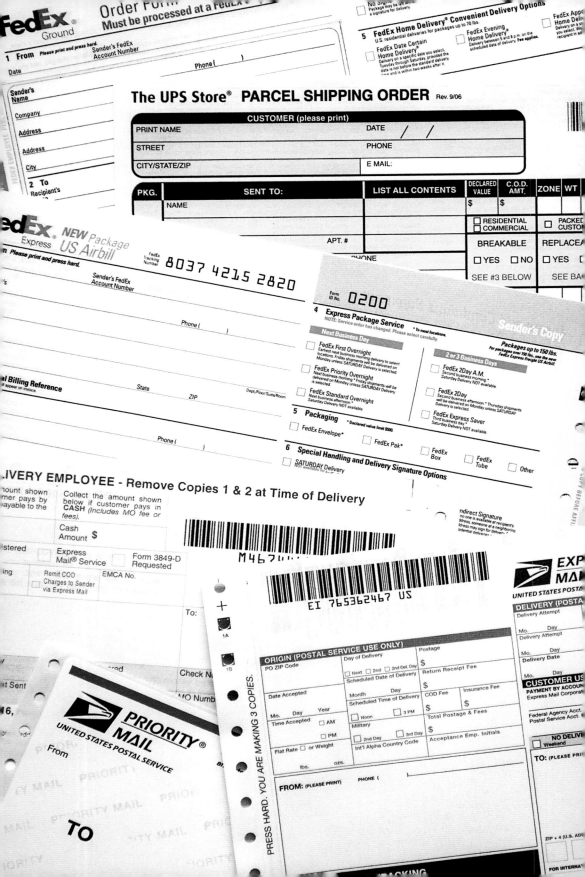

포도주 상표나 초콜릿 상자, 막대 사탕 포장지 등을 들여다보며 개인의 취향에 따라 음식 혹은 폰트에 대한 욕구가 돋는 것을 즐길 수 있지만, 마찬가지로 두루 쓰이는 인쇄 형태의 의사소통 수단임에도 대부분 정말로 좋아하지 않는 것이 있다. 바로 서식이다.

업무용 서식이 매번 일일이 써넣기에는 끔찍하고 지루할 정도로 많은 양의 정보를 처리해준다는 것은 인정하지 않을 수 없다. 빈칸에 표시하고 서명만 하면 요청한 것을 얻을 수 있다. 물론 세금 보고서를 작성하는 경우는 예외이다. 이때는 그쪽에서 원하는 정보를 우리가 제시해야 한다. 혹은 서식의 작문이나 디자인이나 인쇄 등이 너무 형편없어서 무슨 말인지 이해하기 곤란한 경우도 예외라 하겠다. 타이포그래피의 선택이 가능하다고 볼 때 사실 업무용 서식을 조악하게 만드는 것에는 변명의 여지가 있을 수 없다. 판독이 힘든 명세서나 보기 흉한 신청 양식, 엉터리 영수증, 황당한 투표용지 등도 마찬가지이다. 하지만 이런 종류의 인쇄물들을 처리하지 않고 지나는 날이 하루도 없는 것이 현실이다. 실은 너무도 쉽게 더 기분 좋은 경험이 될 수도 있는데 말이다.

온라인 서식은 타이포그래피 선택의 폭이 매우 좁기는 하지만 몇 가지 자동 기능이 있어서 적어도 신용카드 번호를 반복해서 입력해야 하는 따분한 행위를 줄여주기는 한다.

대개 업무용 서식들의 '보편적인' 형식은 흔히 기술적 제약에서 비롯된다. 그러나 그런 제약들이 해결되고 나서도 여전히 그 형식이 사라지지 않기 때문에 이 규격화된 의사소통 수단에 대한 편견이 굳어진다.

업무에 사용되는 글자체는 대개 특정 기술이나 장치에 알맞게 디자인되곤 한다. 이를테면 광학식 문자 인식(OCR), 니들 프린터(needle printer), 고정너비(monospaced) 타자기 등등.

한때 기술적 제약으로 여겨졌던 것이 요즘에는 일종의 유행이 되기도 한다. '전혀 디자인되지 않은' 듯이 생긴 OCR B, 예스럽고 꾸밈없는 타자기 글자꼴, 심지어 니들 프린터나 기타 저해상도용 알파벳까지도 디자이너가 특정한 효과를 자아내는 데 이용된다.

문서나 명세서를 작성하는 데 어떤 글자체가 더 좋을지 고민하기를 귀찮아하다가는 쿠리어(Courier), 레터 고딕(Letter Gothic)이나 그 밖의 고정너비 폰트(175쪽 참조)에 안주하게 될 수 있다. 사실 그런 글자체가 진짜 '적합한' 글자체보다 읽기도 힘들고 공간도 더 많이 차지하는데 말이다. 가독성, 공간 경제성, 독자의 기대감을 특별히 고려해서 고안된 새 디자인 한두 개를 시도해보는 것이 큰 용기를 요구하는 일은 아니지 않은가?

이 글자체들은 잉크젯프린터나 작은 화면처럼 해상도가 낮은 출력장치들을 위해 새롭게 디자인되었다.

Handgloves
BASE NINE

Handgloves
LUCIDA

Handgloves
ITC OFFICINA SANS

Handgloves
VERDANA

기술적 제약 안에서 디자인된 글자체들.

Handgloves
LETTER GOTHIC

Handgloves
COURIER

Handgloves
OCR B

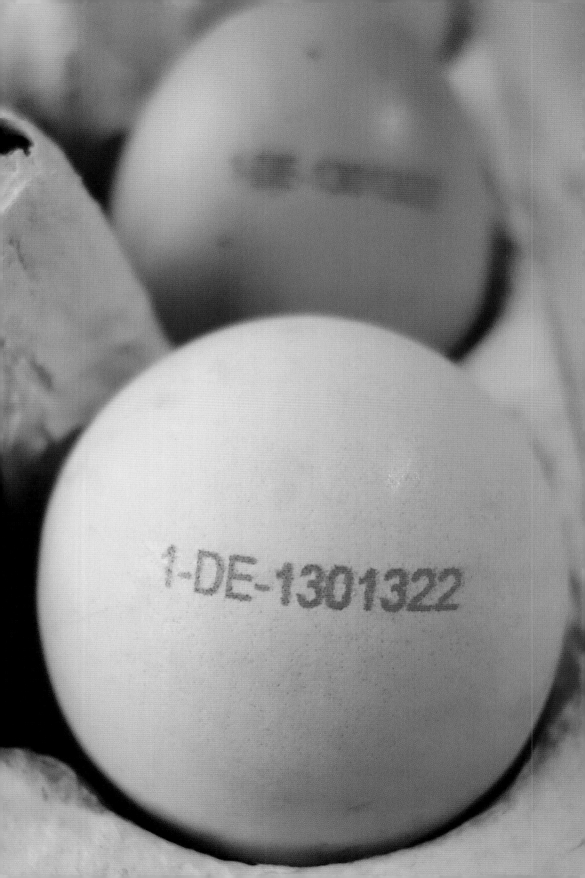

요즘 개인용 컴퓨터 사용자들은 모두 폰트가 무엇인지 안다. 제대로 이름을 기억해서 쓰는 폰트(예를 들면 헬베티카Helvetica, 버다나Verdana, 타임스Times 등)도 몇 가지씩 있고 글자체마다 다른 감정을 전달한다는 점도 이해한다. 우리가 화면에서 보는 것은 실제로 작고 네모난 낱낱의 점들일 뿐이다. 그 속에서 친근한 형체를 읽어내도록 점들이 눈속임을 일으키는 것인데도 우리는 이제 모든 글자가 마치 '인쇄된 활자'처럼 보이기를 기대한다.

예컨대 날달걀에 인쇄하는 것처럼 원래 의도하지 않았던 일에 기술을 쓰거나 무엇에든 과도하게 디자인하는 것이 요즘의 추세라지만, 최소한 계속해서 사용하면 타이포그래피 훈련은 된다. 구매한 식품이 정말로 영양가가 있는지 없는지 활자를 보며 판단하는 것도 그런 훈련의 순간이다.

달걀 하나하나에 기록이 찍혀 있는 것을 볼 때마다 어떻게 가능했을까 궁금해진다. 닭들이 저마다 조그만 고무도장을 가지고 있다는 말인가? 아니면 달걀이 모두 어떤 기계를 통과하는 사이에 그 깨지기 쉬운 표면에 살짝 눌러 찍는 것일까? 종류가 다른 달걀들은 서로 다른 활자를 써서 구별하는가? 방사해서 낳은 달걀에는 브러시 스크립트(Brush Script, 187쪽 참조)를, 고급 거위알에는 카퍼플레이트(Copperplate)를, 양계장 달걀에는 헬베티카를 쓰는 것일까?

브루넬로디몬탈치노(Brunello di Montalcino) 제조업자들이 의도적으로 자사 와인병 상표에 장체를 골라 썼는지는 알 수 없지만, 사이를 넓게 띄운 숫자와 단단한 대문자가 어떤 기품을 드러낸다. 모노타입(Monotype)이 만든 앤디얼 모노(Andale Mono, 마이크로소프트 소프트웨어를 사면 무료로 얻을 수 있다)에서 보듯이, 고정너비 시스템 폰트라는 제약 안에서도 좋은 디자인이 나올 여지가 있다. 바코드와 OCR 숫자는 떼놓고 생각할 수 없는데 그 보편적인 알파벳을 가지고도 완전히 새로운 활자가 디자인된 바 있다. 굳이 달걀 껍데기에 찍힌 인쇄를 그대로 흉내 내야 하는 경우에 윤곽선이 얼룩덜룩한 FF 애틀랜타(Atlanta)를 쓰면 그럴듯하게 만들 수 있다. 도트 프린터를 만드는 사람들은 로고를 실제와 비슷하게 인쇄하려고 노력하는 한편, 실제 폰트디자이너들은 식당 영수증을 만들어낼 수 있는 도구를 내놓는다.

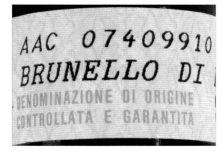

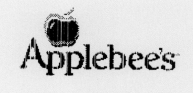

HANDGLOVES
FF ATLANTA

Handgloves
ANDALE MONO

Handgloves
FF OCR F LIGHT

Handgloves
FF OCR F REGULAR

Handgloves
FF OCR F BOLD

Handgloves
FF DOT MATRIX TWO

Newark Newark

A. 밝은 바탕 위의 어두운 활자는
조금 굵어야 잘 읽힌다.
다만 지나치지 않아야 한다.

B. 어두운 바탕 위의 밝은 활자가
더 쉽게 잘 읽히려면 조금
가늘어야 한다.

가장 흔한 타이포그래피 메시지들 가운데에도 아직 제대로 디자인된 적이 없는 것이 더러 있다. 적당한 글자체도 물론 없다. 거리의 도로 표지판의 모양새도 어느 정부 부서엔가 소속된 기술자나 행정관 혹은 회계 담당자가 결정해야 했을 것이다. 십중팔구 이들이 다른 기술자나 행정관, 회계 담당자로 구성된 위원회를 만들었을 것이고, 그런 다음 도로 표지 제조업자, 도로안전 전문가, 자동차 회사의 로비스트, 그 밖에 더 여러 명의 기술자와 행정관과 회계 담당자 등을 포함한 전문 위원회에 돌아가면서 참석했을 것이다.

여러 나라가 영국교통국에서 사용하는 알파벳을 자국의 도로 표지판에 적용하고 있다. 유감스럽게도 어떤 제작자는 활자를 더 뚱뚱하게 만드는데, 아마도 활자가 굵을수록 더 잘 읽힐 것으로 생각하는가 보다. 사실은 그 반대이다.

그 모임에 타이포그래퍼나 그래픽디자이너는 한 사람도 없었을 것이 틀림없다. 그러니 그 결과물에서 의사소통이나 미관은 물론이고 가독성에 대한 아무런 고민의 흔적도 찾아볼 수 없다. 그런데도 우리는 여전히 여기에서 헤어나지 못한다. 이런 도로 표지판들이 우리의 열린 공간을 지배하면서 한 나라의 시각 문화에 커다란 부분을 차지한다.

표지판에 사용되던 전통적인 활자는 어디에 있는 제작자든지 재현할 수 있도록 대개 기하학적 패턴으로 구성되었다. 이제 활자를 데이터로 쉽게 전달할 수 있으므로 제작을 위한 실제 활자가 없다는 변명도 통하지 않는다.

사인 시스템은 복잡한 조건을 충족해야 한다. 반전된 활자(예컨대 파란 바탕 위 흰 활자)는 포지티브(positive) 활자(예컨대 노란 바탕 위의 검은 활자)보다 굵어 보이고, 후면 발광 표지판은 전면 발광일 때와 효과가 다르다. 이동 중에 (이를테면 자동차 안에서) 읽어야 하는 표지이건, 조명이 밝은 플랫폼에 가만히 서서 읽는 표지이건, 비상시를 위한 표지이건 간에 타이포그래피 면에서 세심한 처리를 요구한다. 과거에는 이런 쟁점이 대부분 등한시되었다. 제작이 어려웠던 탓도 있고, 디자이너가 이런 문제를 무시해 넘긴 탓도 있다. 그 결과 특정 글자체가 상황을 개선할 수 있다는 것도 모르는 사람들에게 모든 결정권이 넘겨졌다.

이제는 조금씩 획 굵기가 다른 글자체가 함께 디자인되어 나오므로 필요에 따라 적절히 고를 수 있다. 후면 발광으로 어두운 바탕에 흰 활자가 들어가는 표지인지, 그냥 자연광 아래 흰 바탕에 검은 활자가 들어가는지에 따라 알맞은 글자체를 고르는 것이 가능하다. 제도나 레이아웃을 위한 응용 프로그램으로 활자의 포스트스크립트 데이터를 생성해, 이를 바탕으로 비닐, 금속, 나무 등 표지판에 쓰이는 온갖 재료에서 맞는 크기의 글자를 잘라낼 수 있게 되었다.

거리에서든 실내에서든 간에 디자인이 형편없는 표지판에 더 이상 변명의 여지가 없다.

Handgloves

FRUTIGER

Handgloves

TRANSPORT

Handgloves

CLEARVIEW

Handgloves

TERN

Wittgenstein
im Kreis Wienerwald

Newark

Newark

C. 너무 굵은 활자는 글자의 속공간인 카운터(counter)를 작게 만들어 거의 메꾸어버릴 수 있다.

D. 반전된 활자에서는 카운터가 작아지는 효과가 증가한다. 후면 발광 표지판은 더욱 악화시킨다(다음 쪽을 보라).

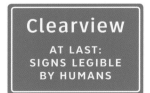

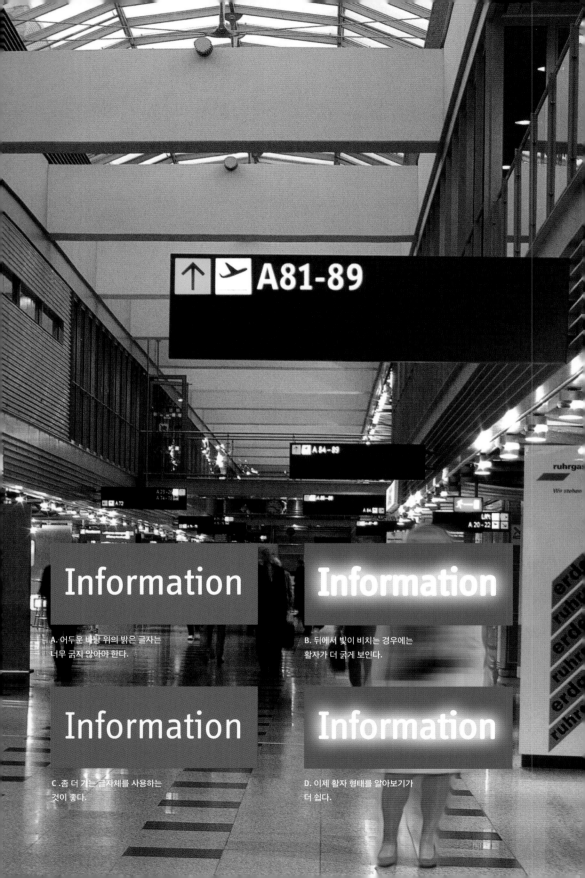

↑ ✈ A81-89

Information

A. 어두운 바탕 위의 밝은 글자는
너무 굵지 않아야 한다.

Information

B. 뒤에서 빛이 비치는 경우에는
활자가 더 굵게 보인다.

Information

C .좀 더 가는 글자체를 사용하는
것이 좋다.

Information

D. 이제 활자 형태를 알아보기가
더 쉽다.

여전히 도로나 고속도로의 표지판은 엔지니어가 담당한다. 많은 엔지니어가 아직도 에어리얼Arial이 가장 훌륭한 글자체라고 생각하는데 그 이유는 단순히 에어리얼이 어디서나 볼 수 있을 정도로 흔하기 때문이라고 한다. 그럼에도 공공 표지판 디자인이 발전할 조짐이 보인다. 독일의 새로운 DIN(독일공업표준) 위원회가 디자이너라면 당연히 알고 있던 것에 대해 마침내 인정했기 때문이다. 어떤 글자들은 구별이 어렵기도 한데 이를테면 숫자 1은 소문자 l과 대문자 I처럼 보인다. 새로운 DIN1450은 소문자 l는 획 아랫부분을 약간 구부린 루프로 표현하고, 대문자 I는 위아래에 세리프를, 숫자 1은 아랫면에 수평 획을 더해서 나타내기를 제안했다.

왜 세리프체가 우선 사용되지 않는지 질문할 수 있다. 흥미로운 질문이지만, 불행하게도 위원회의 엔지니어들 사이에서는 한 번도 논의되지 않았다(그 자리에 실제 활자디자이너가 참석했는데도). 그들은 세리프체가 고전적이어서 사이니지에 적합하지 않으며 현대적인 용도에 맞는 어떤 것에도 사용할 수 없다고 본다.

이 책이 처음 발행된 1993년 이래로 아주 적은 수의 활자디자이너들이지만, 그들은 보장될 만한 명예나 행운이 없는데도 교통 표지판 분야로 관심을 돌렸다.

미국의 도로에는 이제 제임스 몬탈바노(James Montalbano)가 디자인한 클리어 뷰(Clearview)가 사용되는데, 기존 글자체인 하이웨이 고딕(Highway Gothic)에 기반을 두었지만 실제로 잘 읽히며 친근감이 든다. 세계 여러 공항에서 채택하는 프루티거는 1976년에 파리의 샤를드골 공항을 위해 디자인된 글자체인데 최근에 사이니지용으로 소문자 l과 숫자 1, 가운뎃점이 있는 O자를 갖추어 업데이트되었다.

베를린교통국은 1992년 이래로 프루티거 컨덴스트(Frutiger Condensed) 특별판을 FF 트랜시트(Transit)라는 이름으로 개발해 가지고 있다. 뒤셀도르프 공항의 표지판은 FF 인포(Info)로 되어 있다. 랄프 헤르만(Ralf Herrmann)은 웨이파인딩 산스(Wayfinding Sans)라는 글자체를 디자인했다. 라이노타입 비아로그(Linotype Vialog)는 베르너 슈나이더(Werner Schneider)와 헬무트 네스(Helmut Ness)가 길찾기 프로젝트를 위해 개발한 것이며 어라이벌(Arrival)은 키스 치항 탐(Keith Chi-hang Tam)이 디자인했다.

FRUTIGER 1450 now legible

Wayfinding Sans

FF Transit Front Positive

→ FF Info Display

Arrival ↗

Linotype Vialog

Clearview

There is less to this than meets the eye.

"눈에 보이지 않는 것이 있다."

탈룰라 뱅크헤드(1902-1968)는 세계적으로 유명한 여배우이며 염문으로도 많이 알려졌다. 그녀는 고급 취향에 천부적인 재능을 가지고 잘못된 일을 많이 했다.

What is type?

FF Unit Light

IMP CAE
TRAIAN
MAXIMO
ADDECIA
MONSETLO

무언가를 기록하기 시작한 이래, 사람들은 실제로 쓰기에 앞서 누가 읽을지를 먼저 고려해야만 했다. 공식 문서나 비문의 경우처럼 여러 사람이 읽게 될지, 편지처럼 어느 한 사람만 읽게 될지, 혹은 공책이나 일기처럼 글쓴이 자신만 읽게 될지에 따라서 글자의 모습이 달라야 했을 것이다. 독자층이 다양해짐에 따라 글자꼴도 더 형식을 갖추게 되었더라면 아마 어림짐작할 여지가 줄었을 것이다.

로마의 트라얀 기둥에 남아 있는 이 글자들이 보여주듯, 공식 로마자 알파벳은 결코 유행을 타지 않는다.

아래: 고대 비문이나 초기 인쇄 활자에서 느껴지는 시대를 초월한 아름다움을 재현하려는 디지털 글자체도 많다. 캐럴 트웜블리(Carol Twombly)가 1990년에 디자인한 어도비 트라얀(Adobe Trajan)이 좋은 예이다.

많은 사람을 대상으로 한 최초의 메시지 중 일부는 펜이 아니라 끌을 가지고 표현되었다. 고대 로마 유적에 새겨진 거대한 비문들은 끌로 파기 전에 붓으로 돌 위에 글자들을 그려 넣는 식의 세심한 준비 과정을 거쳤다. 설사 당시에 수정액이 있었다 하더라도, 돌에 남겨진 실수를 없애기는 힘들었을 것이다. 넓적한 대리석이나 화강암 조각보다 석공이 더 소모품처럼 여겨지기도 했던 만큼 작은 계획 하나도 매우 중요한 때였다.

그래픽디자인과 타이포그래피는 상당히 복잡한 활동이다. 그러나 아주 간단한 작업일지라도 문제를 고민하고 해결책을 머릿속에 그려본 다음, 중간 단계들을 신중하게 계획하면 한결 더 수월해진다.

SENATVS·POPVLVSQVE·ROMANVS

IMP·CAESARI·DIVI·NERVAE·F·NERVAE

TRAIANO·PRETTY·LEGIBLE·DACICON

MAXIMO·TRIB·POT·XVIII·IMP·VI·COS·VI·P·P

ADDECLARANDVM·VERY·SPACED·OUT

O sanctissima & Enthea Erothea matre pia,& præclaro indesinente &
ualido patrocinio de gli ardenti & sancti amori,& de gli amorosi fochi,&
de gli suauissimi coniugamenti infatigabile adiutrice. Si al diuino nu-
me tuo da costei le gratie inuocate sono peruenute, Perlequale grati & ac-
cepti siano gli sui excessiui ardori & il suo gia uotato core. Rendite pieto-
sa & arendeuola alle sue fuse oratione piene de affectuose & religiose spon-
sione & instante pce. Et ricordati de gli exhortatorii & diuini suasi di Ne-
ptuno al furibondo Vulcano, per te sedulmente facti,& da gli mulcibe-
ri laquei inuinculata cum lamoroso Marte, soluta illesamente fosti. Et al-
la tua superna clementia piaque cusi udirre,& præstate propitia di adim-
pire il determinato uoto,& focoso disio di questi dui. Il perche dal tuo cie-
co & aligero figliolo essendo in questa sa tenera & florida ætate apta al
tuo sancto & laudabile famulato , & ad gli tui sacri ministerii disposita.
da gli fredi di Diana sepata. Ad gli tui amorosi & diuini fochi(cóseruáti la
natura)cú súma & itegra diuotióe tuta si ppara. Et gia da qllo uulnerabó-
do figliolo l'alma sua pfossa , & fora dil casto pecto il mollicolo suo core
erúcatosentétisse egli nó renuéte, ma patiéte, & másuetamte icliatose, qllo

이런 '공식적인' 스타일의 글쓰기는 결국 손글씨handwriting를 보는 관점이나 학교 및 수도원을 비롯한 기타 교육 시설에서 손글씨를 가르치는 방식에 영향을 미쳤다.

요즘에는 남이 읽을 수 있도록 글씨를 써야 할 때 '인쇄체'로 쓰도록 지시한다. 아무리 당시에 훌륭한 솜씨라고 여겨졌더라도 200년 전에 쓰인 글을 읽어내기란 쉽지 않을 법한데 로마 시대의 글은 아무런 문제 없이 읽을 수 있다. 마찬가지로 지금으로부터 500년 전, 그러니까 활자movable type를 이용한 인쇄술이 발명된 직후에 디자인된 글자체는 다소 예스럽기는 해도 여전히 우리에게 아주 친숙하다. 당시와 같은 방식으로 정확하게 똑같이 재현된 글자들을 쓰지는 않더라도, 그 기본 형태나 비례는 오늘날까지도 유효하다.

수세기 동안 북유럽에서는 프락투어(Fraktur, 문자 그대로 '변칙적인 글쓰기')가 표준적인 타이포그래피 스타일이었다. 로만체는 이탈리아에서 유래해 이탈리아어, 프랑스어, 라틴어 등의 로망스어를 조판하는 데 사용되었기 때문에 로만(Roman)이라 일컬어졌다.

의사소통이 점점 국제화됨에 따라, 더 보편적인 글자체가 필요해졌다. 프락투어, 고딕류의 스타일은 지난 시대의 향수를 불러일으킬 때나 사용한다. 예를 들어 《뉴욕 타임스 (The New York Times)》 같은 신문의 표제로 사용하곤 한다.

혹은 독일풍의 느낌이 가미된 디자인이 필요한 경우에도 도움이 된다. 실제로 나치는 소위 '독일풍' 글자체의 사용을 후원하고 (으레 그랬듯) 명령하기까지 했다. 그 때문에 제2차 세계대전 이후의 세대에게는 이러한 활자를 쓴다는 것이 역사적인 의미가 있을 수밖에 없다.

오랜 세월을 거친 오늘날에도 500년 전과 다름없이 건재한 글자체들이 있다. 이들의 최신 디지털 버전은 윤곽선이 깔끔하다는 점에서 약간 낫다.

반면 500년 전에는 누구나 읽을 수 있었지만 이제는 읽기 힘든 글자체들도 있다. 이것은 글자체의 외형적인 특징 때문이라기보다 문화적 인식의 차이에 기인하는 문제이다.

왼쪽: 프란체스코 그리포(Francesco Griffo)가 알두스 마누티우스의 출판사를 위해 디자인한 활자. 모노타입에서 1929년에 발표한 벰보(Bembo)는 이것의 현대판이다.
오른쪽: 구텐베르크(Gutenberg)의 성경(1455년).

ſl ſi ſp ſl ſt ſſ ſh ſ ct v ff

Primieramente'imparerai di fare' que=
sti dui tratti, cioe -ʹ
da li quali ſe' principiano tutte'

Prīcipē de eodem officio. Corniculanium.
Comentarienſem. Numerarios. Adiutorem
Abaētis. A libellis. Exceptores & ceteros
officiales

Primieramente' imparerai di fare'
questi dui tratti, cioe -
dali qualiſe principiano tutte'

Principe de codem officio. Cornicularium.
Comentariensem. Numerarios. Adiutorem
Abactis. A libellis. Exceptores & ceteros
officiales

글자의 기본 형태는 수백 년간 크게 달라지지 않았지만 글자 양식에는 수천 가지 변형이 생겨났다. 사람의 형상이나 건축 자재, 꽃, 나무, 도구 및 온갖 일상용품에서 착안한 알파벳이 만들어져 머리글자나 타이포그래피 장식으로 사용되었다(오른쪽 그림). 하지만 읽혀야 하는 글자체는 주로 손글씨에서 유래했다. 구텐베르크의 활자는 15세기 독일의 전문 필경사가 쓴 글씨를 본보기로 삼았다. 그로부터 수십 년 후 베니스의 인쇄업자 역시 그 지역의 손글씨를 기초로 첫 활자를 만들었다. 수 세기를 거치며 사람들이 글씨를 쓰는 방식에서 차츰 문화적인 차이가 분명해졌다. 유럽 법원의 전문 서기는 정교하고 격식 있는 필기체를 발전시켰다. 읽고 쓰는 능력이 전파되면서 사람들은 스타일이나 가독성보다는 생각을 빨리 표현하는 데 더 많은 관심을 기울이기 시작했다.

깃펜, 만년필, 연필, 펠트펜▼ 등 모두 손글씨의 모양을 바꾸는 데 일조했다. 로마자 알파벳은 여러 문화의 공통분모로서 이런 모든 발전 경로를 거치면서도 놀랍게도 원형을 지키고 있다.

위 글씨 도판: 1530년경 이탈리아어 필사본으로, 당시 사람들의 글씨체를 보여준다. 아래 도판 글씨 : 루도비코 데글리 아리기(Ludovico degli Arrighi)의 글쓰기 지침서 중 일부로, 1521년경에 목판인쇄한 것이다. 바탕 페이지에 사용된 활자는 1996년 로버트 슬림바크(Robert Slimbach)가 디자인한 어도비 젠슨 이탤릭(Adobe Jenson Italic)이다.

33

H 길 플로리에이티드 캐피털스(Gill Floriated Capitals), 에릭 길(Eric Gill)
A 미소스(Mythos), 민 왕(Min Wang)과 짐 와스코(Jim Wasco)

N 탈리엔테 이니셜스(Tagliente Initials), 주디스 서트클리프(Judith Sutcliffe)
D 래드(Rad), 존 리터(John Ritter)

A 비컴 스크립트(Bickham Script), 리처드 립턴(Richard Lipton)

G 로즈우드(Rosewood), 킴 부커 챈슬러(Kim Buker Chansler)
L 미소스

O 키갈리 블록(Kigali Block), 아서 베이커(Arthur Baker)
V 제브라우드(Zebrawood), 킴 부커 챈슬러

E 스터즈(Studz), 마이클 하비(Michael Harvey)
S 크리터(Critter), 크레이그 프레이저(Craig Frazier)

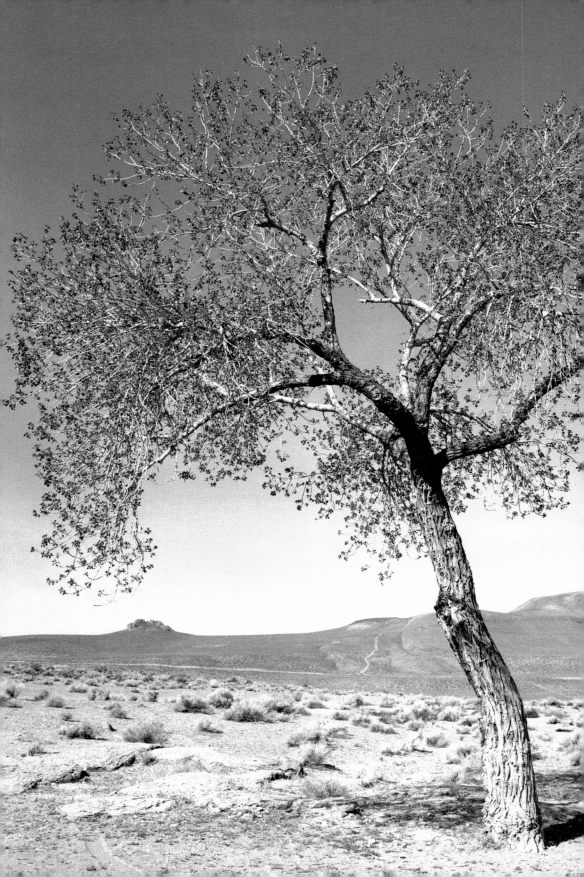

마찬가지 이유로 수백 년 전에 유행했던 형태의 집이 오늘날에도 대단히 매력적인 집으로 꼽힌다. 15세기 이후로 패션에는 상당한 변화가 일어났지만 사람들이 셔츠와 바지를 입고 양말과 신발을 신는 데는 변함이 없다. 의류 제조 과정은 바뀌었지만 모직이나 명주, 가죽 같은 소재들은 아직도 인기 있고 이들의 대용으로 등장한 현대식 소재보다 더 값지게 여겨지곤 한다.

어찌 되었건 지난 500년 동안 사람 몸의 기본 모양은 바뀌지 않았으며 주변 세계를 바라보는 기본적인 방식 역시 크게 달라지지 않았다. 우리가 사물을 바라보는 시각은 여전히 식물, 동물, 날씨, 풍경 등의 자연에 의해서 주로 형성된다. 우리의 눈에 조화롭고 즐겁게 인식되는 것 대부분이 자연에서 도출된 비례의 법칙에 순응한다. 고전적인 글자체도 이 법칙을 따른 것들이다. 만약 그러지 않았다면 우리 눈에 괴상하게 비쳤을 것이다. 그리고는 기껏해야 스쳐 지나가는 유행이거나 심할 경우 읽기 힘든 글자체 정도로 여겨졌을지도 모른다.

특정 비례가 다른 어떤 비례보다 더 아름다워 보이는 원인을 밝히기 위해 인체의 치수를 재기도 했다.

르 코르뷔지에(Le Corbusier)의 모듈러(modular, 그의 기능적 현대 건축에 기초가 된 시스템)는 한쪽 팔을 뻗은 남자의 비례에 교묘히 일치한다. 그의 인체 드로잉에 사용된 모든 치수에 황금분할이 기본 원리로 깔려 있다는 사실은 조화로운 비례의 법칙을 조금이라도 연구해본 사람이라면 쉽게 이해할 수 있다.

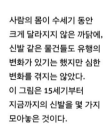

사람의 몸이 수세기 동안 크게 달라지지 않은 까닭에, 신발 같은 물건들도 유행의 변화가 있기는 했지만 심한 변화를 겪지는 않았다. 이 그림은 15세기부터 지금까지의 신발을 몇 가지 모아놓은 것이다.

1950년대에 태어나 텔레비전과 함께 자란 첫 번째 세대는 아직도 텔레비전에서 보여주던 생활 방식을 꿈꾸거나 흉내 낸다. 이 세대의 뒤를 이어 뮤직비디오나 가상현실, 인터넷과 함께 자라난 세대가 등장했다. 소리와 이미지의 조작, 가상현실의 발명, 인공 환경 내에서 살아가는 체험 등은 '자연스러운' 인식의 법칙을 의심하게 했다. 그리고 지난 2,000년 동안 과학기술과 문화의 발달에서 모든 현상이 그랬듯이 활자와 타이포그래피도 이런 움직임을 반영한다. 지금의 추세로 본다면 2023년 무렵에는 지난 5세기 동안의 변화보다 훨씬 더 큰 변화로 글자체의 모습이 달라질 것이다. 어쩌면 지금 우리 눈에 터무니없어 보이는 것들이 다음 세대의 독자에게는 읽기 편리한 것으로 기꺼이 수용될지도 모른다.

"그건 절대로 히트할 리가 없다." 중요한 발명이나 발견들은 하나같이 이런 말을 듣지 않았던가?

새로운 기술로 처음 만들어진 것들은 현재의 그것과 최소한 그 외양에서는 거의 닮지 않았다. 그러나 당시에도 기본 원리는 이미 깔려 있었다. 그렇지 않았다면 비행기는 날 수 없었을 것이며 진공관은 과열하고 자동차는 마차보다 빠르지 않았을 것이다.

프린터나 컴퓨터 모니터에 '진짜' 인쇄용 활자가 쓰이는 것에 익숙해지자마자 전화기나 소형 기기 화면용 폰트들이 비트맵▼을 다시 불러들이기 시작했다. 그와 동시에 폰트 기술의 발전으로 과거의 정겨운 아메리카나(Americana)에서 옛날 옛적의 픽셀 활자에 이르기까지 지금껏 존재했던 모든 레터링 스타일을 디자이너들이 재창조할 수 있게 되었다. 이런 예스러운 활자들이 지금은 일종의 유행을 제시하는 스타일로 사용된다.

위에서 아래로 :
비트맵에서 영감을 받아 주자나 리치코(Zuzana Licko)가 1987년에 발표한 글자체. 노키아, 에릭슨, 소니의 화면용 폰트들. 하우스 인더스트리스(House Industries)의 너깃(Nugget)과 잭팟(Jackpot), 이보이스(Eboys)의 FF 피콜(Peecol)과 FF 서브모노(Sub Mono).

Typefaces are NOT intrinsically legible
Send me a message
>Ciao, carissima
Ruf mich zurück.
Learning from Las Vegas
World Famous Buffet

Pixels are cool.
Pixels are way cool.

지그문트 프로이트　Sigmund Freud

Sometimes a cigar is just a cigar.

"때때로 담배는 그냥 담배일 뿐이다."

Berthold Walbaun Book

지그문트 프로이트(1856-1939)는 정신 분석학의 아버지로 알려졌다. 오스트리아 출신의 신경학 학자로서 자유연상술을 발전시켰고, 꿈이 인간의 억압된 성적 욕구를 드러낸다는 학설을 세웠다. 무심코 튀어나온 말이 이른바 '프로이트적 실언'이 될 때가 있다.

Looking at type.

FF Unit Regular

HEAD

have to be big and at the top

Display

type is meant to show off the advantages **of the product inside the package it is printed on.**

TYPE IN BOOKS hasn't changed much over the last five hundred years. Then again, the process of reading hasn't changed that much either. We might have electric lights, reading glasses, and more comfortable chairs, but we still need a quiet corner, a little time on our hands, and a good story. Paperbacks crammed full of poorly spaced type with narrow page margins are a fairly new invention, born out of economic necessities, i.e., the need to make a profit. Chances are the more you pay for a book, the closer it will resemble a good historical model that dates back to the Renaissance. By the time we are adults, we have read so much that is set in what are considered "classic" typefaces that we all think Baskerville, Garamond, and Caslon are the most legible typefaces ever designed…

ADOBE CASLON REGULAR

Newspaper typography has created some of the very worst typefaces, typesetting, and page layouts known to mankind. Yet we put up with bad line breaks, huge word spaces, and ugly type, because that is what we are used to. After all, who keeps a newspaper longer than it takes to read it? And if it looked any better, would we still trust it to be objective?

SWIFT LIGHT

Small print is called small print even though it is actually only the type that is small. To overcome the physical limitations of letters being too small to be distinguishable, designers have gone to all sorts of extremes, making parts of letters larger and/or smaller, altering the space in and around them so ink doesn't blacken the insides of letters and obscure their shapes, or accentuating particular characteristics of individual letters. Another trick is to keep the letters fairly large, while at the same time making them narrower than is good for them or us so more of them will fit into the available space. Often enough, however, type is kept small deliberately, so that we have a hard time reading it – for example, in insurance claims and legal contracts.

FF META BOOK

LINES

인쇄된 메시지를 보고 있으면 누구나 눈길이 가닿는 그 짧은 순간에 벌써 지면 위의 모든 것으로부터 영향을 받는다. 여러 요소 하나하나의 모습뿐만 아니라 그 요소들이 한데 배열된 방식 등이 모두 눈에 들어온다. 다시 말해 첫 글자를 미처 읽기도 전에 이미 머릿속에서 전체적인 인상이 생겨나는 것이다. 전혀 모르는 사람을 만났을 때 그 사람의 존재에 대해 반응하는 방식과 유사하다. 나중에 이 첫인상을 바꾸려고 해도 잘 안 된다.

가장 많이 읽은 것을 가장 잘 읽게 되기 마련이다. 조판이나 디자인이나 인쇄가 아무리 형편없어도 마찬가지이다. 그렇다고 해서 좋은 활자나 멋진 디자인이나 깔끔한 인쇄를 대신할 수 있는 무엇이 존재한다는 말은 아니다. 단지 어떤 이미지들은 독자들 머리에 깊이 새겨진다는 점을 기억해두자는 것이다.

그래픽디자이너, 식자공, 편집자, 인쇄업자 등 커뮤니케이션 종사자들은 이런 가능성을 유념해야 한다는 말을 누누이 듣는다. 때로는 법칙을 따르는 것이 최선일 수도 있다. 하지만 그 단계를 뛰어넘기 위해서는 법칙을 깨뜨려야 할 필요도 있다. 좋은 디자이너는 법칙을 깨뜨리기 이전에 먼저 모든 법칙을 익힌다.

Handgloves
FUTURA EXTRA BOLD COND.

Handgloves
ANTIQUE OLIVE BLACK

Handglov
FF ZAPATA

Handgloves
HOBO

Handgloves
ADOBE CASLON REGULAR

Handgloves
SWIFT LIGHT

Handgloves
FF META BOOK

19쪽에 처음 등장한 뒤로 이 책에 거듭해서 실리는 요소가 있다. 바로 'Handgloves'라는 낱말이다. 이 낱말은 글자체의 모양을 평가하기에 적절한 알파벳으로 구성되었는데, 업계 표준인 'Hamburgefons'를 수정한 것이다. 본보기로 조판된 글자체 혹은 본문에서 언급된 글자체를 보여줄 것이다.

특정한 용도로 글자체를 디자인하는 일은 흔히 생각하는 것보다 훨씬 보편적이다. 전화번호부나 쪽광고, 신문, 성경 등에 쓰이는 특별한 활자가 있고, 특정 회사가 독점하는 활자도 있다. 저해상도 프린터나 화면용 폰트, 고정너비 타자기, OCR 등의 기술적인 조건에 맞추어 특수하게 디자인한 글자체도 있다. 지금까지 이런 글자체들은 모두 역사적인 활자를 본받았다. 필요에 의해서이기는 하지만 심지어 비트맵까지도 일종의 모델로 삼았다. 아래의 예는 특수한 용도로 디자인된 활자들이다.

Bell Centennial
전화번호부용으로 디자인된 벨 센테니얼.

ITC Weidemann
본래 개정판 성경용으로 디자인된 ITC 바이데만.

Spartan Classified
신문의 소형 광고용으로 특별히 디자인된 스파튼 클래시파이드.

Corporate ASE
다임러크라이슬러(Daimler Chrysler) 전용 글자체 코퍼레이트 ASE.

Sassoon Primary
취학아동에게 글씨 쓰기를 가르치는 데 사용되는 사순 프라이머리.

1

2

3

4

5

6

a

Cooper Black

b

MESQUITE

c

Arnold Böcklin

d

CAMPUS

e

Tekton

f

Snell Roundhand

이것은 타이포그래피 퍼즐이다.
어느 글자체가 어느 신발에 어울릴까?
해답은 뒷장에 있지만 지금 보면
반칙이다. 몇 번 신발이 어느 글자체와
어울리는지 기억했다가 다음 쪽에
제시된 필자의 선택과 비교해보라.

때에 따라서는
타이포그래피상의 실수가
쉽게 눈에 띈다.

CAMPUS

MESQUITE

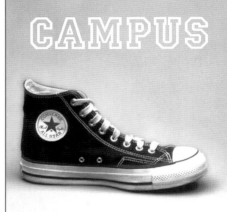

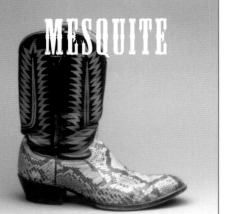

Snell Roundhand

Cooper Black

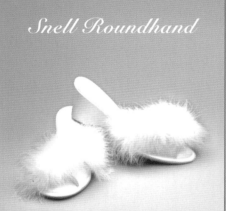

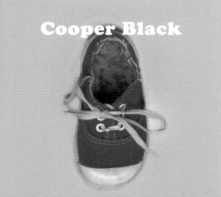

Arnold Böcklin

Tekton

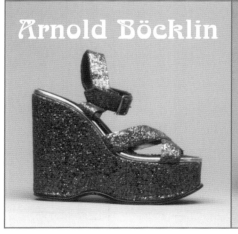

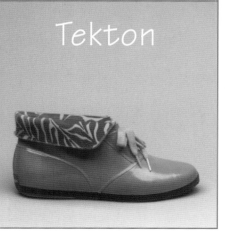

춤추러 갈 때, 달리기할 때, 알프스의 아이거봉을 등반할 때, 출근할 때 같은 신발을 신는 사람은 아마 없을 것이다. 혹시 그런 사람이 있더라도 아주 드물 것이다. 활동에 따라 발 모양이 달라지는 것은 아니다. 그러나 앞에 열거된 것을 비롯해 그 밖의 많은 활동을 수행하려면 이를 받쳐주고 보호하거나 강화해주는 갖가지 기능이 필요하다.

활자에도 같은 원리가 적용된다. 객관적인 사실이나 수치를 전달하기 위해 글자가 최대한 효과를 발휘해야 하는 경우도 있고, 낱말들이 더 좋아 보이거나 편안하고 예뻐 보이게 만들기 위해 가벼운 장식을 입혀야 하는 경우도 있다.

발에 유난히 잘 맞는 신발을 발견하면 무척 마음에 든 나머지 번번이 똑같은 것만 사고 싶어지기도 한다. 하지만 그런 취향을 두고 친구들이 잔소리해댈지도 모르니, 아예 같은 디자인을 색상만 달리해서 몇 켤레 사두는 것이 어떨까? 그러면 발도 계속 편하고 선택의 폭도 넓어질 수 있다.

활자도 그와 마찬가지이다. 활자도 배경과 글자색을 달리해서, 예컨대 밝은 바탕에 어두운 글자나 어두운 바탕에 밝은 글자 등으로 인쇄할 수 있다. 매번 한 가지 이상의 글자체를 쓰는 것처럼 보일 것이다.

글자체와 신발 짝짓기에서 아마도 독자가 개인적으로 선택한 것과 옆쪽에 제시된 것이 사뭇 다를 것이다. 평범한 신발 가게의 신발 종류보다 골라야 할 폰트의 종류가 더 많은 셈이니 그리 쉬운 일은 아니다.

다행히도 신발의 용도가 각기 다르듯, 타이포그래피도 의도된 쓰임새가 있어 선택이 좁아진다. 응용할 디자인이 비슷하더라도 여러 가지 선택이 있으므로 유행에 민감한 디자이너에게는 유리한 셈이다.

쿠퍼 블랙(Cooper Black, 옆의 그림 참고)은 상당히 인기 있는 글자체인데, 30년 전에는 지금보다도 더 인기가 좋았다. 장점이 많은 글자체이다. 껴안아주고 싶게 귀여우면서도 가볍지 않고 모양새도 비교적 독특하다. 그러나 너무 많이 쓰여서 탐탁지 않다면 가우디 헤비페이스(Goudy Heavyface), ITC 수브니어 볼드(Souvenir Bold), 슈템펠 슈나이들러 블랙(Stempel Schneidler Black), ITC 첼튼햄 울트라(Cheltenham Ultra) 등을 시도해볼 수 있다. 하나하나 비교해보면 저마다 상당히 다르지만 같은 용도로 쓸 때 비슷한 효과를 줄 수 있는 글자체이다.

다른 사람들과 똑같은 신발을 신기 싫어하는 사람도 있게 마련이다.

Handgloves
GOUDY HEAVYFACE

Handgloves
ITC SOUVENIR BOLD

Handgloves
STEMPEL SCHNEIDLER BLACK

Handgloves
ITC CHELTENHAM ULTRA

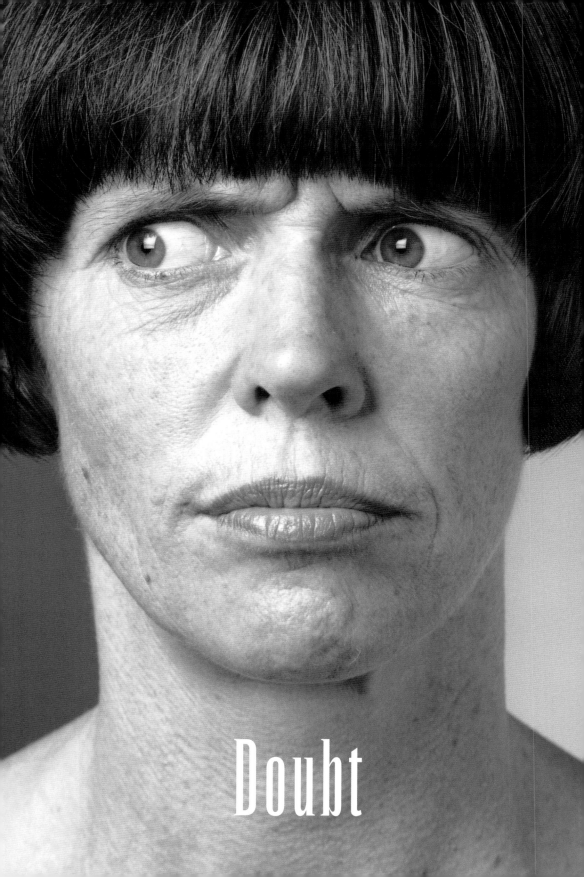

Doubt

이렇듯 활자에도 실용적인 쓰임새들이 있다. 걷기도 하고 달리기도 하고 깡충거리거나 뛰어오르기도 하고 기어오르기도 하고 춤을 추기도 한다. 활자가 감정을 표현할 수도 있을까? 물론이다. 글자를 자세히 들여다보면, 그것의 외형적인 특징들, 예컨대 가볍거나 무거움, 둥글거나 네모남, 날씬하거나 땅딸막함에 따라 개성이 표현되는 것을 알 수 있다. 글자도 군인처럼 차렷 자세로 정렬할 수도 있고 눈앞에서 우아하게 춤을 출 수도 있다. 어감이 좋게 들리는 낱말들이 있듯이 보기에 더 좋은 낱말들도 있다. 낱말의 의미가 마음에 들거나 들지 않아서일지도 모르지만 정작 읽어보기도 전에 이미 좋고 싫은 판단이 생기는 경우가 많다. 글자 o가 그 발음을 내기 위해 입술을 동그랗게 모으는 모습을 닮았다는 사실이 재미있지 않은가? 혹은 낱말 'pick'의 뾰족한 소리만큼 i라는 글자에 꼭 맞는 느낌이 어디 있겠는가?

음울한 감정을 표현하려면 모서리가 날카로운 굵은 글자체를 쓰는 것이 좋고, 유쾌한 감정은 격식을 차리지 않은 가는 글자로 가장 잘 표현될 것 같다. 정말 그럴까? 문제는, 적합하다고 생각되는 글자체를 골라 페이지 위에 놓고 적당한 여백과 기타 요소들을 주변에 배치하고 나면, 그 글자체가 전혀 다르게 보일 수도 있다는 것이다. 따라서 우선 여기서는 적합한 글자체를 고르는 것까지만 다루어보자.

루닉 컨덴스트(Runic Condensed)는 모노타입에서 디자인한 글자체이다. 1935년에 발표되었으며 19세기 말의 디스플레이 활자▼를 복제한 것이다.

보데가 산스(Bodega Sans)는 아르데코(Art Deco)가 한창 무르익던 시기의 아이디어를 채택한 것이다. 1990년에 그레그 톰프슨(Greg Thompson)이 디자인했으며 세리프▼ 버전은 1992년에 나왔다.

블록(Block)은 H. 호프만(Hoffmann)이 1908년에 디자인한 글자가족인데, 1926년까지 후속 버전이 많이 발표되었다. 블록은 글줄의 길이를 똑같이 맞추는 조판의 공정을 단순화시켰다. 글자너비를 다양하게 만들어둠으로써, 글줄이 짧은 경우에도 식자공이 더 너비가 넓은 활자들을 섞어 채울 수 있게 한 것이다. 사진식자가 주조 활자를 대체하기 전인 1960년대까지 독일 인쇄업자들 사이에서 중요한 잡지용 폰트로 사용되었다. '탄 곡식'같이 푸슬푸슬한 윤곽선이, 전에 본 듯하거나 재활용된 느낌을 좋아하는 현대 독자들의 호감을 사기도 한다.

영화 <천국으로 가는 장의사(A Rage in Harlem)>의 타이틀을 디자인한 사람이 네빌 브로디(Neville Brody)이다. 1996년에 그는 이 디자인을 글자가족으로 만들자는 제의에 동의했고, 자유분방한 획의 굵기에 걸맞게 할렘 슬랭(Harlem Slang)이라는 이름을 붙였다.

1937년에 모리스 풀러 벤턴(Morris Fuller Benton)이 《보그(Vogue)》를 위해 엠파이어(Empire)를 디자인한 바 있다. 그 뒤 1989년에 데이비드 벌로(David Berlow)가 벤턴의 디자인에는 없던 이탤릭체와 소문자를 더해서 새롭게 부활시켰다.

루닉 컨덴스트는 모양이 좀 어색해서 긴 문장에는 절대 맞지 않다. 뾰족 튀어나온 세리프며 과장된 글자 모양은 아름다움과 완벽한 비례 같은 고전적인 이상과 거리가 멀다. 특이한 글자 모양으로 불편한 감정을 표현하는 것이라면 이런 장체(condensed)들이 좋은 선택이 될 것이다.

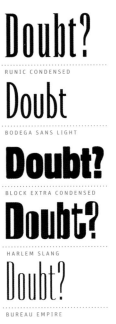

RUNIC CONDENSED

BODEGA SANS LIGHT

BLOCK EXTRA CONDENSED

HARLEM SLANG

BUREAU EMPIRE

BODEGA SERIF LIGHT

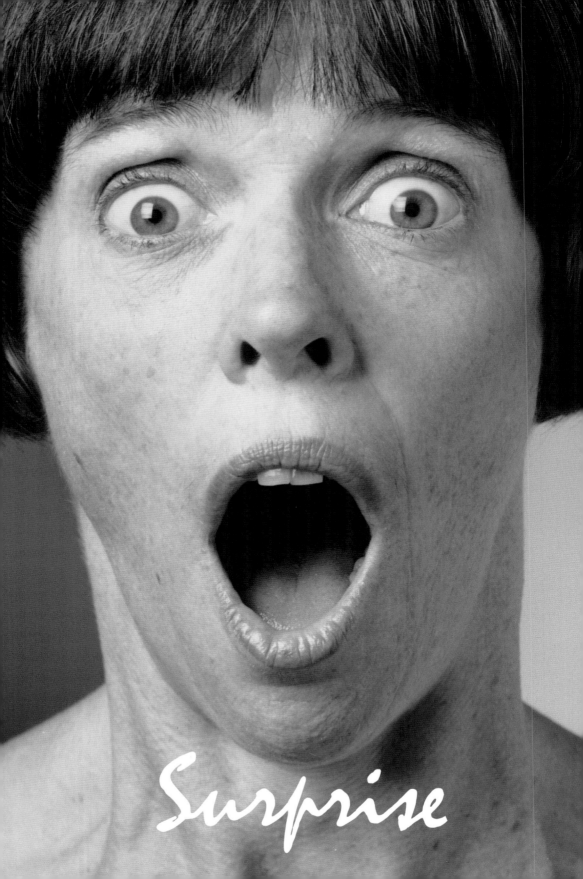

Surprise

다른 낱말들에 비해, 알맞은 타이포그래피를 찾아 짝짓기에 훨씬 더 재미있는 낱말이 있다. 이를테면 'surprise'가 그렇다. 'doubt' 같은 낱말은 과반수가 동의할 수 있을 정도로 꼭 알맞는 글자체를 고르기가 참으로 어렵다. 하지만 'surprise' 같은 낱말은 어려울 것이 별로 없다. 손글씨만큼 우연적이고 놀랄 만한 것이 뭐가 더 있겠는가? 가장 편해 보이는 글자체들은 활자 조판이라는 기계적 제한 속에서도 손으로 쓴 글씨의 자연스러움을 어느 정도 구현해낸다. 이름만 듣고도 고르고 싶어지는 글자체들도 있다. 미스트럴Mistral이라는 이름은 어떤가? 북쪽에서 남부 프랑스로 불어오는 차가운 바람을 일컫는 말이다. 실제로 프랑스 남부 지역에서는 이것이 모든 상점 간판이나 배달용 차량에 쓰이는 표준 글자체가 되어버린 듯하다. 미스트럴이 놀라움을 표현한다는 것에 동의하기 어렵다면 아래와 같은 대안도 생각해볼 수 있다.

미스트럴은 1955년에 로제 엑스코퐁(Roger Excoffon)이 디자인했다. 앤틱 올리브(Antic Olive), 쇼크(Choc), 방코(Banco) 등 그가 디자인한 다른 글자체들도 독특한 프랑스식 스타일을 보여주며, 프랑스를 비롯한 여러 유럽 국가에서 대단한 성공을 거두었다. 수재나 덜키니스(Susanna Dulkinys)의 레터 고딕 슬랭(Letter Gothic Slang)은 일부 글자를 모양은 비슷하지만 의미가 다른 것들로 바꾸어놓았다. 여기서 S는 달러 기호이고, p는 아이슬란드어, 고대 영어 및 발음 체계에서 쓰이는 손▼이고, i는 뒤집어놓은 느낌표 모양으로 스페인어에서 쓰이는 것이며, e는 유로 화폐 기호이다.

컴퓨터 프로그램들이 제공해준 완벽한 자유 덕분에 활자는 더 유연성을 갖게 되었다. 예컨대 처음 설정해놓고 나서 마음에 들지 않으면 마음에 쏙 들 때까지 윤곽선을 조정할 수 있다.

수정하기 전의 'Surprise' 모양은 오른쪽 그림과 같다. S와 u 사이의 이음새가 마음에 들지 않았다. 그래서 어도비 일러스트레이터에서 윤곽선을 만든 다음, 그 이음새를(몇 가지 세부 요소들도 아울러) 깔끔하게 마무리해서 사진에 붙여보았다. 왼쪽 사진에 있는 것이 수정한 글자이다. 이 페이지 전체가 조판 작업으로 이루어졌다고 생각하기보다는 누군가가 펠트펜으로 사진 위에 글씨를 썼다고 생각하는 사람이 더 많을 것이다.

MISTRAL

LETTER GOTHIC SLANG

DOGMA SCRIPT

FB DIZZY

OTTOMAT BOLD

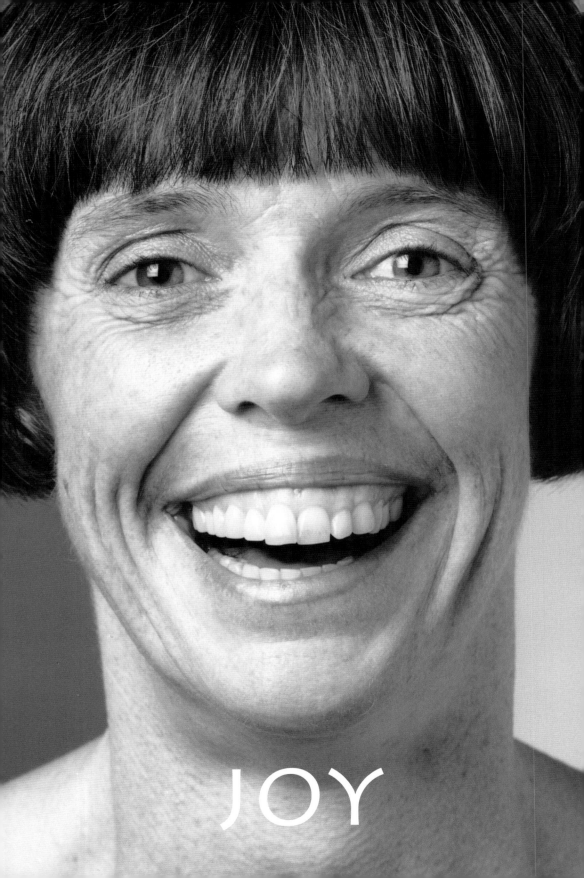

JOY

글자 수가 많은 낱말일수록 그 의미를 표현하기에 적합한 글자꼴을 찾을 가능성도 크다. 'joy'나 'JOY'는 단 세 글자뿐이어서 선택의 여지가 많지 않다. 소문자 j와 y가 너무 비슷해 보이기 때문에, 이 경우에는 모두 대문자로 설정하는 편이 더 효과적일 것이다. 아래의 세 가지 글자체는 모두 대담한 획과 운동감을 지닌 열린 형태로서 낱말에 어울리는 풍부한 느낌이 있다.

ITC 카벨(Kabel), 신택스(Syntax), 리토스(Lithos)는 모두 고전적인 글자꼴을 현대식으로 해석한 것이다. 세리프라고 부르는 획의 마무리 부분 없이도 끌로 조각한 느낌을 유지한다.

Y는 라틴 알파벳에 뒤늦게 나타난 글자로서, 프랑스어로는 '이그렉(igrec, 즉 그리스어 i)'이라고 읽는다. 그리스어 입실론(upsilon)의 필기체 변형에서 유래한 글자 형태이다.

1927년에 루돌프 코흐(Rudolph Koch)가 디자인한 애초의 카벨은 뚜렷한 아르 데코의 색조를 띠었다. 반면, ITC(International Typeface Corporation)의 1976년 버전은 엑스하이트▼가 훨씬 여유 있고 더 규칙적이고 담백하다.

신택스는 고대 로마자의 비례를 따르지만 세리프가 없어서 고전과 현대의 느낌을 동시에 지닌다. 1968년에 한스에두아르트 마이어(Hans-Eduard Meier)가 디자인했다.

리토스는 1989년 캐럴 트윔블리가 그리스 비문을 재현한 것으로, 로마자 대문자들에 못지않게 우아하면서도 덜 억제되었다. 바로 큰 성공을 거두었고 그래픽디자이너들은 요즘도 유행과 관련된 여러 용도로 이 글자체를 사용한다. 고전적인 것이 현대적인 상쾌함을 표현할 수 있다는 사실을 보여주는 예이다.

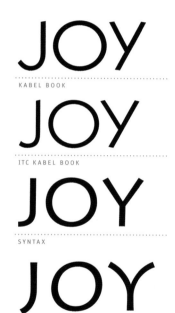

KABEL BOOK

ITC KABEL BOOK

SYNTAX

LITHOS REGULAR

조판된 낱말들을 보는 것은 기분 좋은 일이다. 글자를 보면서 거기에 담긴 의미를 느낄 수 있기 때문이다. 이렇게 자유롭고 편안한 모양을 보고 있으면, 기쁨에 겨워 팔을 허공에 뻗은 사람의 모습이 떠오른다.

Handgloves

KABEL BOOK

Handgloves

ITC KABEL BOOK

Handgloves

SYNTAX

HANDGLOV

LITHOS REGULAR

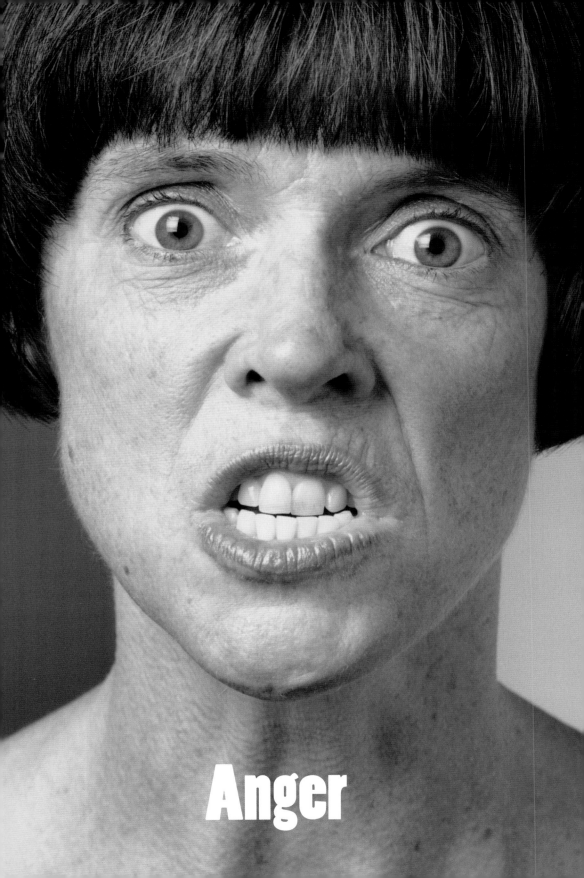

Anger

'doubt'처럼 'anger'도 블랙black과 헤비heavy 글자체가 어울리는 음울한 감정이라고 말할 수 있다. 그러나 'anger'는 'doubt'처럼 너비가 좁지는 않다. 때로는 크게 소리를 내지를 만큼 팽창할 공간을 필요로 한다. 글자들이 지나치게 완벽한 모습으로 그 자체로서 완결적이기보다는, 다소 불규칙한 모습으로 상상의 여지를 남겨두는 편이 더 낫다. 균형이 잘 잡힌 유니버스Univers나 헬베티카는 여기에 적합지 않을 것이다.

블랙 글자체들은 포스터와 타블로이드판 신문디자이너들이 마땅히 선택할 만큼 종류가 충분치 않기 때문에 남용되었다. 이런 글자체들은 글자사이를 거의 없이 배열할 수 있어서, 좁은 공간에서 큰 효과를 거둔다.

푸투라 엑스트라 볼드(Futura Extra Bold)와 ITC 프랭클린 고딕 헤비(Franklin Gothic Heavy)는 오랫동안 가장 인기 있는 글자체의 자리를 지켜왔다. 주자나 리치코가 2000년에 디자인한 솔렉스(Solex)는 두 가지 중요한 원천, 즉 얼터네이트 고딕(Alternate Gothic)과 슈타일 푸투라(Steile Futura)라고도 불리는 바우어 토픽(Bauer Topic)에서 영감을 받았다고 전해진다. 주자나 리치코가 산업용 산세리프 장르에 천착한 결과이다. 이글 볼드(Eagle Bold)는 모리스 풀러 벤턴이 1933년 전국부흥청(National Recovery Administration)을 위해 대문자만 만든 유명한 타이틀링▼이다. 이를 1989년에 폰트뷰로(FontBureau)에서 개작한 것이 이글이다. 오피시나 블랙(Officina Black)은 1990년형 세리프 및 산세리프 글자가족에 획의 굵기를 더한 것이며, 새 버전들을 올레 샤퍼(Ole Schäfer)가 디지털화했다. 기자(Giza)는 빅토리아 시대의 영광을 되살린 글자체이다. 데이비드 벌로는 1845년의 피긴스(Figgins) 견본을 기초로 삼아 1994년에 이 글자가족을 디자인했다.

로제 엑스코퐁이 만든 앤틱 올리브 노르(Antique Olive Nord)는 1960년대부터 지금까지 건재한 모습으로 좋은 글자체의 생명력을 과시하고 있다.

1962년에 콘라트 바우어(Konrad Bauer)와 발터 바움(Walter Baum)이 디자인한 플라이어 엑스트라 블랙 컨덴스트(Flyer Extra Black Condensed). 포플러(Poplar)는 1990년 어도비에서 19세기 중반의 구식 나무 활자를 새롭게 부활시킨 것이다. 블록 헤비(1908년)는 이 글자가족에서 가장 뚱뚱한 글자체이다. 테두리를 일부러 울퉁불퉁하게 만들어 무거운 판으로 누르는 인쇄기로 금속활자를 찍을 때 글자가 뭉개지는 손상을 예방했다. 결과를 일부러 미리 강조한 디자인이라고 할 수 있다.

앵스트(Angst)와 프랭클린슈타인(Franklinstein)은 둘 다 이름이 주는 느낌 그대로이다. 1997년 폰트폰트(FontFont)의 더티 페이스(Dirty Faces) 그룹을 위해 각각 위르겐 후버(Jurgen Huber)와 파비안 로트케(Fabian Rottke)가 디자인했다.

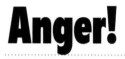

Anger!

FLYER EXTRA BLACK CONDENSED

Anger!

POPLAR

Anger!

BLOCK HEAVY

Anger!

ANGST HEAVY

Anger!

FRANKLINSTEIN

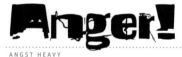

Handgloves

FLYER EXTRA BLACK CONDENSED

Handgloves

POPLAR

Handgloves

SOLEX BLACK

Handgloves

ITC OFFICINA BLACK

Handgloves

BLOCK HEAVY

Handgloves

FUTURA EXTRA BOLD

Handgloves

ITC FRANKLIN GOTHIC HEAVY

Handgloves

GIZA NINE THREE

Handgloves

EAGLE BLACK

Handglov

ANTIQUE OLIVE NORD

Serif

Handgloves

LYON TEXT NO. 2

Sans Serif

Handgloves

FF BAU

Script

Handgloves

FF MISTER K

Display

Handgloves

FANFARE

Symbols

GLYPHISH

Feelings

죽음에 이르는 죄악은 일곱 가지이고, 일곱 개의 바다가 있고, 일곱 번째 자손들의 일곱 번째 자손들이 있다. 그러나 글자체는 수천 가지이다. 각각의 활자디자인이 어떻게 서로 다른 감정들을 표현하는지 말로 설명하는 것은 그다지 충분치 못한 방법이므로 활자를 분류할 체계가 필요할 것이다. 불행히도, 단일한 체계가 아니라 몇 가지 체계들이 분분하며 하나같이 너무 복잡해서 열성적인 활자광들에게나 적당하다. 그래서 여기 가장 기본적인 활자 분류법을 제시하고자 한다. 이것은 역사적으로 정확한 방법도 아니고, 선택 가능한 모든 폰트 종류들을 빠짐없이 포괄하는 것도 아니다. 단지 몇 가지의 기본적인 감정이 수십만 가지의 표정들을 짓게 하는 것처럼, 단지 몇몇 기본적인 원리로도 글자체를 디자인하는 수백 가지 방식이 가능하다는 점을 보여주려는 것일 따름이다.

왼쪽 그림은 비공식적인 활자 분류법이다. 오른쪽에 제시된 공식 분류법과 혼동하면 안 된다.

공식적인 활자 분류법을 원한다면, 위에 제시된 어도비 공식 활자 분류법을 참고하기를 바란다. 각 범주별로 가장 유명한 것들은 빼고 전형적인 글자체를 골라보았다.

Venetian

Handgloves

CENTAUR

Garalde

Handgloves

SABON

Transitional

Handgloves

JANSON TEXT

Didone

Handgloves

ITC BODONI

Slab Serif

Handgloves

MEMPHIS

Sans Serif

Handgloves

SYNTAX

Glyphic

Handgloves

FRIZ QUADRATA

Script

Handgloves

POETICA CHANCERY

Display

HANDGLOVES

PENUMBRA MM

Blackletter

Handgloves

WILHELM KLINGSPOR GOTISCH

Non-Latin

却栩儔兆勠泮

ADOBE MING

Altitudines membrorum Virilium.

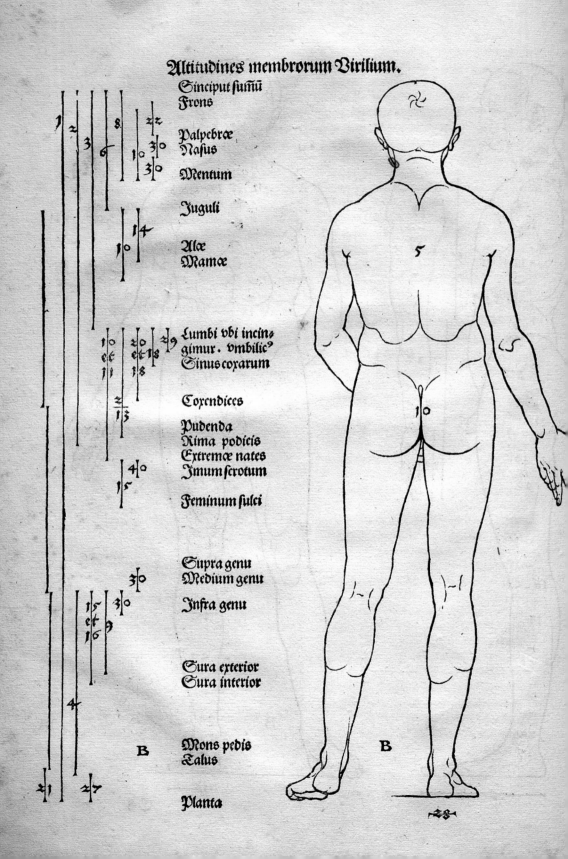

Sinciput summũ
Frons

Palpebræ
Nasus

Mentum

Juguli

Alæ
Mamæ

Lumbi vbi incingimur. vmbilic⁹
Sinus coxarum

Coxendices

Pudenda
Rima podicis
Extremæ nates
Imum scrotum

Feminum sulci

Supra genu
Medium genu

Infra genu

Sura exterior
Sura interior

B

Mons pedis
Talus

Planta

어떤 이상형에 부합하는 얼굴이면 '아름답다'고 하고 부합하지 않으면 '추하다'고 하는 식은 과학자들이 만족할 수 없는 설명이다. 왜 어떤 얼굴이 다른 얼굴에 비해 더 매력이 있는지 규명하기 위해서 과학자들은 직접 코와 턱의 비례, 이마와 턱 끝의 비례 등등을 측정했다. 타이포그래퍼나 그래픽디자이너들은 타인에게 끌릴 때와 똑같은 이유로 글자체를 고르곤 한다. 즉 그냥 그 사람이 혹은 그 글자체가 마음에 드는 것이다. 그러나 좀 더 과학적으로 사고하고 싶다면 측정 수치나 구성 요소, 세부, 비례 등을 가지고 글자를 구석구석 설명해볼 수 있다. 이런 용어들을 안다고 해서 좋은 글자체의 요인을 깨닫게 되는 것은 아니다. 하지만 적어도 다른 것과 비교해 특정 글자체의 장점을 논할 때 적절한 낱말들을 구사할 수는 있을 것이다. 이를테면 "나는 이 고딕체의 엑스하이트가 싫다."라거나 "이런 디센더▼는 수긍이 가지 않는다."라거나 "캡 하이트cap height가 좀 더 작은 것을 볼 수 있을까요?" 정도는 이야기할 수 있고 자기가 무슨 말을 하는지도 이해할 것이다.

알브레히트 뒤러(Albrecht Dürer)는 1557년에 발간된 저서 『인체의 대칭성(De symmetria partium humanorum corporum)』에서 인체의 각 부분을 측정했다.

이 책의 독자들은 요즘 사람들이 흔히 폰트라고 지칭하는 것을 두고 이 책에서는 글자체와 활자라고 부르고 있음을 지금쯤이면 눈치챘을 것이다. 요즘 사용되는 용어들은 상당 부분이 금속활자 시절에 쓰이던 것들이다. 예를 들어 이제는 레드(lead), 즉 납판을 쓰지 않는데도 글줄사이 공간은 아직도 (썩 정확하지 않은 말이지만) 레딩(leading)이라고 불린다. 폰트란 활자 주조소에서 판매용으로 한 가지 글자체의 글자들을 모아놓은 소정의 묶음이다. 해당 언어에서 자주 쓰이는 정도에 따라서 글자의 개수가 할당되었다. 그래서 이를테면 영국 인쇄업자가 프랑스 활자 폰트를 구매하면, 얼마 가지 않아 q자는 많은데 k자와 w자가 부족하다는 사실을 깨닫곤 했다. 이탈리아어에는 c자와 z자가 상당히 많이 필요하고, 스페인어는 모든 모음자와 d자와 t자가 훨씬 더 많아야 한다. 독일어의 경우에는 대문자와 z자가 많이 필요하고 y자는 덜 쓰인다.

글자체는 디자인되는 것이고, 폰트는 생산되는 것이다. 그래서 이 책은 이 두 가지를 계속 구별해 서술한다. 타이포그래피 전문 용어에 규칙이 전혀 없지는 않지만 활자디자이너들이 따를 만한 표준은 딱히 없다. 엑스하이트가 높다든지 카운터가 크다든지 어센더(ascenders)가 과장되었다든지 하는 등의 타이포그래피적 특징들은 사실 파리 패션계에서 결정되는 변덕스러운 치마 길이만큼이나 유행에 종속된 현상이다. 활자 크기를 포인트로 표시하는 것은 금속 보디(body)로 활자를 주조하던 옛 관행의 흔적이다(1포인트는 0.1384인치, 12포인트는 1파이카, 6파이카는 1인치). 12포인트 활자의 보디 크기는 모두 같겠지만 그 위에 놓이는 실제 이미지는 천차만별일 수 있다. 아래 열거된 20포인트 활자들을 한번 보라. 베이스라인의 일치 외에는 공통점이 별로 없다.

여기서 이끌어낼 교훈이 있다면? 눈에 보이는 그대로가 전부이다. 과학적인 수치가 아니라 자신의 눈을 믿어야 한다.

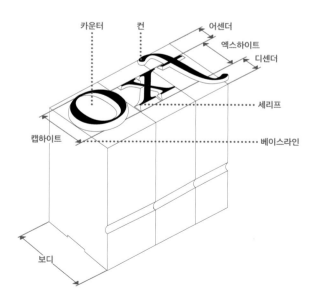

Sizes Sizes **Sizes** **Sizes** Sizes

금속활자는 너비나 높이의 제한 없이 만들 수 있었던 반면, 디지털 활자는 최소 구성단위, 즉 픽셀의 배수에 따라야만 한다. 모든 글자의 너비와 높이가 일정 수의 픽셀로 정해져야 한다. 현대식 레이저프린터처럼 글자들이 1인치당 600픽셀(또는 1밀리미터당 약 24픽셀) 정도로 구성되는 경우에는 아무런 문제가 없다. 눈으로 식별할 만한 크기가 아니므로, 빽빽한 칸들에 채워진 작은 사각형들이 아니라 부드러운 곡선을 보고 있다고 믿으며 흡족해할 수 있다. 그러나 일반적으로 화면상에서는 1인치를 구성하는 것이 72픽셀에 불과하다(대략 1밀리미터당 3픽셀인 셈이다). 기술자들이 대안(133쪽 참조)을 찾아내지 못했더라면 아마도 픽셀 하나하나까지 죄다 눈에 보였을 것이다. 하지만 우리가 요즘 활자를 읽는 곳은 컴퓨터 화면만이 아니다. 전화기, PDA, 심지어 전자레인지에도 표시창이 있다. 그런 표시창들은 대부분 작고 간단하며 초록빛이 도는 회색 바탕에 검은색 글자, 또는 검은색 바탕에 초록색 글자가 쓰인다. 그리고 언제나 비트맵으로 구성되어 있다. 말인즉슨 8포인트 글자가 8픽셀 안에서 만들어진다는 것이다. 악센트 부호를 포함해서 베이스라인(57쪽 참조) 위로 6픽셀을 할당하고 그 밑으로 디센더에 2픽셀을 할당한다면, 소문자 하나에 공간이 3, 4픽셀밖에 남지 않는다. 이런 한계에도 불구하고 비트맵 폰트는 수백 가지가 존재하며 고작 몇 픽셀의 차이인데도 제각기 독특하다. 기술적인 제약이 타이포그래피의 다양성을 억누를 수는 없다는 점을 충분히 보여주는 증거이다.

세탁기와의 대화가 최소한 시각적으로 불쾌한 경험이 되게 할 필요는 없다. 적은 수의 픽셀로 된 폰트라도 친근하게 나타낼 수 있다. 어두운 화면의 노란색 활자가 검은색 바탕의 초록색 활자보다 더 보기에 편하다.

픽셀 편집하기는 마치 체스 게임 같다. 흑백의 사각형들을 몇 개가 전부이고, 하나만 움직여도 엄청난 결과를 낳을 수 있기 때문이다.

좁은 체스판 위에서 타임스 뉴 로만(Times New Roman)이나 헬베티카를 흉내 내느니, 비트맵 폰트의 어쩔 수 없이 제한된 조건을 인정하고 최대한 활용해야 한다. 한 글자의 형태를 이보다 얼마나 더 극단적인 흑백 그래픽으로 추상화할 수 있는지, 동시에 어떻게 여전히 로마자처럼 보이도록 할 수 있는지 보기만 해도 놀라운 일이다.

조 길레스피(Joe Gillespie)는 화면용으로 일련의 작은 비트맵 폰트를 디자인하고 미니(Mini) 7이라는 어울리는 이름을 붙였다. 이름부터 사용하기에 알맞은 크기를 뜻한다. 아주 크기가 작은 비트맵 폰트(높이가 겨우 3픽셀인 것도 있다) 중에 이보이스가 디자인한 것도 있다. 비트맵의 생김새를 일종의 예술 형식으로 바꾼 디자인이다.

소형 표시창이 있는 기기를 만드는 사람들이 이런 예를 눈여겨보고 앞으로는 비트맵 폰트 만드는 일을 기술자에게 맡기지 않기를 바라는 마음이다.

HANDGLOVES
HANDGLOVES
HANDGLOVES
HANDGLOVES
HANDGLOVES
HANDGLOVES
Handgloves
Handgloves

모두 7포인트 크기의 미니 활자 시리즈이다. 처음 여섯 글줄은 대문자 높이가 5픽셀이고, 대소문자를 섞어 쓴 글줄에서는 소문자 높이가 5픽셀이다.

Handgloves
Handgloves

FF 엑스크린(Xcreen)은 소문자에 3픽셀밖에 쓰지 않는다. 하지만 이것은 진짜 비트맵 폰트가 아니고 실은 윤곽선 폰트(outline font)이기 때문에, 최고에서 최저까지 어느 크기로든 픽셀을 조정할 수가 있다.

점 하나가 얼마나 큰 차이를 만들어내는가? 엑스하이트가 고작 5픽셀에 불과하므로, 비트맵 활자디자이너는 한 번에 1픽셀씩 움직이는 데 만족해야만 한다.

제리 멀리건 **Gerry Mulligan**

The best part about playing the piano is that you don't have to lug around a saxophone.

Berthold Akzidenz Grotesk Condensed

"피아노 연주의 가장 좋은 점은 무거운 색소폰을 끌고 다닐 필요가 없다는 것이다."

바리톤 색소폰의 거장 제리 멀리건(1927-1996)은 가장 다재다능한 현대 재즈 음악가 중 한 사람이었다. 10대에 벌써 첫 재즈 작곡과 편곡을 해냈으며, 1940년대의 쿨재즈 무대에서 활약했다. 특히 피아노 없이 구성된 그룹 연주로 이름을 날렸다. 그의 정교하면서도 세심하게 균형 잡힌 작곡과 편곡은 즉흥연주를 새로운 경지로 끌어올렸다. 간혹 피아노를 연주하기도 했다.

Type with a purpose.

여러분도 이런 경험을 해보았을 것이다. 밤은 깊었고 다음 날 새벽 6시 비행기를 타야 하는데 아직도 짐을 꾸리지 못한 데다가 무엇을 가방에 챙겨 넣을지 결정하지 못하는 상황 말이다.

디자인 작업을 위해서 글자체를 고르는 것도 매우 비슷한 경험이다. 친숙한 글자체가 몇 가지 있다. 어떤 상황에서 어떻게 작용할지도 알고 어디에 가면 찾을 수 있는지도 안다. 다른 한편으로는, 줄곧 사용해보고 싶었던 유행하는 활자들이 있다. 하지만 이런 활자를 시험 삼아 써보기에 이번 작업이 적당한지 자신이 없다. 마치 어느 신발을 여행에 가져갈지 고르는 일과 같다. 편한 신발은 첨단 유행과는 거리가 멀고 유행을 따르자니 발이 아플 것 같다. 짧은 환영 행사 정도는 참을 수 있을지 몰라도 교외 하이킹은 물론이고 쇼핑하러 다니기도 힘들 것이다.

'글자체 가방'을 꾸리기 전에 주어진 작업이 무엇인지 먼저 살펴보아야 한다. 실용적인 면과 미적인 면 가운데 타협점을 찾아내는 것, 이것이 바로 디자인이다.

지금껏 문제 해결 능력에 따라서 글자체를 분류한 사람은 없었지만 오늘날 우리가 사용하는 많은 글자체는 본래 특별한 목적을 위해서 디자인되었다. 33쪽에서 그중 몇 가지를 언급한 바 있지만 사실은 그것보다 훨씬 더 많다. 타임스 뉴 로만도 1931년에 런던의 한 신문을 위해서 특별히 디자인되었고 그 신문을 따라 지어진 이름이었다. 1930년대 후반 촌시 그리피스(Chauncey H. Griffith)가 이끌던 미국의 메르겐탈러라이노타입(Mergenthaler Linotype)에서는, 신문 인쇄의 악조건에서도 잘 읽힐 수 있게 디자인된 다섯 가지 글자체 그룹을 개발했다. 이 글자체들은 자연히 '가독성 있는 그룹(Legibility Group)'이라고 불렸는데 다섯 가지 가운데 코로나(Corona)와 엑셀시어(Excelsior)는 지금도 매우 인기가 높다. 글자체를 디자인할 때, 읽기 어렵지 않게 만드는 데 특별히 신경을 쓰는 것이 이상하게 보일지 모른다. 하지만 읽기 위한 것이 아니라 보이기 위한 글자체가 우리 주위에는 너무도 많다. 이런 글자체는 보기에만 근사했지 험한 날씨에는 입어도 별 도움이 안 되는 옷과 비슷하다.

걸리버(Gulliver)는 신문디자인과 제작에서 생기는 여러 문제에 대한 해결책으로 헤라르트 윙어르(Gerard Unger)가 디자인한 것이다. 이 글자체는 가독성을 떨어뜨리지 않고도 20퍼센트 정도 더 많은 원고를 실을 수 있으며, 재생용지에 대충 인쇄해도 될 정도로 충분히 견고하다. 전 세계 상당수의 신문사가 효과적으로 사용하고 있다.

윙어르가 가장 최근인 2000년에 신문용으로 디자인한 글자체가 코란토(Coranto)이다. 스웨덴 신문과 브라질 신문 및 스코틀랜드 신문인 «스코츠맨(The Scotsman)»에서도 사용된다. 독자를 잃지 않으면서도 원고를 그대로 유지할 방법이 무엇일까?

이 질문에 대한 해답을 찾기 위해, 토비아스 프레레존스(Tobias Frere-Jones)는 포인터연구소(Poynter Institute)의 후원을 받아 포인터 활자 연구를 수행했다. 가장 많이 읽는 것을 가장 잘 읽기 마련이므로, 이 디자이너 역시 익숙한 글자 형태들을 파고들어가 헨드릭 판덴 케이러(Hendrik van den Keere)의 17세기 올드스타일 로만체(oldstyle roman)로 거슬러 올라갔다. 인쇄나 가공 방식의 차이에 따라서 조금씩 획을 굵게 하거나 가늘게 할 수 있어야 하므로 포인터 올드스타일 텍스트는 네 등급으로 만들어졌다.

Handgloves

TIMES NEW ROMAN

Handgloves

CORONA

Handgloves

EXCELSIOR

Handgloves

GULLIVER

Handgloves

CORANTO

Handgloves

POYNTER OLDSTYLE BOLD

hand hand hand hand

POYNTER TEXT ONE POYNTER TEXT TWO POYNTER TEXT THREE POYNTER TEXT FOUR

휴가를 간다고 해서 꼭 따뜻한 휴양지로 여행을 가는 것은 아니다. 대신 휴가에는 통상적인 옷차림을 비롯해서 숱한 일상의 관습들을 뒤로하고 떠날 수 있다. 실용성을 고려해서 짐 꾸리기 쉽고 세탁이 간편한 옷을 고르고, 즐거운 시간에 걸맞게 밝은 색상에 격식 없고 편하면서 아마도 평소에 집에서 입는 것보다는 좀 더 대담한 옷들을 챙기게 된다. 타이포그래피로 바꾸어 말하면, 읽기에 편안하면서도 날마다 쓰는 것들보다는 좀 더 개성 있는 글자체를 고르는 것이다. 세리프도 통상적으로 쓰일 수 있다. 그리고 편하게 헐겁다는 뜻인 'loose fit'은 실제 조판 용어로서, 글자들 사이에 편안할 정도의 공간이 있다는 말이다. 공교롭게도 일찍이 르네상스 시대에 쓰이던 초창기 글자체 상당수와 그것을 현대적으로 재현한 글자체들이 이런 조건에 들어맞는다. 이 글자체들은 아직도 이탈리아 손글씨와의 유사성을 지닌다. 필요상 이탈리아 손글씨는 딱딱한 금속활자보다 더 자연스러울 수밖에 없었다. 로마 교황청의 서기로서 매일 수백 장씩 기록해야 한다면 격식 차린 대문자에 연연할 시간이 어디 있겠는가? 그래서 서기들은 부드럽게 흘려 쓰는 손글씨를 개발했고 이탈리아에서 시작된 것이기 때문에 오늘날 이탤릭체라고 불린다. 이 글을 읽는 상당수 독자들은 필기체 폰트가 꽤 편안한 느낌을 준다는 사실을 알 것이다. 관행적인 법칙에서는 책 전체는 물론이고 페이지 하나도 전부 이탤릭체로 조판하지는 말라고 한다. 사실 그것이 문제가 될 수 있는 근거는 단 하나이다. 우리가 이탤릭체에 익숙하지 않다는 이유이다. 41쪽에서 지적했듯이, 가장 많이 읽은 것을 가장 잘 읽게 된다. 하지만 그렇다고 해서 적어도 1년에 한 번쯤 일상적인 습관에서 벗어나 무엇인가 새로운 것을 보러 떠나는 휴가 여행을 포기할 이유는 전혀 없다.

FF 폰테스크(Fontesque)만큼 편안하면서도 우아한 글자체를 만들려면 많은 경험과 노력이 필요하다. 1994년에 닉 신(Nick Shinn)이 디자인한 것인데, 보면 짐작할 수 있듯이 그의 첫 작품은 아니었다. 카페테리아(Cafeteria)는 실제로 토비아스 프레레존스의 냅킨 위에서 시작되었다. 이 자유로운 모양의 산세리프체에서 그는 활동성과 가독성의 균형을 잘 잡아냈다.

어떤 글자체는 일상적인 기준에 부합하면서도 여유 있는 느낌을 준다. 한편 특이하면서도 통상적으로 보이는 모양을 최대한 활용한 글자체가 있다.

슈템펠 슈나이들러는 친근한 글자 모양과 높은 가독성을 결합한 것으로, 넥타이처럼 답답한 느낌 없이 매일 사용할 수 있다.

통상적으로 보이면서 '정밀'한 근래의 글자체인데도 실제 작업에서 지금까지 잘 쓰이는 것으로 ITC 플로라(Flora)가 있다. 네덜란드의 활자디자이너 헤라르트 윙어르가 1980년에 디자인한 것으로, 그의 딸 이름을 따서 붙인 이름이다. 1990년에 발표된 엘링턴(Ellington)은 영국의 레터링 아티스트이자 돌 조각가인 마이클 하비가 디자인했다. 두 가지 모두 상당히 특이해서 흔히 본문용 글자체로는 적당하지 않다고 여겨진다. 하지만 사실은 그렇지 않다.

'친근하게' 보이도록 디자인된 많은 글자체들이 오히려 생색내는 느낌을 주기 쉽다. 지나치게 친절해서 금방 싫증이 날 수도 있다. 격식 없는 글자체를 찾을 때, 역시 쉽게 떠오르는 것은 필기체이다. 하지만 대부분 필기체는 장시간 읽기에 적합하지 않다. 샌들이 편하기는 해도 그것을 신고 바위투성이 길을 걸을 수야 없지 않은가?

Handgloves

STEMPEL SCHNEIDLER

Handgloves

ITC FLORA

Handgloves

ELLINGTON

Handgloves

FF FONTESQUE

Handgloves

FB CAFETERIA

활자는 대부분 이러저러한 사업에서 의사소통이 이루어지는 데 이용되므로 여러 기업에 있는 공식적, 비공식적 관례를 따라야만 한다. 회사원에게 양복 차림(물론 셔츠와 넥타이까지도)이 당연시되는 것처럼, 업무용으로 쓰일 텍스트는 상당히 진지해 보이는 동시에 튀지 않고 잘 정리된 방식으로 업무의 목적에 부합해야 한다. 타임스 뉴 로만이나 헬베티카 같은 글자체가 이런 용도에 꼭 들어맞는다. 특별한 적응성이 있어서라기보다는 개별적인 특성이 별로 강하지 않아서이다.

하지만 지금은 유행하는 타이를 매거나 조금 더 과감하게 검은색이나 어두운 파란색 대신 이탈리아 양복을 입는 정도는 전통적인 기업계에서도 허용된다. 마찬가지로 기업계의 타이포그래피 취향도 팔라티노Palatino에서 프루티거까지 다양한 글자체를 포괄할 정도로 폭이 넓어졌다.

일반적으로, 선호하는 글자체에 따라 업종을 분류하기란 매우 간단하다. 더 기술적인 직종일수록 더 차분하고 엄격한 글자체를 쓰고(예를 들어 건축가들은 유니버스를 쓴다), 더 전통적인 업종일수록 더 고전적인 글자체를 쓴다(예를 들어 은행가들은 보도니Bodoni를 쓴다).

심지어 투기꾼들도 자기네 안내 책자에 대단히 고전적이고 신뢰가 가는 글자체를 써서, 그 불미스러운 실체에 타이포그래피적 신용이나마 부여하려 들 수가 있다. 이런 것을 방지할 만한 법이 없으니 문제이다.

프루티거는 1976년 아드리안 프루티거(Adrian Frutiger)가 샤를드골 공항의 안내 표시용으로 디자인한 것이다. 이후 가장 인기 있는 기업용 글자체 중 하나가 되었다.

헤르만 차프(Hermann Zapf)가 1952년에 디자인한 팔라티노가 인기 높은(특히 미국에서) 이유는 포스트스크립트 레이저프린터의 핵심 폰트라는 유용성 덕택이라고들 한다. 하지만 이보다 못한 다른 세리프 폰트를 대체할 반가운 대안이기도 하다.

아드리안 프루티거는 1957년에 유니버스를 디자인했다. 체계적으로 획의 굵기와 글자너비에 따라 등급이 매겨지도록 기획된 최초의 글자체였다. 처음에는 스물한 가지 등급의 디자인이 있었고 지금은 쉰아홉 가지로 늘어났다(89쪽 참조).

ITC 보도니는 잠바티스타 보도니 (Giambattista Bodoni)의 18세기 말 고전 글자체를 새롭게 디자인한 여러 글자체 중 하나이다. 보도니를 재현한 다른 글자체들에 비해 색과 획이 더 다양하고 크기별로 세 가지 버전이 있다.

Handgloves
FRUTIGER

Handgloves
PALATINO

Handgloves
UNIVERS

Handgloves
ITC BODONI SIX

Handgloves
ITC BODONI TWELVE

Handgloves
ITC BODONI SEVENTYTWO

1908년에 모리스 풀러 벤턴이 만든 뉴스 고딕(News Gothic)은 조금만 더 획이 굵었더라면 아마도 인기 있는 일상 업무용 글자체가 되었을 것이다. ITC 프랭클린 고딕은 원래 1904년에 벤턴이 만든 글자체를 1980년대에 다시 디자인한 것이다. 컨덴스트 버전과 컴프레스트(compressed) 버전 외에도 획의 굵기가 여러 가지이고 스몰캐피털(small capital)까지 있다.

뤼카스 데흐로트(Lucas de Groot)는 처음부터 144가지 등급으로 시시스 (Thesis) 글자가족을 디자인했다. 중립적이면서도 어디에나 사용할 수 있어서 시시스 산스 글자가족은 기업계에서 프루티거를 대신할 만한 글자체가 되었다. 1985년에 크리스 홈스(Kris Holmes)와 찰스 비글로우(Charles Bigelow)가 만든 루시다 산스(Lucida Sans)는 글자 형태가 견고하고 튼튼하다. 그 자매 격인 루시다는 아직도 레이저프린터나 팩스로 인쇄된 업무용 의사 전달에 가장 적합한 글자체 중 하나로 남아 있다.

FF 메타(Meta)는 '1990년대의 헬베티카'라고 일컬어진다. 이 칭찬 자체는 다소 모호하지만, 실제로 메타는 고전적인 산세리프체들을 대신할 만한 따뜻하고 인간적인 글자체이다. 세부 요소가 많아서 작은 크기에서도 읽기가 쉽고, 중립적이기보다는 '근사한' 느낌을 준다. 프루티거 컨덴스트 역시 유용한 글자체로 고려할 만하지만, 많이 쓰기에는 알맞지 않다.

FF 프로필(Profil)은 모던 산세리프체의 새로운 세대 중 하나로서 1999년에 마르틴 벤첼(Martin Wenzel)이 디자인했다. 안드레아 티네스 (Andrea Tinnes)가 디자인한 PTL 스코펙스 고딕(Skopex Gothic)은 고전적 앵글로아메리칸 장르로 구분되는데, 뉴스 고딕을 재미있게 살짝 변형한 느낌이 든다.

■ 어떤 글자체를 두고 '묵묵히 일하는 일꾼 a real workhorse' 같다고 해서, 다른 글자체들이 일을 안 한다는 말은 아니다. 단지 별로 큰 매력이 없어서 이름이 알려지기는 힘들 것 같은 글자체가 개중 있다는 말이다. 하지만 이런 활자들이야말로 신뢰할 수 있기 때문에 디자이너나 식자공들이 날마다 사용하게 된다.

● 기계 부품에 대한 카탈로그나 소화기 사용 안내서를 만드는 경우, 살짝 휘어진 세리프니 고전적인 획의 강약이니 하는 것에 신경을 쓰지는 않는다. 대신 분명하게 분간이 가고, 한정된 공간(하기는 충분한 공간이라는 것이 있기나 할까마는)에 충분히 들어갈 만큼 작고, 거친 인쇄나 복사를 버텨낼 정도로 견고한 글자가 필요하다. 가장 많이 쓰이는 글자체는 다음과 같은 특성을 요구한다.

① 안정된 보통 굵기 - 너무 가늘면 복사본 (요즘은 한 번쯤 복사되지 않는 것이 없다) 에 나타나지 않고 너무 굵으면 글자들의 형태가 뭉개진다.
② 적어도 하나 이상의 볼드체 - 보통 굵기를 보완할 만큼은 대비가 뚜렷해야 한다.
③ 아주 읽기 쉬운 숫자 - 최악에는 숫자가 헛갈려 보이면 정말로 위험할 수 있으므로 특히나 확실해야 한다.
④ 경제성 - 주어진 공간에 많은 양의 내용이 들어갈 수 있도록 너비가 충분히 좁아야 하지만, 알아보기 힘들 정도로 눌려 있으면 안 된다. 이런 설명에 부합하는 글자체라면 팩스로 보내기에도 좋을 것이다.

Handgloves
Handgloves
NEWS GOTHIC

Handgloves
Handgloves
ITC FRANKLIN GOTHIC

Handgloves
Handgloves
THESIS SANS

Handgloves
Handgloves
INTERSTATE

Handgloves
Handgloves
GOTHAM

Handgloves
Handgloves
FF META

Handgloves
Handgloves
FF META CONDENSED

Handgloves
Handgloves
FRUTIGER CONDENSED

Handgloves
Handgloves
FF PROFILE

Handgloves
Handgloves
PTL SKOPEX GOTHIC

Handgloves
Handgloves
ITC OFFICINA

One
of the few sanctuaries for old
aristocratic traditions is
Society.

SNELL ROUNDHAND

Top hats, cummerbunds, patent
leather shoes, and coats with tails are all
remnants of the eighteenth century,
when countries were run by
kings and queens who spoke French to
each other and their entourages.

SNELL ROUNDHAND

NOT

FF SCALA JEWELS

much of that remains, except for maîtres
d'hôtel at posh restaurants who fake French
accents and wear coats with tails.

KÜNSTLER SCRIPT

OF COURSE

MRS. EAVES

French is still the official language
of the diplomatic corps. Typographically speaking,
we have reminders of these somewhat
antiquated traditions in the accepted and expected ways
of designing invitations and programs.

MRS. EAVES ITALIC

CENTERED TYPE AND
A PREFERENCE FOR FONTS THAT COME
FROM A GOOD BACKGROUND IN
COPPER ENGRAVING OR
UPPER CRUST CALLIGRAPHY.

COPPERPLATE

And, of course,

MATRIX SCRIPT INLINE

those very familiar four letters, »rsvp«, which mean
»please let us know whether you're going to be there,«
but actually stand for »Répondez s'il vous plaît.«

SUBURBAN LIGHT

'관례적 폰트(formal font)'라는 범주는 딱히 없지만 다수의 글자체가 그런 배경에서 생겨났다. 왼쪽의 본문은 스넬 라운드핸드(Snell Roundhand)로 짰었다. 1700년대 정식 필기체의 하나로, 1965년에 매슈 카터(Matthew Carter)가 다시 디자인한 글자체이다.

스넬이나 퀸스틀러 스크립트(Künstler Script) 등의 의례적인 필기체와는 별도로, 카퍼플레이트 같은 적절한 이름의 글자체도 있다. 정중하고 기품 있어 보이는 데다가 어느 정도 다양한 굵기와 변형들도 있다. 하지만 중요한 특성 하나가 빠져 있다. 소문자가 없는 것이다.

깃펜으로 쓰거나 나무에 새기는 것이 아니라 철에 새기는 과정에서 모습이 유래한 글자체로는 발바움(Walbaum)이나 바우어 보도니(Bauer Bodoni), ITC 페니체(Fenice)가 있다. 정중하고 귀족적이어서 고급 종이에 인쇄하면 좋은 인상을 줄 수 있다.

FF 스칼라 주얼스(Scala Jewels)는 마르틴 마요르(Martin Majoor)가 1993년에 고전적인 글자체를 현대식으로 해석해 만든 FF 스칼라(Scala) 글자가족의 연장선에 있다. 한편 미시즈 이브스(Mrs. Eaves)는 배스커빌(Baskerville)에 대한 주자나 리치코 특유의 1996년판 해석이라고 할 수 있다. 나중에 존 배스커빌의 부인이 된 세라 이브스(Sarah Eaves)라는 여성에게서 따온 이름이다. 리치코가 1992년에 만든 매트릭스 스크립트 인라인(Matrix Script Inline)은 미국의 버내큘러 디자인에 더 가까이 접근한 글자체이고 루디 판데를란스(Rudy VanderLans)가 1993년에 만든 서버번(Suburban)은 고전적인 필기체와 교외의 네온사인을 결합한 것이다. 판데를란스가 자랑스럽게 공표한 바 있듯, 현존하는 글자체 중에서 거꾸로 뒤집힌 l을 y로 사용하는 것은 서버번뿐이다.

FUTURA

on the town

LYON TEXT

Going out on the town allows us to do the things
we don't get to do in the office,
and to wear all the trendy stuff that we can never
resist buying but don't really need
on a day-to-day basis.

THEINHARDT

typetrends

FF DIN /
FF DIN CONDENSED

There are typefaces that are only suitable for the more occasional occasion. They might be too hip to be used for mainstream communication, or they could simply be too uncomfortable – a bit like wearing very tight jeans rather than admitting that they don't fit us any longer. Very often these offbeat fonts are both – tight in the crotch and extroverted.

INTERSTATE BOLD CONDENSED

FUNFONTS

INTERSTATE LIGHT

The entertainment value of this sort of typographical work is often higher than that of the straightforward corporate stuff, so there's a great deal of satisfaction gained not only from the words, but also from the fun of being able to work with really unusual fonts.

GRAPHIK

Fashionable faces

NEUE HELVETICA 75

One thing leather jackets have on trendy typefaces is that the jackets get better as they get older, which is more than can be said about some of the typefaces we loved in the 1980s but would be too embarrassed to ask for now. Like all fashions, however, they keep coming back. Don't throw away your old fonts – keep them for your kids.

글자체를 유행하게 하는 것이 무엇인지는 예측하기 힘들다. 글자체를 시장에 내놓아야 하는 사람들한테는 꽤 유감스러운 일이지만 말이다. 어떤 기업이나 잡지 혹은 TV 방송에서 하나의 글자체를 선택해서 대중에게 노출함으로써 타이포그래피의 새로운 유행이 탄생할 수도 있다. 하지만 패션이나 대중음악과 마찬가지로, 적재적소에 어느 디자이너 하나가 웹사이트나 카탈로그에서 적절한 폰트를 뽑아내는 식의 우연만으로 되기는 힘든 일이다.

자동차 냉각기나 휴대용 전화기의 모양 못지않게 타이포그래피도 사회의 조류를 비추는 거울이다. 자동차는 계획에서 생산까지 아직은 6년여 정도 기간이 필요하므로 자동차디자이너들은 유행을 미리 내다보아야만 한다. 유동적인 사회의 상징이 자동차인 만큼, 자동차디자인이 유행을 창조한다. 과학기술 덕분에 대략적인 밑그림이나 아이디어에서 폰트 하나를 만들어내기까지 몇 주면 가능하게 되었다. 하지만 글자체가 시장에 나가 대중의 주목을 받기까지는 여전히 몇 년이 걸린다. 21세기를 시작하는 지금은 유서 깊은 고전들로의 회귀와 고전에 대한 현대식 해석을 중시하는 추세이다. 그리고 필요성과 동시에 하나의 유행으로서 비트맵 폰트와 더불어 생활하는 법도 익히게 되었다. 고정너비 타자기 글꼴에서부터 전자 폰트 프로그램을 거쳐 산업 표지판에 이르기까지, 대부분 산업용 폰트 스타일이 변함없이 사용된다. 가장 많이 쓰이는 글자체 중에는 처음부터 고속도로 표지판에 쓰려고 제작된 것들도 있다. 초록 바탕에 흰 글자를 사용한 미국의 고속도로 표지판을 토비아스 프레레존스가 새롭게 해석한 것이 인터스테이트(Interstate)라면, 독일의 아우토반에서 쓰이던 원래 모양을 확장한 것이 FF 딘(Din)이다. 역설적으로 특정한 한 가지 목적을 위해서 디자인된 글자체들은 그 목적 외의 다른 용도로 쓰일 때도 정말 잘 맞는 것 같다.

BROADWAY LINE AND STREET

TO 8TH STREET

METROPOLITAN AV

GRAND STREET

23RD STREET

CLINTON-WASHINGTON AV

LORIMER ST.

14TH AVE

PENN. STATION

TO CROSSTOWN LINE

종이에 인쇄하는 한, 글자체 선택은 전달하려는 내용에 가장 크게 좌우된다. 그다음이 독자이고, 따라서 기술적인 제한은 제일 마지막에 고려하게 된다. 그런데 해상도를 거의 무한히 표현할 수 있는 종이를 볼 때와는 달리 모니터나 액정 화면에 뜬 이미지를 볼 때 우리는 착시의 세계로 들어서게 된다. 모니터나 액정 화면에서는 부족한 선명도를 보완하고 색색의 광점(132쪽 참조)이 아닌 실물 그대로의 이미지를 보는 듯한 착각을 일으켜야 한다. 화면에서는 색이 시안cyan, 마젠타magenta, 노랑yellow, 검정black의 CMYK(k는 '색조의 key'를 상징한다)로 만들어지는 것이 아니라 빨강red, 초록green, 파랑blue의 RGB로 분해되어 만들어진다. 거친 선이나 점들로 글자가 이루어지고 잉크가 아니라 빛을 막아서 검은색을 만들어낸다. 이런 환경에서는 글자체가 매우 실용적이어야 한다. 재미용 폰트나 필기체가 들어설 여유가 없다. 요즘 유행하는 글자체 가운데 겉만 번지르르한 몇몇 글자체도 걸맞지 않다. '구식' 매체에서 묵묵히 임무를 수행하던 글자체는 새로운 매체에서도 여전히 효과적이다. 견고한 구성, 명료한 카운터 스페이스▼, 식별하기 쉬운 숫자들, 잘 다듬어진 글자 굵기 등은 제한된 환경에서 쓰일 모든 글자체의 필수 조건으로 이미 앞서 언급한 바 있다. 과학기술이 미래에 아무리 큰 진보를 이루어내더라도 인간의 눈은 화면에서 나오는 빛을 결코 편히 바라보지는 못할 것이다.

건축물에 사용되는 활자는 재료와 가독성 사이의 타협이 필요하다. 수많은 조각으로 이루어지는 모자이크는 부드러운 글자 형태를 만들 수 있지만, 더 굵은 조각들로 된 것만큼 내구성이나 경제성이 보장되지 않는다.

잘 만들어진 글자체를 보기 좋고 읽기 쉽게 해주는 모든 세세한 요소가 사실상 화면에서는 잡음을 더하는 구실을 한다. 하지만 그렇다고 이런 세부 요소를 모두 없애버리면, 마치 기계로 생산되고 기계에만 읽히게끔 만든 활자처럼 차갑고 딱딱해 보일 것이다.

화면용 글자체디자이너는 두 가지 상반되는 조건의 타협점을 찾아야 한다. 정확하고 차가운 매체(튜브, 액정, 다이오드, 플라스마를 통해 발산되는 빛)라는 필요조건이 하나이고, 다른 하나는 미묘한 대비와 부드러운 형태를 원하는 우리의 욕구다. 게다가 화면에서 읽는 것들의 대부분이 결국 인쇄까지 되기 때문에, 지난 500년간 친숙해진 알파벳에 비추어 전통적인 아름다움이 크게 뒤지지 않아야 한다.

가로로 약간 넓은 글자 형태는 카운터가 더 벌어지므로 좀 더 읽기 쉽지만, 글자 주위에 더 많은 공간이 필요하다. 가는 가로획과 더 굵은 세로획 사이의 미묘한 대비를 픽셀 하나 차이에 잘 담아내기란 쉽지 않다. 커다란 크기에서는 우아해 보이는 가는 세리프도 10포인트나 그 미만에서는 화면에 잡티만 더할 뿐이다.

마이크로소프트와 애플에서 제공하는 화면용 폰트는 모든 환경에 다 적합하다. 하지만 너무 흔히 쓰여서 개인적인 느낌은 들지 않는다.

매슈 카터가 만든 버다나는 지면에서도 대단히 성공적인 글자꼴이 되었다. 한편 본래 레이저프린터에 쓰기 위해 비글로와 홈스가 1983년에 만든 루시다는 높은 해상도에도 아주 잘 어울리며 현재 가장 뛰어난 화면용 폰트 중 하나이다. 슈테펜 자우에르타이크 (Steffen Sauerteig)가 만든 FF 타입스타 (FF Typestar)는 타자기 글자꼴을 연상시키는 거친 형태이지만 화면이나 종이의 극도로 나쁜 환경에서도 적절히 사용할 수 있다. 이들 글자체를 아주 작은 크기로 보면 화면에서 어떻게 작용할지 알 수 있다.

Handgloves
Look at these faces at very small sizes and you get an idea of how they will perform on screen.

Handgloves
Look at these faces at very small sizes and you get an idea of how they will perform on screen.

Handglove
Look at these faces at very small sizes and you get an idea of how they will perform on screen.

주로 화면에서 아주 작은 크기로 읽힐 텍스트라면, 단순한 비트맵 폰트도 적당하다. 인쇄해보면 픽셀이 아주 작아서 거의 보이지 않는다. 이 폰트는 조 길레스피가 만든 비트맵 폰트인 터네시티 컨덴스트(Tenacity Condensed)로, 7포인트 크기이다.

And if a text is mainly meant for the screen and for very small sizes, pure bitmap fonts work well. If you print them, the pixels are small enough to all but disappear. This is 7pt Tenacity Condensed, a bitmap font from Joe Gillespie.

브랜드는 자기만의 고유한 언어로 이야기해야 한다. 활자는 볼 수 있는 언어이다. 특징이 없거나 남용된 글자체를 사용하는 것은 브랜드와 제품 또는 미디어의 이미지도 그와 똑같이, 심지어 눈에 들어오지 않게 만드는 것이다. 글자체를 따로 디자인하거나 수정해서 독점적으로 보유하려면 높은 비용 부담과 기술적인 도전이 필요했고 실행하기도 쉽지 않았다. 그러나 더 이상은 아니다. 하나의 제품에 사용될 한 가지 굵기의 활자이든 모든 것에 적용할 큰 시스템이든 기업의 전용 폰트는 활자 디자이너에게 중요한 작업 공급원이 되었다.

어떤 기업들은 기존 글자체를 단순히 이름만 바꾸어 전용 글자체로 채택하며 그러한 용도로 사용권을 인정받는다. 그러는 김에 그들의 로고 또는 기타 글리프를 키보드를 통해 입출력할 수 있도록 폰트에 추가하기도 한다. 만약 기업의 회장(또는 그의 부인)이 어떤 특정한 글자 모양을 마음에 들어 하지 않는다면 특별하게 조정해서 만들 수도 있다. 가급적 원작 활자디자이너의 긴밀한 승인을 얻는다. 하지만 이제는 만날 수 없는 활자디자이너들이 많으므로 그럴 때는 보도니, 캐즐론^{Caslon}, 개러몬드^{Garamond} 같은 그런 글자체에 관한 저작권을 가진 폰트 개발 회사들이 기꺼이 도와줄 것이다.

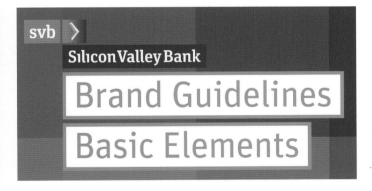

1990년 쿠르트 바이데만(Kurt Weidemann)은 메르세데스벤츠의 주요 브랜드와 하위 브랜드에 부합하는 글자체 3부작을 디자인했다. 'Antiqua'의 첫 글자를 의미하는 코퍼레이트 A는 세리프가 있는 글자체로 차량 부문을 위한 것이고, S는 'Sans'를 의미하며 트럭 부문에 쓰인다. E는 'Egyptienne'의 첫 글자로 엔지니어링 부문을 위한 슬래브 세리프체이다.

Handgloves
CORPORATE A
Handgloves
CORPORATE S
Handgloves
CORPORATE E

실리콘밸리은행은 더 쉬운 방법으로 FF 유닛(Unit)과 FF 유닛 슬래브를 채택해 글자체 이름을 알아보기 쉽게 SVB로 바꾸고 공급점과 각 지점에 사용권을 배포했다.

Handgloves
SVB SANS
Handgloves
SVB SLAB

제너럴일렉트릭(General Electric)은 2004년, 새로운 브랜드의 발표 시점에서 새로운 방향이라는 것을 강조하기 위해 GE 인스피라(Inspira)라는 이름의 전용 글자체를 발표했다. 이 글자체는 제트엔진부터 전구까지 모든 것을 만드는 거대한 회사에 잘 어울린다.

Handgloves
GE INSPIRA REGULAR
Handgloves
GE INSPIRA BOLD

No, Watson, this was not done by accident, but by design.

"아니네, 왓슨. 이건 우발적인 사고가 아니라 디자인된 것이네."

셜록 홈스는 아서 코난 도일
경(Sir Arthur Conan Doyle,
1859-1930)이 창조해낸
소설 속의 탐정이다. 다소
허둥대는 파트너 왓슨 박사와
함께 비상한 추리력으로
탐정소설 역사상 가장 복잡한
미스터리들을 파헤쳐 나간다.

FF Unit Regular Small Caps

TYPE BUILDS CHARACTER.

The Way to Wealth

BENJAMIN FRANKLIN

IF TIME IS OF ALL THINGS the most precious, wasting time must be the greatest prodigality; since lost time is never found again, and what we call time enough always proves too little. Let us then be up and doing, and doing to a purpose, so by diligence we should do more with less perplexity. Sloth makes all things difficult, but industry all things easy. He that riseth late must trot all day and shall scarce overtake the business at night; while laziness travels so slowly that poverty soon overtakes him. Sloth, like rust, consumes faster than labor wears, while the used key is always bright. Do not squander time, for that's the stuff life is made of; how much more than is necessary do we spend in sleep, forgetting that the sleeping fox catches no poultry, and that there will be sleeping enough in the grave.

So what signifies wishing and hoping for better times? We may make these times better if we bestir ourselves. Industry need not wish, and he that lives upon hope will die fasting. There are no gains without pains and he that has a trade has an estate, and he that has a calling has an office of profit and honor. But then the trade must be worked at and the calling well followed. Though you have found no treasure, nor has any rich relation left you a legacy, diligence is the mother of good luck, and all things are given to industry. Plow deep while sluggards sleep, and you will have corn to sell and keep; work while it is called today or you know not how much you may be hindered tomorrow: one today is worth two tomorrows, and farther: have you something to do tomorrow, do it today.

Be ashamed to catch yourself idle. When you have so much to do, be up by the peep of day. Let not the sun look down and say: "Inglorious here he lays." Handle your tools without mittens; remember, that the cat in gloves catches no mice. It is true there is much to be done, and perhaps you are weak-handed, but stick to it steadily, and you will see great effects, for constant dropping wears away stones; and by diligence and patience, the mouse ate in two the cable. If you want a faithful servant, and one

책을 읽는 방법은 지난 500년 동안 크게 달라지지 않았다. 그래서 책의 모습도 변해야 할 필요가 없었다. 변한 것은 경제적인 것뿐이다. 다시 말해 오늘날 출판업자들은 한 페이지에 더 많은 활자를 넣기를 고집하면서, 사실 책의 표지뿐 아니라 내지까지 디자인하는 사람에게는 물론이고 좋은 조판에 돈을 쓰는 데도 인색하게 굴기 일쑤이다. 책 제작에 드는 돈이 1달러 늘어날 때마다 책의 소매가격은 7달러 혹은 그 이상씩 올라간다.

이 장의 왼쪽 페이지에 실린 예시물들은 이 책에 맞추기 위해서 크기를 줄였다. 대부분 2/3 정도의 크기로 축소되었다.

　　보통 값싼 문고판 책의 타이포그래피가 수준이 떨어지는 것은 이런 이유에서이다. 하지만 대부분 그보다는 괜찮게 만들어질 수도 있었을 것이다. 책 레이아웃의 기본 원칙을 무시하고 인쇄소에 우연히 굴러다니는 활자로 텍스트를 짜는 대신, 이런 기본 원칙을 지키면서 읽기 편하고 보기 좋은 글자체를 쓴다고 해서 비용이 더 많이 들지는 않기 때문이다.

　　전자책이 도입되면서 값이 싼 문고판 책들은 점차 사라지고 있다. 좋은 타이포그래피에 결코 더 비싼 값을 치르지 않아도 되지만 불행하게도 전자책 활자들은 나쁜 관례를 따르고 있다.

활자가 얼마나 많은 것들을 해낼 수 있는지, 그리고 얼마나 다양하게 쓰일 수 있는지를 보여주기 위해, 벤저민 프랭클린(Benjamin Franklin)이 1733년에 쓴 텍스트를 이번 장의 예로 조판해보았다. 타이포그래피적 표현을 위해서 프랭클린의 글을 다소 자유롭게 사용하기도 했다.

여기 든 예는 캐럴 트웜블리의 1990년판 어도비 캐즐론을 사용한 것이다. 책에 가장 많이 쓰이는 글자체 중 하나이며 윌리엄 캐즐론(William Caslon)이 1725년에 디자인한 것을 원형으로 삼는다. 아울러 어도비 캐즐론 전문가 세트(Adobe Caslon Expert set, 113쪽 참조)도 이 예에 사용되었다. 아일랜드의 극작가 조지 버나드 쇼(George Bernard Shaw)는 자신의 모든 책을 캐즐론으로 짜기를 고집해서 '좌우간 캐즐론 맨(Caslon man at any rate)'이라는 명성까지 얻었다. 수십 년 동안 영국 인쇄업자들의 모토는 "모르겠으면, 캐즐론을 써라."였다.

레이아웃은 넓은 여백과 넉넉한 글줄사이, 가운데로 정렬한 제목 등 고전적인 양식을 따랐다. 단의 양옆 가장자리를 가지런하고 보기 좋게 맞추기 위해 하이픈과 구두점은 글줄 끝 오른쪽 여백에 걸리게 한다.

Handgloves

ADOBE CASLON PRO REGULAR

Handgloves

ADOBE CASLON PRO SEMIBOLD

HANDGLOVES

ADOBE CASLON PRO CAPS

ADOBE CASLON ORNAMENTS

Handgloves

ADOBE CASLON PRO ITALIC

Frugality will never go out of style.

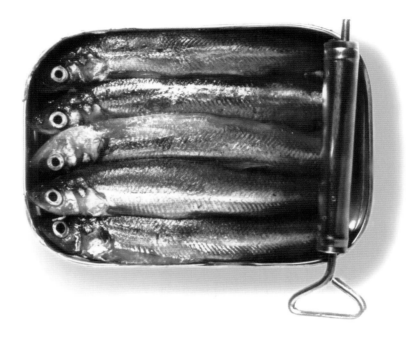

To be secure, certainty and success rely on a dependable financial institution.

It's easy to think that a little tea or a little punch now and then, a diet a little more costly, clothes a little finer, and a little entertainment is no great matter. But at the Bank of Benjamin we think that being aware of small expenses is just as important as the consideration it takes, say, to purchase a home: small leaks will surely sink a great ship. Our financial advisors will always be available to advise the best ways to put your savings to work. We know that what often appears to be a terrific investment quite frequently turns out otherwise. So when confronted by a great pennysworth, our advisors will pause a while: Cheapness is apparent only, and not real. We want our customers to enjoy their hard-earned leisure without having to think about their hard-earned dollars. So be sure to keep this in mind: if you won't listen to reason, it will rap your knuckles.

The Bank of Benjamin
Our advisors are at your service 24 hours a day. Please call us:
1-800-SAVINGS

광고에서도 일반적인 스타일이 존재하는 것 같다. 디스플레이 광고display advertising의 역사가 그리 길지는 않지만 (150년 정도밖에 되지 않는다), 그 스타일은 전통적인 책 스타일만큼이나 자리가 잡혀 있다. 맨 위에 큰 표제 headline가 실리고, 그 바로 밑에 주의를 잡아끄는 그림이 오고, 다음으로는 소제목과 본문, 로고, 수신자 부담 전화번호나 주소, URL이나 전화번호가 차례로 실린다.

광고에 들어가는 요소가 여덟 개를 넘으면 안된다. 한 메시지 안에서 사람들이 이해할 수 있는 구성 요소의 개수가 대략 그 정도이다. 구성 요소가 늘어나는 순간, 이해하는 데 너무 많은 노력이 필요해져 사람들은 집중을 잃게 된다. 진지한 타이포그래피를 보면 그 광고가 진지하면서도 거기에 담긴 생각이 중요하다는 것을 알아챌 수 있다. 여기에 실험적인 시도는 없다. 이미 검증된 고전적인 글자체를 선택해 익숙한 형식으로 배치하면 사람들은 그 메시지를 읽어낼 수 있을 것이다.

1950년대와 1960년대의 초기 폭스바겐 광고들로 평판을 얻은 푸투라(Futura)보다 더 실용적인 글자체가 과연 또 있을까? 이 차갑고 억제된 느낌의 독일 글자체를 가지고 그 이상하게 생긴 작은 차를 선전하다니 진정 혁명적인 착상이었다.

아직도 푸투라는 가장 인기 있는 글자가족 중 하나로서, 전 세계 아트디렉터에게 최상의 볼드, 엑스트라 볼드, 컨덴스트 폰트를 제공한다. 푸투라가 없었다면 광고는 지금과 많이 달랐을 것이다.

파울 레너(Paul Renner)가 1924년 푸투라 개발 작업을 시작했을 때, 1920년대 독일의 사회민주주의 개혁을 암시하는 '우리 시대의 타이포그래피'라고까지 알려졌다. 첫 푸투라 활자는 1927년에 발표되었다.

Handgloves
FUTURA LIGHT
Handgloves
FUTURA LIGHT OBLIQUE
Handgloves
FUTURA CONDENSED LIGHT
Handgloves
FUTURA CONDENSED LIGHT OBLIQUE
Handgloves
FUTURA
Handgloves
FUTURA OBLIQUE
Handgloves
FUTURA CONDENSED
Handgloves
FUTURA CONDENSED OBLIQUE

Handgloves
FUTURA BOOK
Handgloves
FUTURA BOOK OBLIQUE
Handgloves
FUTURA HEAVY
Handgloves
FUTURA HEAVY OBLIQUE
Handgloves
FUTURA BOLD
Handgloves
FUTURA BOLD OBLIQUE
Handgloves
FUTURA CONDENSED BOLD
Handgloves
FUTURA CONDENSED BOLD OBLIQUE
Handgloves
FUTURA EXTRA BOLD
Handgloves
FUTURA EXTRA BOLD OBLIQUE
Handgloves
FUTURA CONDENSED EXTRA BOLD
Handgloves
FUTURA COND. EXTRA BOLD OBLIQUE

TIME LINE

a lecture **by Frank Franklin**

If time is the most precious of all things, wasting time must be the greatest sin. Lost time is never found again, and what we call enough time is never enough. Let us then be up and doing, and doing with a purpose, so by diligence we should do more with less perplexity. Sloth makes all things difficult, but industry all things easy. He that riseth late must trot all day and shall scarce overtake the business at night; while laziness travels so slowly that poverty soon overtakes him. Do not squander time, for that's the stuff life is made of; how much more than is necessary do we spend in sleep, forgetting that the sleeping fox catches no poultry, and that there will be sleeping enough in the grave.

7:00 p.m.

Saturday, December 12

PacBell Park

Remember this, however, if you won't be counseled, you can't be helped, and further: If you will not listen to reason, it will surely rap your knuckles.

He that riseth late must trot all day and shall scarce overtake the business at night.

You may think, perhaps, that a little tea, or a little punch now and then, diet a little more costly, clothes a little finer, and a little entertainment now and then, can be no great matter. Watch those little expenses, a small leak will sink a great ship, and moreover, fools make feasts, and wise men eat them. Buy what you have no need for and before long you shall sell your necessities. Many a one, for the sake of finery on the back have gone with a hungry belly. Silks and satins, scarlet and velvets, put out the kitchen fire. By these and other extravagances the genteel are reduced to poverty.

If you won't be counseled you can't be helped.

컴퓨터 덕택에 디자인 언어에 대한 접근이 한결 간편해졌다. 사실 포스트스크립트 같은 페이지 기술 언어와 정교한 프로그램들의 도움이 없었더라면, 디자인 언어는 너무 복잡해서 접근이 쉽지 않았을 것이다. 색의 그러데이션, 이미지의 중첩, 테두리, 선, 상자, 배경과 전경 등의 요소들이 한 줄로 늘어서는 것이 아니라 모두 한데 모여 하나의 이미지로 페이지를 구성한다. 왼쪽에 제시된 독특한 레이아웃은 '뉴 웨이브, 1987년경'으로 분류될 수 있다. 마우스만 클릭하면 1,670만 가지 색상은 말할 것도 없고 수백만 가지 이미지와 수천 가지 폰트를 사용할 수 있게 됨으로써, 새롭게 만들어내지 않더라도 과거의 것이든 미래의 것이든 최소한 눈에 보이는 모든 스타일과 유행을 쉽게 본뜰 수 있게 된 듯하다.

하지만 실제는 말처럼 그렇게 호락호락하지 않으며 그것이 전문 디자이너로서는 다행한 일이다. 간단한 비법만 따라 해도 누구나 성공적인 디자이너가 될 수 있다면, 전문 디자이너들은 내일 당장 실업자 신세가 될 것이다. 그러나 콘셉트 혹은 아이디어라는 특별한 요소는 다른 것들처럼 그렇게 쉽게 공식화될 수 없다. 세월이 아무리 흘러도 그래픽디자인은 언제나 문제 해결이 우선이고 스타일 창조는 그다음 일일 것이다.

이번 예시도 한 페이지에서 내가 할 수 있는 모든 것을 전부 보여주지는 않는다. 마치 내일이라는 기약이 없는 사람처럼 미친 듯이 수많은 이미지를 뽑아보고 겹쳐놓는 데 몰입하지도 않았고 기묘한 폰트를 사용하지도 않았다.

대신 헬베티카를 거의 밀어내고 기업계 폰트 1위 자리를 대신한 글자체 하나를 골랐다. 프루티거(67쪽 참조)는 이제 다양한 굵기와 너비를 고를 수 있게 되어 거의 모든 타이포그래피 작업에 적합해졌다. 헬베티카의 밋밋함을 피하는 대신 인간미가 가미된 글자체로, 글자들을 더 열린 형태로 만들고 서로 분명히 구별되게 해서 가독성이 향상되었다.

깔끔한 느낌에 아주 읽기 쉽고 비교적 중성적이면서 공간도 절약할 수 있는 글자체가 필요한 작업에는 컨덴스트 폰트들이 특히 적합하다.

aces

BERTHOLD
AKZIDENZ GROTESK

aces

HELVETICA

동그라미 표시가 된 부분을 보면서, 글자 모양들의 결정적인 차이를 비교해보라. 현대 산세리프 대부분의 어머니 격인 악치덴츠 그로테스크(Akzidenz Grotesk), 특징 없는 얼굴을 한 헬베티카, 차가운 느낌의 대안 유니버스, 친근한 느낌의 산세리프 프루티거, 한 글자가족에 144종류의 글자체를 가진 시시스.

aces

LINOTYPE UNIVERS

aces

FRUTIGER

aces

THESIS

Handgloves

FRUTIGER 45 LIGHT

Handgloves

FRUTIGER 55 ROMAN

Handgloves

FRUTIGER 65 BOLD

Handgloves

FRUTIGER 75 BLACK

Handgloves

FRUTIGER 95 ULTRABLACK

Handgloves

FRUTIGER 57 ROMAN CONDENSED

Handgloves

FRUTIGER 67 BOLD CONDENSED

Handgloves

FRUTIGER 77 BLACK CONDENSED

Handgloves

FRUTIGER 87 EXTRABLACK COND.

Industry need not wish; if you live on hope you will die fasting.
If you have a trade, you have an estate, and if you have a calling you have an office of profit and honor.

*I*f time is the most precious of all things, wasting time must be the greatest sin; since lost time is never found again, and what we call enough time always proves to be too little. Let's be up and doing, and with a purpose, so by diligence we can do more with less perplexity.

Sloth makes all things difficult, but industry all things easy. If you get up late you must trot all day and barely may overtake the business at night; while laziness travels so slowly that poverty will soon overtake you. Sloth, like rust, consumes faster than labor wears, while the used key is always bright. Time is the stuff life is made of; how much more than is necessary do we spend in sleep, forgetting that the sleeping fox catches no poultry, and that there will be sleeping enough in the grave.

Industry need not wish, if you live on hope you will die fasting. If you have a trade, you have an estate, and if you have a calling you have an office of profit and honor. But then the trade must be worked at and the calling well followed.

Susanna M. Franklin
Chief Executive Officer

Though you have found no treasure, nor has any rich relation left you a legacy, diligence is the mother of good luck, and all things are given to industry. Plow deep while sluggards sleep, and you will have corn to sell and keep; work while it is called today or you know not how much you may be hindered tomorrow: one today is worth two tomorrows, and furthermore: if you have something to do tomorrow, do it today. If you want a faithful servant, and one that you like, serve yourself. Be circumspect and caring, even in the smallest matters, because sometimes a little neglect breeds great mischief: for want of a nail the shoe was lost, for want of a shoe the horse was lost, being soon overtaken and stolen by the enemy.

Pension Assets Exceed $12 Billion

So much for industry, and attention to one's own business, but to these we must add frugality, if we would make our industry more successful. We think of saving as well as of getting. You may think, perhaps, that a little tea, or a little punch now and then, a diet that's a little more costly, clothes

기업은 주주와 고객 그리고 은행에 다른 기업이 아닌 바로 자신들이 얼마나 유능한지 보여주기 위해서 상당히 많은 돈을 지출한다. 그래서 디자이너 혹은 광고 대행사를(이 두 가지 방법은 서로 다르다) 고용해서 자기네를 마음껏 우수하게 포장해줄 안내서와 소책자 및 연차 보고서 등을 디자인하게 한다.

묘하게도 결과적으로는 이런 인쇄물의 상당수가 매우 비슷해 보인다. 이는 연감이나 기업의 기타 메시지들을 평가하는 디자인 심사위원단에 한 번이라도 참여해본 사람들이 한결같이 하는 말이다. 새로운 유행을 만들어내는 디자이너도 있고 그것을 따르는 디자이너도 있다. 하지만 그들 모두 자기 의뢰인이 경쟁자들과는 달라 보이게끔 만들어주는 대가로 보수를 받는다.

그래서 적어도 미국에서는, 전형적인 기업 인쇄물의 지면을 디자인하기가 어렵지 않다. 유럽이라면 이런 지면도 꽤 다르게 보이겠지만, 몇몇 나라들 사이에는 확실한 유사점이 있을 것이다. 네덜란드나 영국 혹은 이탈리아의 연감과 독일의 연감은 언제나 구별할 수 있다. 그러나 이들 사이에도 한 가지 공통점이 있으니, 다름 아닌 사장의 사진이다.

사용된 글자체로 판단하건대, 왼쪽에 있는 예는 금융기관이나 그와 유사한 기관을 위한 것임이 틀림없다. 보도니로 짜여 있고, 가운데맞추기로 정렬된 옆구리 글 같은 고전적인 요소와 전통적인 광고의 관습을 결합한 레이아웃이다. 거기다 너비가 좁은 세로단의 글줄을 양끝맞추기로 조판했기 때문에, 적절히 하이픈으로 낱말을 끊고 낱말사이를 맞추었다(7장 참조).

보도니를 가지고 실패하는 경우는 결코 없지만, 때때로 다양한 버전들을 시도해볼 수는 있다. 베르톨트(Berthold), 라이노타입, 모노타입 보도니는 상당히 비슷한 편이다. 반면 바우어 보도니는 굵은 선과 가는 선의 대비가 너무 강해서 작은 크기로 사용하기에는 정말로 부적당하다. 작은 크기에서는 ITC 보도니가 다른 것들보다 훨씬 낫다. 큰 크기에서만 그 살짝 멋 부린 부분이 눈에 보일 텐데, 지면에 작은 생기를 더해준다는 점에서 바람직할 수도 있다.

보도니는 점점 늘어나 이제는 거대한 글자가족이 되었다. 활자계에서 이렇게 할 만한 사람은 모두 다른 버전을 내놓는다. 현재 사용할 수 있는 것 중 스타일과 글자 굵기별로 몇 가지를 여기 소개한다.

Handgloves
BERTHOLD BODONI LIGHT

Handgloves
BERTHOLD BODONI REGULAR

Handgloves
ITC BODONI SEVENTY TWO

Handgloves
ADOBE BODONI BOOK

Handgloves
BAUER BODONI BOLD

Handgloves
ADOBE BODONI ROMAN

Handgloves
BERTHOLD BODONI MEDIUM

Handgloves
ITC BODONI BOLD SIX

Handgloves
BAUER BODONI BOLD

Handgloves
ADOBE BODONI BOLD

Handgloves
ITC BODONI BOLD TWELVE

Handgloves
BAUER BODONI BLACK

Handgloves
BAUER BODONI BLACK CONDENSED

Handgloves
BODONI POSTER COMPRESSED

Time Saving Books Ltd.

Alabama
Alaska
Arizona
Arkansas
California
Colorado
Conneticut
Delaware
Florida
Georgia
Hawaii
Idaho
Illinois
Indiana
Iowa
Kansas
Kentucky
Louisiana
Maine
Maryland
Massachusetts
Michigan
Minnesota
Mississippi
Missouri
Montana
Nebraska
Nevada
New Hampshire
New Jersey
New Mexico
New York
North Carolina
North Dakota
Ohio
Oklahoma
Oregon
Pennsylvania
Rhode Island
South Carolina
South Dakota
Tennessee
Texas
Utah
Vermont
Virginia
Washington
West Virginia
Wisconsin
Wyoming

Sales Tax

We are required to collect sales tax on shipments to the states listed at left. Please add the correct percentage amount. If you pay by credit card and don't know your sales tax, leave the line blank and we will fill in the correct amount.

▶ *Time as a Tool.* Benny Frank. Philadelphia: Caslon Publishing, 2002. **790pp. Hardcover. $29.95.**
From Time as a Tool: "If time is the most precious of all things, wasting time must be the greatest sin; since lost time is never found again, and what we call time enough always proves too little. Do not squander time, for that's the stuff life is made of; how much more than is necessary do we spend in sleep, forgetting that the sleeping fox catches no poultry, and that there will be sleeping enough in the grave."

▶ *Circumspection at Work.* Fran Benjamin. Philadelphia: Caslon Publishing, 2002. **145pp. Softcover. $12.95.**
From Circumspection at Work: "So what signifies wishing and hoping for better times? We could make these times better if we bestir ourselves. Industry need not wish, and he that lives upon hope will die fasting. There are no gains without pains. If you have a trade you have an estate, and if you have a calling you have an office of profit and honor. But then the trade must be worked at and the calling well followed. Though you have found no treasure, nor has any rich relation left you no legacy, diligence is the mother of good luck, and all things are given to industry. Plow deep while sluggards sleep, and you will have corn to sell and keep; work while it is called today or you know not how much you may hindered tomorrow: one today is worth two tomorrows, and farther: have you something to do tomorrow, do it today.

▶ *Time & Saving.* Jamie Franklin. Philadelphia: Caslon Publishing, 2003. **220 pp. Softcover. $12.95.**
From Time & Saving: "We must consider frugality, if we want to make our work more certainly successful. A person may, if she doesn't know how to save as she gets, keep her nose all her life to the grindstone, and die not worth a penny at the last. A fat kitchen does make a lean will. Think of saving as well as of getting. A small leak will sink a great ship. Cheapness is apparent only, and not real; the bargain, by straitening you in business, might do you more harm than good. 'At a great pennyworth, pause awhile.'"

Ordering Information

Name

Address

City	**State**	**Zip**	**Country**

Telephone	**E-Mail**

Book Title	**Quantity**
Book Title	**Quantity**
Book Title	**Quantity**

Subtotal

Sales Tax

Shipping (please add $2 per book)

Total Order

Method of Payment

_____ Check or money order enclosed, payable to TimeSaving Books Ltd.

_____ Please charge my credit card

Credit Card Number	**Expiration Date**
Visa/MasterCard	American Express

Signature (required for credit card purchases)

타이포그래퍼가 주로 꺼리는 것 중 하나가 서식디자인이다. 서식은 디자인하기가 썩 쉽지 않으며 그런 점에서 일종의 도전으로 여겨져야 마땅하다. 서식디자인에는 크나큰 보상이 따른다. 상을 받거나 디자인 연감에 이름이 실려서라기보다 큰 성취감이 뒤따르기 때문이다.

　서식에는 언제나 내용이 지나치게 많이 담기므로, 평상시보다 너비가 좁은 폰트를 택해야 한다. 확실하게 읽히고, 강조 사항에 쓰일 정도로 적당히 굵은 볼드체와, 읽기 쉬운 숫자가 있는지 확실히 파악해야 한다.

　미리 인쇄할 정보와 추후 사람들이 써넣을 공란을 확실히 분리해두어야 한다. 구획선이 글을 쓰도록 유도하는 안내 구실을 해야지, 감옥의 창살처럼 보이면 안 된다. 본문을 에워싸는 상자 처리도 마찬가지이다. 이런 상자들이 누구한테 소용 있는가? 본문 주위에 상자가 없으면 글줄의 활자가 페이지 밖으로 떨어질까 겁내는 디자이너들이 있는 것 같다. 그런 일은 절대 일어나지 않는다! 한계를 짓는 상자들만 없어도 서식은 한결 덜 답답하고 덜 딱딱해 보일 것이다. 이 책에 제시된 예처럼, 흰 여백으로도 지면 안의 여러 영역을 구분할 수 있다.

중성적이면서 깨끗하고 실용적으로 디자인된 글자체가 있다면, 바로 아드리안 프루티거가 1957년에 디자인한 유니버스일 것이다. 한정된 공간에 얼마나 많은 내용이 담기는지 고려한다면, 이것의 컨덴스트 버전은 사실 꽤 가독성이 높은 편이다.

그로부터 40년 뒤, 라이노타입이 프루티거의 디자인을 원형 삼아 새로운 버전을 만드는 작업에 착수했다. 이제는 굵기별로 쉰아홉 가지 버전과 네 개의 고정너비 타자기 글자꼴 버전이 이 글자가족에 들어 있다. 옛날 체계에서는 숫자를 붙여서 굵기가 다른 버전들을 구별했는데, 예를 들어 유니버스의 보통 굵기 로만체는 55로 분류되었다. 하지만 새로 확장된 라이노타입 유니버스에서는 세 자릿수가 필요해졌다. 기본이 되는 보통체가 지금은 430이다. 첫째 자릿수는 획의 굵기를 의미한다. 예를 들어 1은 울트라라이트(ultralight), 2는 신(thin) 등등으로 해서 9는 엑스트라 블랙(extra black)을 나타낸다. 둘째 자릿수는 글자의 너비를 의미한다. 즉 1은 컴프레스트, 2는 컨덴스트, 3은 베이식(basic), 5는 익스텐디드(extended)를 나타낸다. 셋째 자릿수에는 바로 선 로만체(0)인지, 이탤릭체(1)인지가 표시된다. 직관적이지는 않지만 일단 익숙해지면 편리하다. 노이에 헬베티카(Neue Helvetica)나 센테니얼, 그 밖에 몇몇 라이노타입 글자꼴들은 아직도 옛날 체계를 따라 하나는 글자 굵기, 다른 하나는 글자너비나 기울기를 나타내는 두 자리 숫자로 분류된다.

140	*141*	130	*131*	120	*121*	110
240	*241*	230	*231*	220	*221*	210
340	*341*	330	*331*	320	*321*	310
440	*441*	430	*431*	420	*421*	410
540	*541*	530	*531*	520	*521*	510
640	*641*	630	*631*	620	*621*	
740	*741*	730	*731*	720	*721*	
840	*841*	830	*831*	820	*821*	
940	*941*	930	*931*	920	*921*	

유니버스의 모든 등급별 버전들이 어떻게 연관되는지가 이 표에 나타난다. 한번 곰곰이 생각하고 나면 숫자로 된 체계가 이해될 것이다.

BY FRANK BENJAMIN

THE TIME IS

NOW!

If time be of all things the most precious, wasting time must be the greatest prodigality; since lost time is never found again, and what we call time enough always proves little enough. Let us then be up and doing, and doing to a purpose, so by diligence we should do more with less perplexity. Sloth makes all things difficult, but industry all things easy. He that riseth late must trot all day and

shall scarce overtake the business at night, while soon overtakes him. Sloth, like rust, consumes faster than labor wears, while the used key is always bright. Do not squander time, for that's the stuff life is made of; how much more than is necessary do we spend in sleep, forgetting that the sleeping fox catches no poultry, and that there will be sleeping enough in the grave.

So what signifies wishing and hoping for better times? We may make these times better if we stir ourselves. Industry need not wish, and he that lives upon hope will die fasting. There are no gains without pains. If you have a trade you have an estate, and if you have a calling you have an office of profit and honor. But then the trade must be worked at and the calling well followed. Though you have found no treasure, nor has any rich relation left you a legacy, diligence is the mother of good luck, and all things are given to industry.

> "Wise men learn by others' harms, fools scarcely by their own."

Plow deep while sluggards sleep, and you will have corn to sell and keep; work while it is called today or you know not how much you may be hindered tomorrow: one today is worth two tomorrows, and farther: have you something to do tomorrow, do it today. If you want a faithful servant, and one that you like, serve yourself. Be circumspect and caring, even in the smallest matters, because sometimes a little neglect breeds great mischief: for want of a nail the shoe was lost, for want of a shoe the horse was lost, being soon overtaken and stolen by the enemy, all for want of care of a horseshoe nail. You may think, perhaps, that a little tea, or a little punch now and then, diet a little more costly, clothes a little finer, and little entertainment now and then, can be no great matter: Many a little makes a mickle; beware of little expenses, a small leak will sink a great ship, and again, who dainties love shall.

아마도 잡지는 한 나라에서 최근 유행하는 타이포그래피를 가장 잘 보여주는 척도 중 하나일 것이다. 대부분의 잡지가 당대의 문화적인 추세를 주도하기 위해 자주 디자인을 바꾼다. 잡지 발행은 매우 경쟁이 심한 사업이고 일반 대중에게 잡지가 어떻게 보이는지는 디자인에서 크게 좌우된다.

독자층에 따라 잡지는 예스럽거나 보수적일 수도 있고 고전적인 행세를 하거나 유행을 따르거나 세련되거나 전문적이거나 요란해 보일 수도 있다. 이런 느낌은 모두 타이포그래피로 전달되는데 이로써 편집하는 내용을 적절히 반영할 수도 있고 그러지 못할 수도 있다.

옆에 제시된 예에서는 아주 전통적인 레이아웃과 그리 전통적이지 않은 글자체를 결합해보았다. 드롭 캐피털▼, 레터스페이스트 헤더▼, 스코치 룰▼, 라지 풀쿼트▼, 이탤릭 리드인▼, 세리프가 있는 본문 글자체를 보완해주는 정반대의 볼드 산세리프체 등 이른바 '좋은' 편집 레이아웃을 위한 장치들이 많이 사용된 페이지이다. 이탤릭 리드인 부분에서는 주의를 끌기 위해서 교묘하게 글자 크기가 점점 작아지는 장치를 사용했다. 삼십대부터 중년의 위기를 맞는 나이 사이의 독자층이 이끌릴 만한 세련미이다. 듣기로는, 이 세대의 사람들은 앉은 자리에서 두어 단락 이상은 기꺼이 읽는다.

옆의 본문 글자꼴은 프레드 스메이어르스^{Fred Smeijers}가 만든 FF 쿼드라트^{Quadraat}이다. 거의 기울지 않은 이탤릭체와 전체적으로 너비가 좁은 글자꼴을 보면, 네덜란드식 모델에서 유래한 것임을 알 수 있다. 일탈의 느낌을 줄 만큼 평범하지 않지만, 정상적인 독서를 방해할 정도로 엉뚱하거나 과도한 디자인은 아니다.

큰 크기에서 자세히 관찰하면, FF 쿼드라트는 이름에 든 이중 a만큼이나 이상해 보인다. 하지만 7포인트에서 12포인트 사이의 크기로, 연속해서 읽히는 긴 텍스트에 사용하려고 만들었기 때문에 이렇게 과장된 듯한 특징이 오히려 개성을 이룬다. 냉정해 보일 만큼 교묘한 기계적인 정확성은 여기 없다. 대신 지친 눈을 즐겁게 해줄 조그만 기교가 들어 있다. 스메이어르스는 핸드 펀치커팅 기술을 철저히 연구한 다음, 자기 도안을 컴퓨터로 디지털화하기 전에 펀치를 만들어보기도 했다. 실제로 『카운터펀치(Counterpunch)』라는 제목으로 이 주제에 관해 책을 쓰기도 했다.

1904년 모리스 풀러 벤턴이 ATF▼를 위해 프랭클린 고딕을 처음 디자인했을 때, 이 글자체도 철제 펀치로 만들어졌다. 그리고 역시 디지털 폰트에서는 찾기 힘든 생동감을 간직하고 있었다. 프랭클린 고딕이 앵글로색슨 산세리프체로 유명해진 것도 이런 작은 개성 덕분이다. 강한 효과와 친근함까지 겸비한 글자체를 찾기란 요즘에도 쉽지 않은 일이다.

Handgloves
QUADRAAT REGULAR

Handgloves
QUADRAAT BOLD

Handgloves
QUADRAAT SANS

Handgloves
QUADRAAT SANS CONDENSED

Handgloves
QUADRAAT DISPLAY

Handgloves
FRANKLIN GOTHIC CONDENSED

Handgloves
FRANKLIN GOTHIC EXTRA COND.

Handgloves
ITC FRANKLIN GOTHIC DEMI

Good Times, Better Times

> "Inglorious
> here he lays."
> **Francis Franklin**

Wishing and hoping for better times? We can make these times better if we bestir ourselves.

Industry need not wish, and if you live upon hope you will die fasting.
If you have a trade, you have an estate, and if you are lucky enough to have a calling,
you have an office of profit and honor. But the trade must be
worked at and the calling well followed. Though you have found no treasure,
nor has any rich relation left you a legacy, remember that diligence is the mother
of good luck, and all things are given to industry.
Work while it is called today because you don't know
how much you may hindered tomorrow:

NEW!

Be ashamed to catch yourself idle. When you have so much to do, be up by the peep of day. Handle your tools without mittens; remember, that the cat in gloves catches no mice. There is much to be done, and perhaps you are weak-handed, but stick to it, and you will see great effects, for constant dropping wears away stones; and by diligence and patience, the mouse ate in two the cable and allow me to add, little strokes fell great oaks. If you want a faithful servant, and one that you like, serve yourself.

Be circumspect and caring, even in the smallest matters, because sometimes a little neglect breeds great mischief. For want of a nail the shoe was lost, for want of a shoe the horse was lost, being soon overtaken and stolen by the enemy, all for want of a horseshoe nail. So much for industry, and attention to one's own business, but we must add frugality to these if we want to make our industry more successful.

오늘의 생활 방식에는 한 가지 목표가 있으니, 바로 내일의 향수를 제공하는 것이다. 사물들이 주위에서 멀어져 추억의 영역으로 접어드는 순간 우리는 어김없이 홀린 듯한 눈길로 그들을 바라보기 시작한다.

과거의 향수에 관한 또 다른 좋은 점은 아이디어들을 재활용하면서 절도 행위라는 비난을 듣지 않아도 된다는 것이다. 오히려 역사적인 것들에 대한 관심이 깊다며 칭찬을 듣게 될지도 모른다. 프레더릭 가우디는 언젠가 "옛날 사람들이 우리 최상의 아이디어들을 모두 훔쳐가 버렸다."라고 했다 한다. 과거에서 타이포그래피적 영감을 찾는 것도 썩 나쁘지는 않을 것이다. 결국 지금 우리가 쓰는 글자체 스타일 대부분이 이삼백 년 혹은 적어도 수십 년 동안 사용된 것들이니 말이다.

옛날 광고들은 언제 보아도 즐거움을 준다. 게다가 요즘에는 앞 세대들이 사용했던 글자체의 디지털 버전도 구할 수 있다. 초기 광고들을 거의 충실하게 재현해 낼 수 있다. 그러나 주의해야 할 사항이 있다. 옛날 것을 너무 똑같이 흉내 내면, 사실은 무엇인가 새로운 것을 말하려고 (혹은 팔려고) 한다는 점이 사람들에게 전달되지 않을 수도 있다.

향수를 자극하는 광고에 사용된 폰트들은 하나같이 주조 활자 시절을 상기시키는 것들이다. 당시에는 광고뿐 아니라 초대장이나 문구류 같은 것까지도 전부 하나의 글자체로 해결해야 했다. 활자의 값이 싸지도 않았고 요즘처럼 구하기 쉽지도 않았기 때문에 큰 도움이 되는 것이 아니라면 인쇄업자들이 투자하기가 어려웠다. 활판인쇄(letterpress printing)란 말 그대로 글자들을 내리눌러서 그 압력으로 글자의 흔적을 남기는 방식을 말한다. 정교한 활자일수록 마모가 더 쉽게 드러날 것이다. 그래서 이른바 잡일용 폰트▼는 기계의 압력을 견딜 만큼 튼튼하고, 분간하기 쉬울 만큼 뚜렷해야 했다. 덧붙여 귀중한 공간을 아낄 수 있도록 다소 너비가 좁은 것도 반가운 보너스가 되었다.

주조소마다 나름대로 이렇게 많은 일을 해내는 고유의 글자체를 가지고 있었다. 슈리프트구스(Schriftguss) AG의 헤르메스(Hermes)가 처음 제작된 것이 1908년경이었고, 그 쌍둥이 격인 베르톨트의 블록도 이즈음에 만들어졌다. 미국에서는 1887년에 윌리엄 해밀턴 페이지(William Hamilton Page)가 그의 나무 활자에 특허를 냈다. 세 가지 모두 문제에 접근하는 방식이 비슷하다. 모서리가 뭉툭하고 대비가 강하지 않으며 윤곽선이 부드럽다. 처음부터 아예 글자가 조금 닮은 듯 보인다면, 예컨대 보도니처럼 모서리가 날카로운 글자꼴만큼 혹사당한 효과가 확연히 드러나지는 않기 때문이었다.

데이비드 벌로는 19세기 초에 피긴스가 만든 것 같은 초기 영국의 그로테스크(Grotesque)와 측면이 일직선인 레일로드 고딕(Railroad Gothic) 같은 미국의 광고용 활자를 결합해서 완벽하고 거대한 산세리프 글자가족을 만들려고 시도했다. 그 성공적인 결과물이 바로 로드(Rhode)이다. 잔잔하지는 않지만 풍채가 대단히 당당하다.

1995년 매튜 버터릭(Matthew Butterick)은 자기의 헤르메스 해석을 네 가지 굵기의 버전으로 제시했다. 거친 인쇄 압착 과정에서 생기는 흔적 같은 것을 아예 그 자체로 디자인했다. 톰 리크너(Tom Rickner)는 1993년에 해밀턴(Hamilton)을 개작했다. 리크너는 원본의 볼드체를 본보기로 삼아 그것을 바탕으로 자기의 미디엄(medium)과 라이트(light) 버전을 만들었다. 해밀턴 볼드는 이미 꽤 너비가 좁은 글자꼴이었으니 그렇다 치고, 미디엄과 라이트 역시 넓은 글자 속공간이나 너무 높은 어센더 등으로 공간을 낭비하는 글자꼴이 아니다.

Handgloves
RHODE BLACK CONDENSED

Handgloves
RHODE BOLD CONDENSED

Handgloves **Handgloves**
HAMILTON LIGHT, MEDIUM, BOLD

Hand **Hand** **Hand**
HERMES THIN, REGULAR, BOLD, BLACK

Handgloves
BERLINER GROTESK LIGHT

Handgloves
BLOCK REGULAR

HANDGLOVES
FF GOLDEN GATE GOTHIC

MET and de of for het und
FF CATCH WORDS

HANDGLOVES
FF PULLMAN INLINE

Handgloves

Handgloves

IDLE BANKER LOSES SELF-RESPECT

"I wished for the worst!"

THE

DAILY INTEREST

Largest Circulation Anywhere

Boy Raised by $ea Otters Declared Financial Wizard

Be ashamed to catch yourself idle. When you have so much to do, be up by the peep of day. Don't let the sun look down and say: «Inglorious here she lays.» Handle those tools without mittens; remember, that the cat in gloves catches no mice. It is so true there is much to be done, and perhaps you are weak-handed, but stick to it steadily, and you will see great effects, for constant dropping wears away stones; and by diligence and patience, the mouse ate in two the cable, and little strokes fell great oaks. If you want a faithful servant, and one that you like, serve yourself. Be cicumspect and caring, even in the smallest matters, because sometimes a little neglect breeds great mischief: for want of a nail the shoe was lost, for want of a shoe the horse was lost, being soon overtaken and stolen by the enemy, all for want of care of a horseshoe nail. *pg. 12*

Aliens Open $1 Million Account in Tucson

NATIONAL

EXCLUSIVE

ELVIS SEEN AT BANK

Woman Faints While Waiting for Travelers Cheques: "I thought it was my new diet."

Think of saving as well as getting. A person may, if sh doesn't know how to save it as she gets it, keep her nose a her life to the grindstone, and die not worth a penny. A f kitchen does makes a lean will. You may think, perhap that a little tea, or a little punch now and then, a diet that a little more costly, clothes a little finer, and little entertain ment now and then, can be no great matter: Many a littl makes a mickle; beware of those little expenses – a sma leak will sink a great ship, and be reminded again tha those who love dainties shall beggars prove, and more over, fools make feasts, and wise men eat them. Buy wha you don't need and before long you will sell your necessi ties. «At a great pennyworth, pause awhile.» Cheapness apparent only, and not real; the bargain, by straitenin you in business. *continued on pg.*

모든 사회는 오락거리를 필요로 한다. 실질적인 해악은 없으면서 공상 속에 살고 싶어 하는 사람들을 충족시켜 줄 만한 오락 말이다. 이런 대중의 욕구에 영합하는 특정 신문들이 있다. 그런 신문의 타이포그래피 스타일은 사실에 대한 그 신문의 견해를 반영한다. 머리가 세 개 달린 아이들이나 어둠 속에서 빛을 내는 일가족, 엄마를 번쩍 들어 올리는 9개월 된 아기 등에 관한 이야기를 과연 어떻게 디자인해야 할까? 간단한 일이다. 볼드체, 될 수 있으면 너비가 좁은 글자체를 골라서 컴퓨터로 그 형태를 대충 변형한 다음, 그 주위에 테두리를 치고 그 외의 다른 요소들과 함께 뒤섞어 같은 페이지에 집어넣으면 된다.

　이 책에서는 감히 그런 기술을 써보지 못했다. 그런 선정적인 신문들이 싣는 종류의 삽화도 보여주지 않았다. 사실적인 이미지 조작 치고 그렇게 쉬운 일이 없을 텐데도 말이다. 웨스트버지니아 주 상공을 배회하는 UFO를 그리기란 그야말로 식은 죽 먹기이다.

일단 정말로 너비가 좁은 볼드 폰트를 찾기 시작하다 보면, 이런 폰트는 아무리 많이 있어도 충분치 않다는 것을 깨닫게 된다. 모든 잡지가 비명 지르는 듯한 표제들을 원하기 때문이다. 어디에도 빠지지 않는 푸투라나 프랭클린 고딕, 앤틱 올리브는 이미 53쪽에서 언급했고, 플라이어, 블록, 포플러 등과 함께 몇 가지 더 새로운 대안도 제시한 바 있다. 하지만 이들 대부분이 너무 얌전하고 예쁜 생김새라 선정적으로 사용하기에는 적당하지 않다.

Handgloves
AACHEN BOLD

Handgloves
FF SARI EXTRA BOLD

Handgloves
FORMATA BOLD CONDENSED

Handgloves
INTERSTATE ULTRA BLACK COND.

Handgloves
GRIFFITH ULTRA CONDENSED

Handgloves
FF FAGO CONDENSED

Handgloves
IMPACT

Handgloves
TEMPO HEAVY CONDENSED

Handgloves
FF UNIT ULTRA

Handgloves
AMPLITUDE EXTRA COMP. ULTRA

Map Projections

These pages describe a number of well-known map projections, and how they are drawn and used. I also include a map projection I designed while at University, circa 1978. It is a conventional projection, neither conformal nor equal-area, which depicts the world on an ellipse with a 3:2 aspect ratio.

Other Topics

Telescopes and eyepieces: a short page explaining how a telescope works, and describing various common types of telescopes and eyepieces.

HTML: A brief summary of HTML, to help you to write your own web page, was added, since this site contains lots of examples, and was created with a text editor (and hence its HTML source code is nice and readable).

Colors: This page contains a couple of pretty color charts. May not display perfectly in 256-color mode.

Signal Flag Systems: This page contains a picture showing the flags used for the International Code of Signals, as used by ships, and the flags from some other signalling systems as well.

An example of a computer architecture, which illustrates how computers work at the machine language level.

A brief discussion of my thoughts on a computer language that is mostly an improved FORTRAN.

Illustrations of a few designs for computer keyboards that have been used through the ages.

And some comments on why I favor big-endian architecture, and how I wish text files should be stored.

Chess: here, I suggest a new approach to explaining some of the rules of chess that confuse beginners, and I propose an extremely modest rule change to chess that might help to improve its interest and popularity without changing it so much as to, in essence, replace it by another game.

The Musical Scale: here, I briefly discuss the integer harmonic ratios that have given rise to the scale used in Western music.

A Space Habitat Design: The problem of secondary radiation from cosmic rays has been claimed to make space habitats, such as those envisaged by Gerard K. O'Neill, impractical. Here is illustrated a design, admittedly less exciting in appearance than designs with large expanses of glass open to space, that can work even if one needs six metres of rock for shielding. The shielding doesn't rotate, so large structural loads are avoided, and consumables are not required to re-orient the structure to the sun on a continuing basis.

Travelling to Mars: I briefly discuss some of the things involved in sending people to Mars, describing the Hohmann orbit, and Dr. Zubrin's Mars Direct proposal and NASA's Mars Reference Mission derived from it.

Lining up the Planets: a brief look at how often the planets line up in a row.

A Tall Building Design: a conventional idea for how a tall building might be made, inspired by the recent construction of many tall buildings around the world.

Movie and TV Aspect Ratios: a field guide to the "black bars" you may see on a TV set when watching widescreen movies in their original form.

A Limitation of Color Photography: I note that color photography, as ordinarily carried out with film, has an intrinsic limitation as regards the control of contrast, and illustrate that it can be solved, and the benefit of doing so.

왼쪽 페이지www.quadibloc.com는 내가 좋아하는 웹 페이지 중의 하나이다. 저자인 존 사바드John Savard는 그가 가진 지식을 공유하는 데 믿을 수 없을 만큼 관대하다. 그는 "이 사이트에는 방문자들이 매혹적이라 느낄 다소 전문적이고 기술적인 내용과 재미있고 다양한 주제에 관한 페이지들이 많이 있습니다."라고 이야기한다.

그는 주제에 관해서 완전히 열정적으로 몰두해 제일 나은 방법을 찾아내는 광인이다. 아마도 그가 생각하기에 불필요한, 별로 쓸데없는 겉치레 같은 것들로 시간을 허비하기보다는 사실을 수집하고 이를 유용하게 만드는 일에 더 많은 시간을 들인다.

그러나 만약 더 많은 사람과 소통하기를 원했고 도움을 얻을 디자이너와 프로그래머 자원이 있었다면 그의 메시지가 훨씬 더 효과적으로 전달되었을 것이다.

또 한편으로는 웹을 한결같이 지식이 공유되는 누구에게나 열린 공간으로 만드는 것이 바로 존 사바드 같은 사람이다. 나는 이 사이트가 결코 디자인으로 상을 받지 못할지라도, 치장하려고 애쓰지조차 않았다는 사실을 기쁘게 생각한다. 보이는 것 그대로이다. 보이는 것 그대로 얻게 된다What You See Is What You Get, WYSIWYG. 커뮤니케이션디자인에서 훌륭한 사례는 아니지만 우리 모두에게 의미 있는 관대한 선물이나 다름없다.

책이나 잡지와는 달리 웹은 높이보다 너비가 더 넓은 랜드스케이프 모드이다. 글줄의 길이는 컴퓨터 화면에서 윈도를 얼마만 한 크기로 드래그해서 여느냐에 달려 있다. 하나의 단으로 한 글줄에 200여 개의 글자가 들어가면 거의 읽기 어렵다. 한 글줄에 십여 개의 낱말이 편안하며 단의 너비는 좀 더 좁아야 한다.

웹에서의 색은 무료이다. 흰 바탕 위에 검은색 글자도 문제는 없지만 다른 색을 사용하면 지면이 좀 더 드라마틱해지거나 내용의 우선순위를 분명하게 할 수 있다.

본문에 세리프체는 적당하지만, 대비를 주려면 그림 설명이나 제목, 부제목에 세리프가 없는 산세리프체를 사용하는 것이 효과적이다. 쿠리어는 화면에서 너무 가늘게 보이는 경향이 있는데 이를 대신할 만한 새로운 고정너비 폰트도 많이 있다.

아래 페이지의 본문 문안을 간단하게 편집해보았다. 두 개의 단은 글자를 읽기 편하고 공간도 더욱 많이 절약되며, FF 메타 세리프(Meta Serif)는 타임스만큼 가냘프지 않고, 색을 넣은 파이라 모노(Fira Mono)로 된 코드는 보기가 좋다. 산세리프로 된 제목이 대비를 더하므로 눈에 띄기 위해 글자를 아주 크게 할 필요가 없다. 문단 사이는 한 글줄의 절반 높이로 띄웠다.

결과적으로 아주 훌륭하지는 않지만, 활자는 더 커졌는데도 페이지가 더 많은 글로 채워졌다.

만약 시간이 그 무엇보다도 소중한 것이라면, 시간을 허비하는 것이야말로 가장 큰 낭비일 것이다. |

잃어버린 시간은 결코 다시 찾을 수 없으므로 | 시간이 넉넉해 보여도 결국은 늘 부족하게 되고 만다. | 이제 일어나 행동하자. 목적을 향해 행동하자.

성실하면 혼란을 줄일 수 있다. | 게으름은 모든 것을 어렵게 하지만 근면함은 모든 것을 쉽게 한다. |

늦게 일어난 이는 온종일 빨리 돌아다녀도 밤까지 일을 따라잡기 힘들다. 게으름은 너무나 느리게 흐르지만

가난은 순식간에 그를 덮친다. | 게으름은 녹과 같아서 노동이 사그라지는 것보다 더 빨리 닳아 없어진다. 하지만 사용된 열쇠는 늘 반짝거린다. | 시간을 낭비하지 말라.

인생은 시간으로 이루어지는데 | 얼마나 더 많은 시간을 필요 이상 잠자는 데 쓴단 말인가? 무덤 속에서 얼마든지 잠잘 수 있다는 것을 잊은 채

더 나은 시간을 바라고 희망한들 무슨 소용인가? | 우리 스스로 분발하면 이 시간을 더 잘 활용할 수 있다. | 희망한다고 해서 근면해지지는 않으며

희망을 먹고 사는 이는 굶주린 채 죽을 것이다. | 노력 없이는 아무 것도 얻을 수 없다. | 직업을 가진 이가

재산을 얻는다. | 보물이 없거나 유산을 물려준 부유한 친척이 없을지라도 성실은

행운의 어머니이며, 근면하면 모든 것을 얻는다. | 게으름쟁이가 자는 동안 땅을 깊이 갈면 곡식은 그대 것이 된다.

엄밀히 말해서 심벌 세트(symbol set)는 사실상 글자체가 아니지만, 여기 예시된 것처럼 그래도 프랭클린의 메시지를 정확하게 묘사할 수 있다. 심벌의 쓰임새는 대단히 광범위하고 글자와 마찬가지로 텍스트에 사용될 수도 있다. 사실 애초에 알파벳도 사물이나 사람, 활동, 사건 등을 상징하는 그림문자로 출발한 것이다.

해골에 뼈를 엇갈려 놓은 그림은 세계 어디에서든 죽음이나 최소한 위험의 상징으로 이해된다. 화살표는 방향이나 이동을 가리키고 침대는 그대로 휴식을 나타낸다. 시계는 시간을, 달러는 돈을 상징한다.

일반적으로 기호, 표지, 장식 문자는 말로 전달하면 너무 길어지는 생각을 표현하는 데 사용된다. 특히 다른 문화권 사람들에게 전달하기 위해서 하나 이상의 언어로 표기해야 하는 경우에 더 유용하다. 쉬운 예로, 공항의 안내 표지판이 그렇다.

자주 쓰이는 낱말이나 문구 대신에 심벌을 써보는 것도 나쁘지 않을 것이다. 혹은 텍스트에 재치를 더하기에도 적절한 방법이다. 사용할 수 있는 심벌 폰트는 무척 많다. 가끔은 심벌을 사용해서 기대와 전혀 다른 방식으로 좋은 효과를 거둘 수도 있다. 원하는 심벌이 없다면 그냥 일러스트레이션 프로그램을 이용해서 직접 그리면 된다.

CARTA

POPPI

GLYPHISH

FF BOKKA ONE

FF DINGBATS 2.0

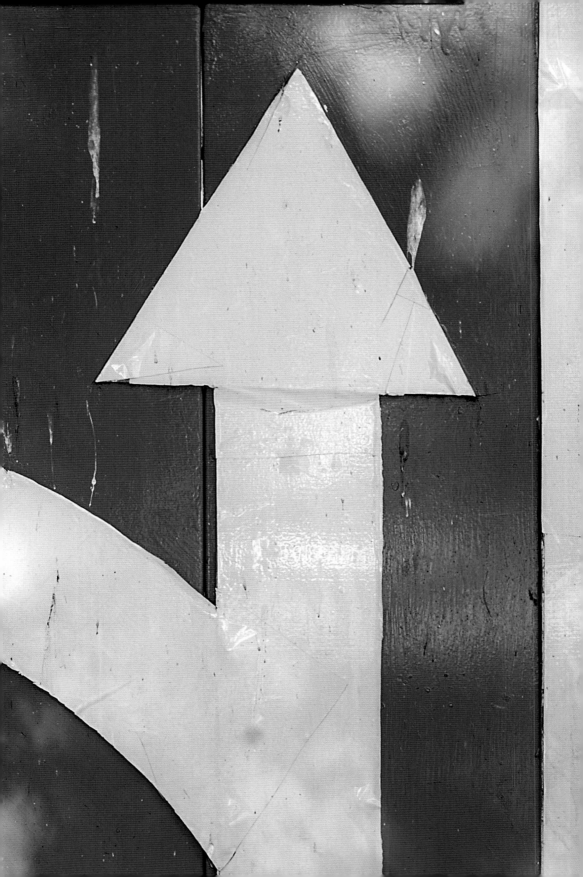

사람들이 작은 화면으로 짧은 메시지에서 긴 문장까지 읽기 시작하면서부터 이런 작은 디바이스의 디자이너들은 작은 공간에 더 많은 정보를 채워 넣어야 했다. 종종 낱말이 너무 길거나 같은 표현을 다른 여러 언어로 번역하면서 세 개에서 이십여 개에 이르는 글자가 사용되기도 한다. 따라서 디자이너는 알파벳이 지금처럼 훌륭하고 간결한 시스템으로 발전하기 이전까지 쓰였던 아이콘으로 되돌아간다.

　전문 활자디자이너들은 이러한 아이콘으로 관심을 돌려 글자체와 더불어 확장 사용할 수 있도록 글자를 추가로 만들거나, 사용자 인터페이스 응용프로그램만을 위한 독자적 아이콘으로 개발하기도 한다.

화살표는 여러 가지를 나타낸다. 하트를 관통한 화살표는 사랑을 의미하고, 가운데가 꺾인 표현으로 번개나 고압 경고를 나타내며, 방향이 바뀌는 것을 알리거나 옳은 방향을 확인해주기도 한다. 전달자와 수용자 사이의 관계에서 의미가 있기도 하다.

이러한 관례적 사용은 사이니지 체계의 논리와는 상관이 없다. 거기에서 화살표는 이동해야 할 방향을 가리킨다. 화살표는 다각적 상황으로 연결될 수 있는 하나의 위상적 심벌로서 주어진 영역에서의 관계를 지시한다. 간단히 '어디에서 어디로'라는 의미로 사용될 때 우리는 쉽게 이해한다. 독서 방향은 왼쪽에서 오른쪽인데 반대로 왼쪽을 지시하는 화살표는 뭔가 사라져버리는 것을 의미할 수 있다.

대부분의 글자체는 화살표를 포함하며 각기 다른 굵기와 스타일, 모양으로 되어 있다.

화살표 없이는 길을 잃을 수 있다. 다른 어떤 표지로도 알파벳보다 훨씬 오래된, 이런 구체적이면서도 상징적인 심벌의 기능을 대신할 수는 없다.

ADOBE MINION

FF META

ITC ZAPF DINGBATS

WINGDINGS

FF DINGBATS

에릭 길 Eric Gill

Letters are things, not pictures of things.

"글자는 사물을 묘사한 것이 아니라 사물 그 자체이다."

에릭 길(1882-1940)은
조각가이자, 비문 글씨
제작자, 목판화가,
일러스트레이터였으며,
문화적인 사안에 관해 글을 쓴
에세이스트이기도 했다. 기인
같은 행동과 스타일로 세간의
입에 많이 오르내렸지만,
이것은 그의 중요한 재능과
업적들 가운데 특이한
한 가지에 불과했다.
길 산스(Gill Sans),
퍼페추아(Perpetua),
조애나(Joanna) 같은
글자체를 디자인했다.

Monotype Gill Sans

Types of type.

FF Unit Slab Regular

우리는 무엇으로 사람들을 기억할까? 소리와 냄새의 도움을 받지 않으면 순전히 시각적인 데이터에 의존해야 한다. 눈동자며 머리의 빛깔이 무엇인지, 키며 몸집이 큰지 작은지, 안경을 썼는지, 턱수염이 났는지, 뻐드렁니가 있는지 등등.

　누군가 햇빛을 등지고 다가오는 경우에는 이런 특징들이 대부분 감추어지기 때문에 그 사람의 정체를 확인할 수가 없다. 눈에 보이는 것이라고는 특징 없는 윤곽뿐이다. 옷을 많이 걸치고 있을수록 그의 형체가 더 불분명해진다. 최악의 경우는 옆에 제시된 그림처럼 된다. 존, 폴, 조지, 리타 네 사람에게 모자와 재킷을 걸치게 한 뒤 사진을 찍었더니, 인화된 사진을 보면서 누가 누구인지 구별하기가 힘들었다.

　그러나 그것이 바로 핵심이었다. 타이포그래피의 측면에서 보자면 이 사진은 마치 대문자만으로 낱말들의 철자를 적은 다음 각 낱말에 상자를 씌워놓은 것과 같다. 낱말의 철자를 말하려면 각 글자를 하나하나 들여다보아야 할 것이다. 게다가 전체적인 낱말의 윤곽으로 힌트를 얻지도 못할 것이다. 불행하게도 우리가 지나치면서 읽게 되는 숱한 표지가 이런 식으로 디자인되어 있다. 하지만 낱말은 얼굴과 비슷해서 특징이 많이 보일수록 누가 누군지 구별하기도 쉬워진다.

아래 그림에 대문자만으로 낱말을 표기한 뒤 상자 처리를 해서 문제가 좀 까다로워지기는 했지만, 최소한 글자체는 읽기 쉬운 것으로 사용했다. 글자꼴이 썩 두드러지지 않아서 낱말 전체를 읽기는 불편하지만 하나하나 따로 읽기에는 무리가 없을 정도로 각 글자꼴이 구별된다.

긴 텍스트를 읽을 때는 낱낱의 글자들을 보지 않는다. 낱말의 모양 전체를 인식하고 머릿속에서 짐작되는 대로 읽는다. 오타를 잘 짚어내지 못하는 것이 바로 이런 이유에서이다. 하지만 특정 장소나 사람의 이름처럼 무언가 새롭고 잘 모르는 것을 찾을 때는 글자 하나하나를 세심히 살펴보아야 한다. 전화번호부나 주소록 등에서 이름이나 숫자를 확인하는 경우에는 더욱 그렇다. 이런 용도로 디자인된 글자체들(41쪽 참조)은 각각의 글자를 눈에 띄게 다르게 만든다. 본문용 폰트에서 중요한 기술은 낱말이나 문장에서 잘 조화를 이루면서도 명료하고 변별력이 있는 글자꼴을 만들어내는 것이다.

상자 안에 있는 큰 낱말들은 미리어드(Myriad)를 쓴 것이고, 아래는 이것을 대신할 만한 다른 산세리프체 대문자들이다.

JOHN **PAUL**
GEORGE **RITA**

GEORGE
ITC AVANT GARDE GOTHIC DEMI

GEORGE
GILL SANS BOLD

GEORGE
FF DIN BOLD

GEORGE
FUTURA HEAVY

GEORGE
THESIS SANS BOLD

GEORGE
HELVETICA MEDIUM

GEORGE
FF META NORMAL

GEORGE
FF KIEVIT MEDIUM

사람을 만났을 때는 모자를 벗는 것이 예의인 만큼, 이 점잖은 네 친구도 모자를 벗었다. 덕분에 이제 그들을 더 자세히 볼 기회가 생겼다. 여전히 얼굴은 안 보이지만 서로 다른 머리 모양이 좋은 단서를 제공한다.

　대문자와 소문자를 써서 이름들을 짜놓으면 낱말마다 뚜렷한 윤곽이 생긴다. 다시 보았을 때는, 아마 테두리 상자의 모양만으로도 각 낱말을 구별할 수 있을 것이다. 적어도 무의식 속에서는 그렇다. 낯익은 형상을 보면 자동으로 거기서 연상되는 이름이 떠오를 것이다.

어느 글자가 중심 몸체에서 삐죽 올라가고 어느 글자가 아래로 내려가는가 하는 것이 낱말의 윤곽선을 결정한다. 이것을 각각 어센더와 디센더라고 부른다.

지금까지의 연구 결과에 따르면 보통 글을 읽는 과정에서 우리의 눈은 글자들의 엑스하이트 맨 윗부분을 훑어본다고 한다. 따라서 각 글자에 대한 주요 인식이 이루어지는 것이 바로 이 부분이다. 두뇌에서 정보를 종합해서 해당 낱말의 윤곽선 모양과 비교해본다. 만약 시종일관 개별 낱말을 의식적으로 들여다보아야 한다면, 어린아이들만큼 읽는 속도가 느려질 것이다. 아이들은 개별 글자에 대한 최소한의 정보를 가지고 낱말의 뜻을 짐작하는 훈련이 아직 덜 되어 있다.

글을 쉽게 읽으려면 어센더와 디센더가 필수적이기는 하지만 그 자체가 주의를 끌지는 않도록 주위와 잘 조화를 이루어야 한다. 세부가 과장된 글자체는 낱말 하나하나를 보면 매력적이더라도, 정작 글을 읽을 때는 독서를 방해하는 최악의 걸림돌이 된다. 타이포그래피에서는 어떤 요소라도 다른 나머지 요소와 중요하게 연관된다. 개별 요소들이 눈에 띄면 전체가 희생되는 대가가 따른다.

왼쪽 예의 낱말들은 미리어드 대문자와 소문자를 쓴 것이고, 아래는 네 가지 다른 글자체의 어센더와 디센더이다.

George & Paul
앤틱 올리브
(어센더와 디센더가 거의 없다)

George & Paul
ITC 개러몬드 북
(아주 명확하지는 않다)

George & Paul
슈템펠 개러몬드
(평균적이다)

George & Paul
바이스 이탤릭
(Weiss Italic, 어센더가 꽤 뚜렷하다)

타이포그래피와 실생활 모두에서 진실이 밝혀지는 순간이다. 더는 모자나 햇빛으로 가려지지 않는다. 이제는 안경이나 머리 모양 같은 스타일만이 아니라 눈, 입술, 머리카락 등 얼굴의 특징도 볼 수 있다. 게다가 네 사람 모두에게 '자연스럽게' 보이라고 말했는데, 모두 얼굴에 표정이 담겨 있다.

'자연스럽게' 보이라는 말이 네 사람에게 조금씩 다른 의미였던 것 같다. 아름답다, 섬세하다, 멋지다, 유용하다, 견고하다 등으로 글자체를 묘사할 때처럼 말이다.

평소 작업에 필요한 글자체는 몇 가지면 된다는 것이 그래픽디자이너나 타이포그래퍼 대부분의 공통된 의견이다. 적어도 활자디자이너나 제조업자에게 다행스러운 점은, 그들이 꼽는 글자체들이 결코 같은 열댓 가지 정도로 겹치지 않는다는 것이다. 모두가 필요로 하는 글자체는 수천 가지에 이른다. 그래야 그중에서 각자 좋아하는 몇 가지를 고를 수가 있다. 신발을 고를 때와 마찬가지이다. 한 사람에게 대여섯 켤레 정도면 충분하지만, 각자 고르는 신발은 천차만별이다. 최대한의 가독성과 개성적인 표현 둘 다를 얻기 위해서는 최대한 많은 가능성을 시도해보아야 한다.

특정한 메시지에 적합한 폰트를 고르기란 재미있는 일이기도 하지만, 굉장히 어려운 일이기도 하다. 있는 그대로의 사실 외에 표현하고 싶은 것이 무엇인가? 자신의 해석, 의견, 장식과 설명을 얼마나 더 하고 싶은가? 이른바 '중성적'인 글자체를 선택할 때조차도 사실은 사람들에게 이 메시지가 중립적이라고 말하겠다는 선택을 내리는 셈이다.

메시지의 시각적인 모습을 디자인할 때, 거기에는 자연히 어떤 해석이 덧붙는다. 존, 폴, 조지, 리타 네 사람도 어느 글자체가 자신들의 이름을 표현하는 데 사용되었는가를 두고 틀림없이 활발한 토론을 벌일 것이다.

아래 글자체는 네 사람의 개성을 전달하고자 한 것이 아니라 그들의 이름에 사용된 철자를 보고 선택한 것이다. 어느 글자체를 선택하느냐에 따라 본래 낱말의 의미가 조작될 수도 있다.

John
GILL SANS BOLD

Paul
TEKTON BOLD

George
FF SCALA CONDENSED BOLD

Rita
ITC BENGUIAT GOTHIC BOLD

개개인을 표현해줄 글자체를 고르는 것과 일가족 안에서 차이점과 공통점을 표현하는 것은 상당히 다르다. 형제자매지간이라고 반드시 호흡이 잘 맞는 것도 아니다. 하지만 한가족인지 아닌지는 쉽게 분간이 된다. 아버지를 닮은 사람도 있고 어머니를 닮은 사람도 있고 양친을 고루 닮은 사람도 있다.

폰트라프 일가는 함께 살고 함께 노래하는 전통적인 가족의 가치를 보여준다.

활자도 일종의 가족으로 이루어진다. 그 중에서 특정한 굵기의 활자가 가장 널리 쓰일지는 몰라도(책 전체에 세미볼드체를 쓰지는 않을 것이다), 타이포그래피 가족 내에서는 아버지든 어머니든 어느 하나가 권력을 휘두르는 일이 없다. 나이나 지위에 상관없이 각자 맡은 일을 해낸다. 어떤 면에서는 활자의 세계가 이상적인 세계인 셈이다.

전통적으로 책을 조판할 때 사용된 글자체에 두꺼운 볼드 활자는 없었다. 엑스트라 볼드나 컨덴스트는 물론이고, 심지어 디스플레이 활자도 없었다. 그런 시선을 끄는 글자꼴들은 19세기 초반 산업혁명으로 상품을 광고할 필요가 생겨나면서 새롭게 늘어났다.

하지만 적절하게 응용만 하면 텍스트를 짤 때 발생하는 모든 타이포그래피 문제를 완전한 글자가족 하나로도 충분히 해결할 수 있다. 요즘에는 전통적인 글자가족에도 모두 세미볼드나 볼드가 포함된다.

한 글자가족 내에서 문제를 해결하기가 정 힘들 것 같으면 밖으로 눈을 돌려 다른 글자가족에서 새로운 글자꼴을 수혈받을 수도 있다. 요즘은 이런 방식도 대체로 허용된다(더 자세한 내용은 121쪽 참조).

어도비 개러몬드 글자가족은 1989년에 로버트 슬림바크에 의해 디자인되었다. 스몰캐피털이나 볼드, 이탤릭, 타이틀링 등의 변형이 없었다면, 합창단을 꾸릴 만큼 규모가 큰 타이포그래피 가족이 되기 힘들었을 것이다.

Handgloves
ADOBE GARAMOND REGULAR

Handgloves
ADOBE GARAMOND ITALIC

Handgloves
ADOBE GARAMOND SEMIBOLD

Handgloves
ADOBE GARAMOND SEMIBOLD ITALIC

Handgloves
ADOBE GARAMOND BOLD

Handgloves
ADOBE GARAMOND BOLD ITALIC

HANDGLOVE
ADOBE GARAMOND TITLING

HANDGLOVES
ADOBE GARAMOND SMALL CAPS

내셔널 스틸 기타, 스퀘어넥 하와이언, 펜더 텔레캐스터, 드레드노트, 12현 어쿠스틱 같은 기타들의 차이를 아는가? 왼쪽을 보면 이 기타들이 모두 모여 있다. 친절하게 사진을 찍도록 허락해준 음악가의 거실에 진열된 모습이다. 다양한 장르의 곡을 연주할 때에는 이런 기타들이 모두 사용된다.

레코드를 들으며 악기 소리의 차이를 감지해낼 수 있는 사람은 전문적인 음악가 정도일 것이다. 그렇더라도 기타리스트는 어느 기타가 그 곡에 가장 잘 맞을지 선택해야 한다. 손님들이 양념 맛을 일일이 알지 못해도 주방장은 훌륭한 맛을 내기 위해서 생소한 양념을 쓰는 것처럼 말이다. 일반적인 기본 도구 하나를 여러 가지 다양한 쓰임새에 맞게 응용하는 과정에서 전문가는 가능한 모든 대안을 고려해야 한다.

활자에도 다른 전문분야 못지않은 정교함이 있다. 특별히 더 정교한 폰트를 가리켜 '전문가 세트'라고 하는 것도 무리는 아니다. 사실 어떤 폰트는 정말로 전문가가 아니고서야 적절한 곳에 글자를 알맞게 배치하기도 어렵다. 그러나 이런 정교한 작업을 한다고 하면서 이를 간단히 해낼 수 있을 것이라 기대할 수는 없다.

그래서 오늘날 오픈타입 폰트 대다수는 이런 활자의 특성들을 반영해 만들어지며, 이름 뒤에 '프로Pro'를 붙인 폰트가 나온 덕분에 활자를 다루기 힘들어 하는 사용자는 서체를 선택하기 편해졌다.

타자기를 기억하는가? 타자기는 컴퓨터 자판보다 키의 개수가 적었고 최대한 칠 수 있는 글자가 아흔여섯 개였다. 영어 알파벳이 단 스물여섯 자로 이루어진 점을 고려하면 썩 나쁜 것은 아니다. 하지만 220여 개의 글자로 이루어진 전형적인 디지털 폰트의 문자 세트와는 비교가 되지 않는다.

영어 말고도 다른 언어들이 있고 인치나 피트, 야드 외에 다른 측정 단위들도 있다. 전문적인 직업이나 과학 분야에서는 메시지를 암호화하고 해독하는 그들 나름의 방법이 필요하다. 전문가 세트가 이런 것을 조금은 쉽게 해준다. 예전에는 표준 글자가족의 일부였다가 지금은 전문가 세트에 들어가는 두 가지 유형의 문자가 있다. 하나는 올드스타일 숫자(old style figure)이고 다른 하나는 이음자(ligature)이다.

일반적인 본문의 중간에 숫자가 있으면 눈에 거슬린다. 때로 소문자 숫자(lowercase figure)라고 불리기도 하는 올드스타일 숫자는 어센더와 디센더 같은 특징이 있어서, 지면의 다른 낱말들과 잘 조화를 이룰 수가 있다. 글자들은 이따금 이웃한 글자의 어느 부분과 부딪치기도 한다. 가장 쉬운 예로, f의 위에서 뻗친 부분과 i의 점이 그렇다. 이음자라고 불리는 결합한 글자는 그처럼 좋지 않은 충돌을 막아준다.

ct fb ff fh ffi fi fj fk fl ft sp st Th

ct fb ff fh ffi fi fj fk fl ft sp st Th

이음자 적용 이전과 이후

많은 특수문자, 기호들은 활자와 타이포그래피에 관한 책에 언급될 만한 가치가 있다. 특수문자에는 글마디표(¶), 샤프(#), 앰퍼샌드(&), 골뱅이표(@), 별표(*), 칼표(†), 하이픈(-), 긴줄표(—), 짧은줄표(–), 줄임표(……) 같은 것들이 있다. 마침 키스 휴스턴^{Keith Huston}이 이미 이런 것들에 관해 『셰이디 캐릭터^{Shady Characters}』라는 책을 저술한 바 있는데, 그 책이 누구라도 더 추가할 것이 없을 정도로 상세하며 우리가 여기에서 사용하는 것은 그중 필수적인 것들이다.

여러분이 어떤 것을 인용하려 할 때, 주저 없이 두 개의 짧은 줄이 그려진 키(")를 누르곤 한다. 그러면 대부분의 운영체제에서 짧고 곧은 획 두 개로 나타난다. 정확하게 타이포그래피 인용부를 사용하지 않고 그렇게 쓰는 것은 여러분이 전문적인 디자이너가 아닌 초보자이거나 법률가 혹은 회계사임을 드러내는 것과 같다. 정확한 큰따옴표(인용부)는 두 개의 쉼표처럼 생겼다. 사용 언어의 설정에 따라 다른데 아래쪽에 놓이는 99처럼 생긴 것, 위쪽에 놓이는 99처럼 생긴 것, 혹은 위쪽에 66처럼 뒤집힌 것, 아래쪽에 66처럼 뒤집힌 것 등이며 작은따옴표도 이와 마찬가지이다.

기계식 타자기의 키보드는 아주 적은 수의 키로 이루어져 옵션, 커맨드, 알트-시프트키가 없었다. 대개 아흔여섯 개의 키를 사용할 수 있으므로 장식적인 기호 없이 그저 소수의 가장 필수적인 것들로 구성되었다. 보통 인치를 표시하는 기호(″)가 큰따옴표 역할을 하고, 어퍼스트로피 대신에 프라임 기호(′)가 쓰였다. 어떤 키보드에서는 숫자 1조차 없어서 소문자 l로 대신할 수밖에 없었고, 마찬가지로 숫자 0이 없어서 대문자 O를 대신 쓰기도 했다.

이러한 관습들을 고수하는 것은 제대로 된 스테레오 대신에 1950년대의 구식 트랜지스터라디오를 듣는 것과 같다. 같은 음악이라도 감상의 즐거움에는 커다란 차이가 난다.

'멍청이' 인용부(')는 타자기의 키보드 숫자를 줄이는 데 이바지하는 글리프 중 하나였다. 여러 가지 역할을 대신했는데 어퍼스트로피와 닫힌 형태의 작은따옴표('), 열린 형태의 작은따옴표('), 프라임 기호(′)로 사용되었다. 진짜 프라임 기호와 더블 프라임 기호는 피트, 시간, 인치와 분을 표시하는 데 쓰이는 것이다. 이것들을 컴퓨터 키보드에서 찾기는 거의 불가능하다. 애플 키보드에서는 알트 키와 E키를 누르면 프라임 기호를, 알트 키와 G키를 누르면 더블 프라임 기호를 타자할 수 있다.

DIDOT

ADOBE GARAMOND

EQUITY

FF UNIT

LO-TYPE

BLOCK

NEUE HELVETICA

FF DIN

UNIVERS

FUTURA

OPTIMA

PALATINO

FANFARE

REPORTER

MARKER FELT

응용프로그램은 꾸준히 업데이트를 해주어야 하거나 분기마다 교체해야 할 정도로 수명이 매우 짧아졌다. 그러나 폰트의 경우, 수십 년 전에 발표된 폰트를 아직도 설치해 사용할 수 있다. 그래서 오픈타입은 1996년 즈음부터 있었는데도 많은 사용자가 아직도 오픈타입을 다루기 어렵고 낯선 파일 형식으로 여긴다.

오픈타입은 아주 적절한 이름이다. 기술적 사양은 이름과 달리 잘 감추어져 있지만, 여러 플랫폼과 운영체제에 제한 없이 잘 구동된다. 활자디자이너가 오픈타입에 무엇을 집어넣든 어도비 크리에이티브 스위트Adobe Creative Suite 같은 프로그램에서 충분히 활용하지만 우리는 좀 더 깊이 들여다볼 필요가 있다.

확장된 문자 세트와 레이아웃 모양새는 사용하기에 편리하고 언어는 그리스문자나 키릴문자뿐 아니라 그 이상을 지원한다. 스타일 세트는 전문가 수준으로 타이포그래피를 조절할 수 있게 하지만 늘 그렇게 쉽게 얻어지지는 않는다. 대부분의 폰트 개발 회사에서 제공하는 명세서를 읽어 보면, 놀랄 만치 전문가다운 레이아웃을 만들 수 있는 보물 같은 타이포그래피 특수 장치를 찾아낼 수 있다. 이런 특수 장치를 활용하면 타이포그래피 작업을 하는 데 들이는 시간 말고 추가로 비용을 더 들이지 않을 수 있다. '문맥 대체' 혹은 '임의 합자' 같은 전문적 기능들이 매력적으로 끌어당기는데 누가 즐거워하지 않겠는가?

HandHandHandHandHandHandglovesglovesglovesglovesgloves

FF MARK HAIRLINE, THIN, EXTRA LIGHT, LIGHT, REGULAR, BOOK, MEDIUM, BOLD, HEAVY, BLACK

임의 합자: 이 기능은 연속하는 글자들을 하나의 글자로 대체하는데 '표준 합자' 기능과 대조적으로, 모든 텍스트 설정에서 할 수는 없다.

ft → ﬅ

고전 형태: 이 기능은 원하는 글자를 전통적인 글자로 교체해준다.

hist → hiſt

작은 대문자: 소문자를 스몰캐피털로 자동 교체해준다. 스몰캐피털과 관련된 형태, 이를테면 올드스타일 숫자가 함께 포함되기도 한다.

Small → SMALL

서수: 이 기능은 알파벳 글리프를 숫자 뒤에 부합하는 '서수' 형태로 교체해준다.

1st 2a → 1st 2a

대체 숫자: 이 기능이 포함하는 설정을 171쪽에서 좀 더 자세히 설명한다.

1 → 111₁₁¹

스타일 대체: 이 기능으로는 글자를 원하는 스타일로 선택적 대체를 할 수 있다. 많은 폰트가 순수하게 미학적 효과를 위해 선택적 글리프를 디자인해 포함한다. 이것들이 항상 스와시나 고전 형태 같은 분명한 범주에 들어가지는 않는다.

a → a J → J
Z → Z 7 → 7

이 기능은 원하는 글자를 그에 해당하는 한 가지 이상으로 구성된 세트(기본적으로 20세트) 중에서 선택적으로 대체해준다.

ÄÜÖ → ÄÜÖ

Typefaces used in Stop Stealing Sheep, 3rd ed.

23%
serif

31%
sans

11%
script

30%
display

5%
symbols

23+31+11+30+5

폰트는 공간도 줄이면서 키보드로 입력하는 것만으로
간단하게 벡터 데이터를 만들 수 있는 편리한 방법이다.
도표와 그래프는 아웃라인의 벡터 형태로 표현되므
로 한번 이미지로 변형되고 나면 수정하기 까다로운데,
트래비스 쾨헬Travis Kochel은 디자인 프로그램으로 그래
프를 만드는 그러한 어려움을 해소하기 위해 오픈타입
기술의 장점을 활용해 그 과정을 단순하게 만들었다.

　　어도비 크리에이티브 스위트 프로그램에 최적화
된 인쇄용 FF 차트웰Chartwell은 오픈타입 '합자' 기능
을 이용해 일련의 숫자들을 자동으로 도표로 전환해준
다. 그러면서 데이터는 쉽게 업데이트하거나 조정할 수
있도록 텍스트박스 안에 그대로 남아 있다. 예를 들어
'10+13+37+40'이라고 타자하고 '오픈타입'에서 '합자'
기능을 선택하면 그래프가 만들어지며, '합자' 기능을
끄면 원래의 데이터를 볼 수 있다.

　　일종의 작은 자바 스크립트 라이브러리같이 여러
형태의 도표 그리기 기능을 제공하는 웹 버전도 나와 있
다. 이 경우에도 데스크톱 폰트와 같은 방식으로 수치를
입력하고 HTML 코드로 색과 모양을 지정해 도표를 만
들 수 있다.

인쇄용 버전을 사용하는 방법은
다음과 같다.

1. 글자사이는 0

2. 0에서 100 사이의 수치를 입력하고
+로 연결해 하나의 도표로 만든다. 만약
그 합이 100을 넘으면 새로운 도표가
생성된다. A부터 E까지의 글자를 이용해
도표의 형식인 'Rose' 'Ring' 'Rader'
중에 하나의 그리드를 선택한다. '수직
막대선'은 파선과 막대그래프를, '선'은
도표를 만들고, '레이어링'은 좀 더
복잡한 다이어그램을 만드는 기능이다.

3. 원하는 색으로 조절한다.

4. '스타일 대체'를 켜거나 '스타일
세트1'을 선택한다.

원래의 데이터를 보기 위해서는
그저 '스타일 세트'나 '스타일 대체'를
끄기만 하면 된다.

c+23+31+11+30+5

가족 중에 노래를 못하는 사람이 있으면 어떻게 해야 할까? 소프라노가 두 명 필요한데 여자 형제가 하나뿐인 경우에는? 자매 셋에 형제가 둘인데 노래하거나 악기를 연주할 사람이 하나도 없을 수도 있다. 그렇다면 별수 없다. 다른 사람들을 찾아 비슷하게 옷을 입혀서 '우리 가족'이라고 해두면, 모두 진짜인 줄 알 것이다. 로렌스 웰크Lawrence Welk가 써먹은 방법이다.

타이포그래피에서는 이와 같은 방법이 그다지 조화롭지 못하다. 사실 지금 가진 기본적인 글자가족으로 할 수 없는 일을 하기 위해 외부에서 폰트를 들여온다는 개념이다. 엑스트라 볼드체는커녕 그냥 볼드체도 없는 고전적인 서적용 글자체로 텍스트를 짜 넣는 경우에는, 대개 더 굵은 글자체가 두어 개 필요하다. 혹은 좀 더 뚜렷한 강약의 대비가 필요할 수도 있다. 잡지 지면을 전부 한 종류의 활자로 구성해놓으면 아주 지루해 보이기 쉽다. 그리고 특정 크기에서 더 괜찮아 보이는 활자들이 있으므로, 텍스트를 아주 작거나 크게 만들어야 하는 경우에는 그런 점도 고려해야 한다.

고급 패션디자이너들은 이런 것을 액세서리라고 부른다. 액세서리는 기본 드레스와 미적인 조화를 이루는 동시에 특정한 기능을 수행해야 한다. 타이포그래피 액세서리도 이런 기준에서 골라야 할 것이다.

타이포그래피 효과를 강화하는 가장 좋은 방법은 루시다처럼 세리프체와 산세리프체가 함께 들어 있는 확장된 글자가족을 사용하는 것이다. 혹은 ITC 스톤(Stone) 같은 글자가족을 쓸 수도 있는데, 여기에는 세리프체와 산세리프체만이 아니라 약식(infomal) 버전도 들어 있다.

아그파 로티스(Agfa Rotis)는 유명한 독일 디자이너 오틀 아이허(Otl Aicher)가 1989년에 디자인한 것으로, 산스, 세미산스, 세미세리프, 세리프라는 네 가지 버전으로 되어 있다.

ITC 오피시나는 본래 사무용 문서에 사용하기 위해서 만들어졌다. 레터 고딕이나 쿠리어를 대용할 만한 산스 버전과 세리프 버전이 있다.

타이포그래피에 좀 더 과감하게 대비와 모험을 더하는 방법은 다른 글자가족의 글자체를 불러오는 것이다. 일반적으로 같은 디자이너가 만든 다른 활자들을 섞어서 쓰는 것은 괜찮다. 에릭 길이 만든 조애나와 길 산스는 서로 잘 어울리고, 아드리안 프루티거의 활자들도 대부분 서로 잘 어울린다. 혹은 같은 시기에 만들어진 글자체를 섞어서 쓰는 것도 나쁘지 않고, 시기가 다른데도 괜찮은 경우도 있다. 폰트를 섞어 쓰는 방법도 폰트의 가짓수만큼이나 많다.

Handgloves
AGFA ROTIS SANS SERIF

Handgloves
AGFA ROTIS SEMISANS

Handgloves
AGFA ROTIS SEMISERIF

Handgloves
AGFA ROTIS SERIF

Handgloves
ITC OFFICINA BOOK

Handgloves
ITC OFFICINA ITALIC

Handgloves
ITC OFFICINA BOLD

Handgloves
ITC OFFICINA SERIF BOOK

Handgloves
ITC OFFICINA SERIF ITALIC

Handgloves
ITC OFFICINA SERIF BOLD

Handgloves
JOANNA REGULAR

Handgloves
JOANNA EXTRA BOLD

Handgloves
GILL SANS REGULAR

Handgloves
GILL SANS REGULAR ITALIC

Handgloves
GILL SANS BOLD

Handgloves
GILL SANS BOLD ITALIC

이왕에 음악과 활자를 비교하기 시작했으니, 한 번 더 음악을 예로 들어 타이포그래피의 특징을 살펴보자.

소리가 큰 음악이 있는가 하면 잔잔한 음악도 있고, 감미로운 음악이 있는가 하면 장중한 음악도 있다. 당연히 타이포그래피도 마찬가지이다. 디자인이 요란한 글자체가 있는가 하면 섬세하고 부드러운 글자체도 있다. 제대로 갖추어진 글자가족이라면 이런 느낌들이 모두 충족될 것이다.

한 글자가족 안에서 얼마나 폭넓은 다양함이 가능한지 보여주기 위해 여러 버전으로 된 헬베티카를 예로 들었다. 플루트 음색처럼 느껴지는 가장 가는 굵기부터 시작해서 여러 굵기와 변형이 있는 글자체이다. 곱고 우아하게 보이도록 연출하고 싶은 메시지에는 아주 가는 글자체가 어울린다.

헬베티카가 모든 시대를 통틀어 가장 우아한 활자디자인은 아니다. 하지만 충분히 실용적이고 중성적이어서 어디에서나 볼 수 있다. 1957년 막스 미딩거(Max Miedinger)가 디자인한 이래, 헬베티카 글자가족은 스위스의 하스(Hass), 독일의 슈템펠과 라이노타입 등 여러 활자 주조소들을 거치며 고객들의 요구 사항에 맞추어 다양한 굵기의 버전을 확충하면서 차츰 성장해갔다. 그 결과 완전히 동질적이지는 않은 큰 글자가족을 이루게 되었다.

디지털 활자를 제작 표준으로 삼으면서, 라이노타입은 전체 헬베티카 글자가족을 새롭게 내놓기로 했다. 이번에는 최대한 다양한 굵기와 너비를 포괄해서 모든 버전을 체계적으로 정리하고자 함이었다. 쉰 가지에 이르는 버전들을 더 쉽게 구별하기 위해서 원래 아드리안 프루티거가 유니버스에 쓰려고 고안한 것과 같은 숫자 체계(두 자릿수로는 종류들을 다 설명할 수 없어서 나중에 수정되었다. 89쪽 참조)를 도입했다. 여기서는 이름에 '2'를 써서 가장 가는 글자체를 표시한다. 이 글자체는 노이에 헬베티카('노이에'는 독일어로 '새롭다'는 뜻이다)라고 다시 이름 붙여졌다.

gestalt
gestalt

크리스천 슈워츠(Christian Schwartz)는 노이에 헬베티카가 아니라 그 어머니 격인 하스 그로테스크를 리디자인했는데 그 이름이 바로 노이에 하스 그로테스크이다. 위 그림의 첫 줄은 노이에 헬베티카 95 블랙이고 그 아랫줄은 노이에 하스 그로테스크 95 블랙이다.

HHHHHHHH

25 26 35 36 45 46 55 56

플루트는 경쾌하고 섬세한 소리를 낸다. 정반대되는 악기로는 육중하기 그지없는 음색의 튜바가 있다. 음악 애호가라면 큰 악기라고 언제나 최대 음량으로 연주하는 건 아니라는 것을 알 것이다. 튜바가 너무 커서 소규모 실내악을 위한 공간에선 연주할 수 없다는 것도 말이다.

튜바처럼 아주 굵은 볼드체도 사용에 제한이 따른다. 글자 크기가 작으면 볼드체 글자 안의 공간들에 빈틈이 없어지면서 대부분의 낱말이 읽기 어려워진다. 따라서 튜바가 들어가는 음악을 작곡할 때처럼, 리듬을 강화하고 다른 악기나 가수의 목소리를 강조해야 하는 대목에서 볼드체를 사용하는 것이 가장 바람직하다.

글자가 굵어질수록 글자 안의 공간이 줄어들어, 같은 크기의 좀 더 가는 글자에 비해 글자가 더 작아 보인다. 활자디자이너는 이런 효과를 고려해서 굵은 글자들을 미묘하게 더 크게 만든다. 글자너비에서도 비슷한 현상이 일어난다. 즉 글자 세로획의 굵기를 늘리다 보면 글자의 바깥으로 굵기가 더해져 같은 크기의 더 가는 글자에 비해서 너비가 넓어 보인다.

글자가 매우 굵으면 대개 블랙이나 헤비, 심하면 엑스트라 블랙이나 울트라 블랙이라고 부른다. 한 글자가족 안에서 각기 굵기가 다른 글자들을 칭하는 데는 특별한 체계가 없다. 따라서 노이에 헬베티카처럼 큰 글자가족에 대해 이야기하는 경우에는 숫자로 칭하는 것이 명확한 의사소통을 하기에 더 안전한 방법이다.

일단 글자 굵기와 너비가 일정한 한계에 도달하면, 글자가 엑스트라 볼드에 너비까지 넓은(extended) 모양으로 보이기 시작한다. 글자의 너비를 더 넓히면 카운터(글자 내부의 공간)에 공간이 늘어난다. 그래서 일부 익스텐디드 블랙 버전은 너비가 넓지 않은 같은 크기의 블랙 버전보다 획이 더 가늘어 보이기도 한다.

노이에 헬베티카의 경우, 95(블랙) 버전 다음으로 하나가 더 있다. 엑스트라 블랙 컨덴스트인 107 버전이다. 하지만 아주 자세히 들여다보면 107의 세로획이 블랙, 즉 95의 세로획보다 더 굵지 않음을 발견할 것이다. 글자꼴의 너비를 좁히면 글자 내부의 공간이 좁아져서 활자가 훨씬 더 진해 보인다.

Handgloves
65 NEUE HELVETICA MEDIUM

Handgloves
75 NEUE HELVETICA BOLD

Handgloves
85 NEUE HELVETICA HEAVY

Handgloves
95 NEUE HELVETICA BLACK

Handgloves
107 NEUE HELVETICA EXTRA BLACK COND.

HHHHHHHH
65 66 73 76 85 86 95 96

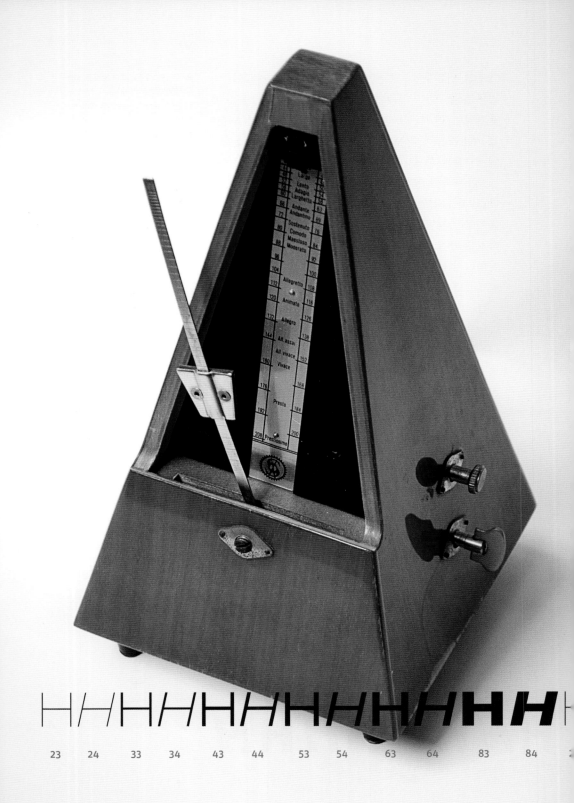

HHHHHHHHHHHHHHHH

23 24 33 34 43 44 53 54 63 64 83 84

리듬과 대비는 좋은 음악이나 좋은 타이포그래피디자인에 대해 말할 때 늘 빠지지 않는다. 단조로운 강의를 버텨본 사람이라면 누구나 알겠지만 이는 말하기에도 적용되는 개념들이다. 똑같은 어조에 크기와 속도까지 일정한 강연을 듣다 보면 아무리 열의 있는 사람이라도 졸음을 피하기가 힘들다. 강연할 때는 가끔 청중들을 흔들어줄 필요가 있다. 음색이나 어조를 바꾸어볼 수도 있고 질문을 던진다든지 아주 작게 말하다가 갑자기 소리를 질러볼 수도 있다. 이따금 농담을 던지는 것도 좋다. 웃기는 글자체를 써서 페이지에 흥을 돋우듯이 말이다.

서투른 농담보다 더 나쁜 것이 딱 하나 있는데, 바로 같은 농담을 두 번 하는 것이다. 어떤 종류의 타이포그래피 장치를 쓰든 간에, 쓸데없는 속임수가 되지 않도록 주의하라. 조화가 잘된 글자가족을 쓰면 자연히 리듬과 대비의 여지가 생기고, 단란한 가족의 품처럼 안정감을 얻게 될 것이다.

유니버스와 달리 노이에 헬베티카에는 극단적인 컨덴스트 버전이 없다. 하지만 전통적인 헬베티카 글자가족 내에는 헬베티카 인세라트(Inserat)에서부터 컴프레스트, 엑스트라 컴프레스트, 울트라 컴프레스트에 이르기까지 십여 가지 다른 버전이 있다.

가끔 컨덴스트나 익스텐디드 글자체를 사용해 타이포그래피의 리듬을 바꾸어주면 놀라운 효과가 발휘될 수 있다. 하지만 아주 너비가 좁은 글자꼴로 긴 텍스트를 짠다고 해서 공간 문제가 해결되지는 않는다는 점을 명심해야 한다.

헬베티카처럼 규모가 큰 글자가족으로는 타이포그래피 작업을 쉽게 할 수는 있다. 하지만 얼마 지나지 않아 정말 새로운 것이 없다는 생각이 들 것이다. "열두 가지 재주 있는 사람이 밥 굶는다."라는 속담이 저절로 떠오를 것이다. 특정한 문제를 해결하기 위해 개발된 특별한 폰트들을 무시하는 것은 어리석은 짓이다. 한 가지 형식의 틀 안에서 최대한의 다양성을 원한다면 책장을 넘겨 다음 쪽을 보라.

Handgloves
HELVETICA INSERAT

Handgloves
HELVETICA COMPRESSED

Handgloves
HELVETICA EXTRA COMPRESSED

Handgloves
HELVETICA ULTRA COMPRESSED

37 38 47 48 57 58 67 68 77 78 87 88 97 98 107 108

밴드, 그룹, 캄보, 4중주단, 5중주단 등 만들 수 있는 악단은 숱하게 많다. 그러나 작곡자가 생각해내는 모든 소리를 실제로 들려주는 데는 오케스트라를 능가할 존재가 없다. 일반적으로 오케스트라를 구성하는 악기들은 수백 년 동안 형태가 거의 변하지 않았지만 요즘에는 별난 현대식 악기들이 포함되기도 한다.

여기서도 모든 것이 타이포그래피와 조금씩 비슷하다. 악기들(우리가 쓰는 글자들)은 수백 년 동안 거의 같은 모습으로 남아 있고, 음악의 선율(우리가 쓰는 언어)도 그렇게 크게 달라지지 않았다. 고전적인 페이지 디자인을 할 때, 우리는 전통적인 글자체를 사용해서 역사적으로 검증된 배열 방식을 따라 페이지를 구성한다. 그런 활자는 새롭고 실험적인 레이아웃과도 잘 어울린다. 현대 작곡가들의 음악이 고전적인 오케스트라에 의해 연주되는 것과 같은 이치이다.

오늘날의 활자 기술로는 이전에 비해 더 세밀한 굵기와 너비의 글자들을 훨씬 쉽게 만들 수 있게 되었다. 잘된 아우트라인과 정확한 데이터가 있으면 소프트웨어로 기준이 되는 굵기의 사이사이에 더 많은 단계를 만들거나 거의 무한한 단계까지 늘려갈 수 있다.

이 책의 지난 버전에서 보여준 멀티플 마스터Multiple Master 글자체는 모두 교체되었다.

멀티플 마스터 글자체는 디자이너나 조판자가 인디자인(InDesign)이나 그 기술을 지원하는 다른 응용프로그램으로 작업할 때 즉석에서 만들어낼 수 있어서 매우 유용했다. 그 코드가 지금은 활자디자인 소프트웨어에 내장되기 때문에 모든 활자디자이너가 그것을 조정해 다양하고 세밀한 굵기와 너비를 만들어낼 수 있다. 멀티플 마스터 글자체 덕분에 사용자가 사용할 서체를 고르기 쉬워졌고 직접 정교함이 요구되는 전문기술을 다룰 필요가 없어졌다. 그러나 이로 인해 우리는 글자가족에서 일부 글자체만 구매해 나머지를 직접 만들어 사용하기보다 전체를 구매하도록 요구받게 되었다.

다행히 FF 클란(Clan) 같은 큰 규모의 글자가족 중에서 한 가지 굵기의 폰트만 따로 구매할 수도 있지만 대개 글자가족 전체를 구매하면 상당히 할인해준다. 전액 현금 구매 이외에도 우리는 폰트를 사용하는 다른 새로운 방법이 얼마나 많은지 안다. 이를테면 한시적 기간으로 사용하거나 프로젝트에 제한적으로 빌린다거나 사용 권한에 선지급된 폰트를 사용한다거나 하는 식이다.

FF 클란은 대단히 많이 사용되는 명문 활자 중 하나로, 많은 글자가족과 다양한 스타일로 구성된다. 이 다재다능한 글자체는 유나이티드항공의 모든 시각 커뮤니케이션을 위해 사용된다.

Near, far, and just about everywhere in between.
More than 370 destinations worldwide.

인간공학ergonomics이란 인간과 환경 간의 역동적인 상호 작용을 연구하는 학문, 혹은 인간에게 더 알맞은 작업환경을 추구하는 과학이라고 정의해볼 수 있다. 의자가 너무 낮거나 책상이 너무 높거나 조명이 너무 침침하면 사람들이 힘들어진다. 컴퓨터 화면의 명암이 너무 불분명하거나 열을 너무 많이 발산해도 불편하다.

어른용 탁자에 앉아서 자기 손보다 큰 포크를 쥐고 잘 들기도 힘든 유리컵으로 물을 마시는 것이 어떤지에 대해선 아이들도 할 이야기가 많을 것이다.

1800년대 말 팬터그래프▼가 도입된 이래, 많은 글자체가 이와 비슷한 일을 당했다. 그리고 1960년대 중반에 사진식자가 등장하면서 이런 관행은 더한층 일반화되었다. 한 가지 글자 크기로 모든 것을 다 맞추어야 했다. 기본 도안 하나를 가지고 아주 작은 활자부터 표제 크기나 그보다 큰 활자까지 모든 것을 다 만들었다. 디자인 세부에 변형을 줄 수 있게 된 것은 멀티플 마스터의 시각적 크기의 축이 생기면서부터이다. 그 덕분에 다른 크기에서도 잘 읽힐 수 있게끔 글자체를 조정하는 것이 가능해졌다. 20년이 지난 지금에는 그러한 기능이 활자디자인 소프트웨어에 탑재되었다.

마침내 타이포그래피 환경공학이 생겨난 것이다.

금속으로 활자를 만들던 시절에는(57쪽 참조) 크기별로 달리 디자인해서 따로 깎아내야만 했다. 조각하는 사람은 어떻게 해야 각 크기의 활자가 잘 읽히는지 경험으로 알고 있었다. 아주 작은 활자에서는 아주 가는 선들을 약간 더 굵게 만들었다. 그래야만 읽기도 쉽고, 인쇄기의 압력을 받아도 부서지지 않았다.

사진식자나 디지털 시스템에서처럼 한 가지 마스터 디자인을 가지고 모든 크기로 늘리거나 줄여가며 작업하려 할 때는, 예전의 그러한 정교함은 없어지고 손쉬운 조작으로 활자디자인의 평판을 떨어뜨리는 경우가 비일비재하다. 고전적인 글자체를 다시 만드는 경우가 특히 그렇다. 애초에 디자인될 때는 가독성이나 미적인 기준에서 허용된 활자가 몇 가지 제한된 크기밖에 없었기 때문이다.

1991년 로버트 슬림바크는 미니언(Minion)체를 멀티플 마스터 폰트로 디자인했다. 그 멀티플 마스터 기술로 인해 특정한 포인트 크기로 사용하도록 시각 조정이 된 폰트를 생성할 수 있었다. 본문 크기는 선명하고 읽기 쉬우며, 제목 크기는 세련되고 기품 있게 보인다.

지금은 멀티플 마스터가 더 지원되지 않지만 아래의 사례는 미니언 프로 옵티컬(Minion Pro Optical)이라는 글자가족 가운데 보통 굵기에서 가져왔다.

옆의 예를 보며 글자 형태와 전반적인 획의 굵기가 어떻게 다른지 비교해보라. 더 작은 크기로 쓰이는 버전의 디자인이 세로획과 세리프가 더 굵고 글자너비가 더 넓고 엑스하이트도 더 높다.

Handgloves
캡션

Handgloves
레귤러

Handgloves
서브헤드

Handgloves
디스플레이

이 책이 처음 나왔을 무렵에는 컴퓨터 화면의 모양이나 기능이 텔레비전 수상기와 많이 비슷했다. 평면형 화면이 탐났지만 구하기도 어렵고 무척 비싸기도 했다. 이제는 CRT 모니터가 우스워 보이게 되었다. 평면형 LCD 화면은 단순히 해상도만 더 높은 것이 아니다. 최신 기술 덕분에, 비트맵을 좀 더 보기 쉽게 만들어주는 장치들도 고안되었다. 어도비에서 개발한 쿨타입CoolType은 컬러 안티에일리어싱▼ 기능을 사용하는 것이다. 구식 모니터에서는 한 픽셀보다 작은 단위의 조작이 불가능했지만 디지털 LCD 화면에서는 쿨타입이 픽셀보다 작은 적녹청의 서브픽셀subpixel을 조정해서 따로따로 강도를 맞춘다. 이로써 사실상 가로 방향 그리드가 세 배로 늘어나고 글자 모서리에 더 세밀한 곡선이 만들어진다. 마이크로소프트에서도 클리어타입ClearType이라는 비슷한 기술을 개발했다. 화면 해상도가 좋아졌어도 화면에서 보기 좋은 글자를 얻으려면 여전히 이러한 기술적 조정이 필요하다.

우리는 인쇄 매체의 경험을 바탕으로 다른 매체에 대해 기대하게 된다. 물리적인 조건에도 맞고 문화적인 기대 수준도 충족할 만한 활자를 화면에 담으려면 활자디자이너에게는 이제 기술자와 프로그래머의 도움이 반드시 필요하다. 다루기 힘든 비트맵을 정확한 그리드에 맞추고, 원하는 위치에서만 픽셀이 보이도록 조정한 다음, 울퉁불퉁한 윤곽선에 회색 픽셀들을 더해서 거친 픽셀 대신 부드러운 곡선처럼 보이게 만들어야 한다. 디지털 매체의 근본적 결함을 극복하려면 상당한 노력이 필요하다.

픽셀로 글자의 윤곽선을 채우려 하면 어떻게 되는지 보여주는 예이다. 세로획 너비가 제각각이 되고 세리프 같은 세부가 사라진다.

우리의 눈은 측정할 수 없는 미세한 부분까지도 감지할 수 있다. 그러나 과학기술도 인간 지각 작용의 오류를 이용하는 일에 능수능란해졌다. 이제는 세 가지 색상만으로도 온갖 무지개를 충분히 그리고, 적녹청 색조로

부드러운 곡선의 효과를 만들어낸다. 회색 음영은 곡선이나 대각선을 매끄러워 보이게 만든다. 오른쪽 그림은 작은 비트맵을 확대한 것이다.

힌팅▼은 미리 정해진 일정 위치에서만 비트맵이 정상적으로 보이게끔 하는 명령으로, 불규칙한 글자 형태와 고르지 않은 글자사이를 극복하는 방법이다. 힌팅이 글자의 외곽선에 어떻게 영향을 미치는지를 보려면 177쪽을 보라.

Anyone who would letterspace lower case would steal sheep.

"소문자의 글자사이를 늘리는 것은 양을 훔치는 짓이나 다름없다."

프레더릭 가우디(1865-
1947)는 미국 출신의
타이포그래퍼이자
활자디자이너로, 45세에
자신의 첫 글자체를
디자인했다. 많은
혁신적이고 절충적인
글자체를 디자인했으며,
타이포그래피의 쟁점들에
관해 솔직한 견해를 피력한
것으로 유명하다.

How it works.

FF Unit Rounded Regular

애초에 글자가 발명된 것은 고급문화를 전달하기 위해서가 아니었다. 물물교환이나 화폐 거래에서 물건의 양과 가치를 전달하는 등의 일상적인 소통을 거들기 위해서였다. 실제 품목들을 표시하기 위해 개인적으로 사용하던 기호들이 글자와 알파벳으로 발전한 것이다.

여러 문화를 거치면서 타이포그래피에 더욱 다양한 변화가 일어났다. 예를 들어 고대 언어에서는 가장 흔히 쓰이던 모음이 알파벳의 첫 자가 되었다. 페니키아(기원전 1000년경)에서는 이 첫 자를 알레프 aleph라 칭했고, 그리스(기원전 500년경)에서는 알파 alpha라 했으며, 로마어(기원전 50년경)에서는 아 ah가 되었다. 페니키아 알파벳은 모두 스물두 개의 글자로 이루어졌다. 거기에 그리스인들이 모음을 더 추가했고 로마 시대를 거치며 오늘날 우리가 사용하는 글자로 발전했다. 이 긴 세월 동안 사람들은 오른쪽에서 왼쪽으로 글을 쓰기도 했고 왼쪽에서 오른쪽으로 쓰거나 위에서 아래로 쓰기도 했다.

이렇듯 복잡하게 뒤섞인 역사를 거쳤으니 현재의 알파벳이 불균형해 보이는 것도 무리는 아니다. 누군가 새로운 알파벳을 지금 만든다면 틀림없이 더 실용적으로 질서 있게 만들 것이다. 글자 모양들이 더 확실히 구별되게 만들고, m처럼 너비가 넓은 글자와 l같이 좁은 글자를 같은 알파벳에 나란히 두는 일도 없을 것이다.

알파벳 글자들이 이렇게 복잡하면서도 미묘한 모양을 가지므로, 그것을 다루는 우리로서는 반드시 그 글자 공간에 유념해야 할 것이다. 옆의 글자와 충돌하지 않도록 각 글자의 양옆에 충분한 여유가 필요하다. 작은 활자일수록 양쪽에 더 많은 공간을 두어야 한다. 크고 강력한 제목 글자들이나 되어야 가끔 글자사이를 아주 촘촘하게 할 수 있다.

묘목원의 가지런한 나무들과 울창한 숲의 관계는 고정너비 폰트와 실제 활자의 관계에 비유할 수 있다.

Himdgloves
Himdgloves

고정너비 타자기 글자체에서는 모든 글자가 차지하는 공간의 가로 너비가 똑같다. i 는 선반에 뻗치고 있지만, m은 폐소공포증에 시달린다. 가장 일반적인 크기 단위는 1인치에 12글자가 들어가는 엘리트(elite)와 10글자가 들어가는 파이카(pica)가 있다.

활자의 역사는 기술적인 제약의 역사이다. 기계식 타자기는 고정너비 폰트를 선사했다. 각 글자가 모양과는 상관없이 똑같은 글자너비를 갖는 폰트이다. 나중에 기술이 발전하면서 타자기 폰트도 좀 더 균형 잡힌 글자 모양을 가지게 되었다. 그렇다고 해서 가독성까지 높아진 것은 아니었지만 적어도 이 새로운 알파벳에서는 글자들 사이에 어색한 틈이 사라졌다. 또한 타자기 폰트는 전통적 관습과 크게 상관없는 컴퓨터로는 대단히 잘 판독되는 것 같다.

타자기 안에 작은 컴퓨터가 들어가면서, 타자기도 글줄길이를 똑같이 맞춘 양끝맞추기로 본문을 조판할 수 있게 되었다. 이런 스타일은 사무용 의사 전달에는 대체로 불필요했고 지금도 역시 불필요하다. 하지만 신문, 잡지, 책 등을 읽으면서 사람들은 활자를 이런 식으로 짜야 한다는 것을 배우게 되었다.

이제는 과학기술 덕분에 이제껏 만들어진 거의 모든 알파벳을 조판할 수 있고 사실상 그 알파벳의 모양과 해상도와 배열을 더 낫게 만들 수도 있다. 비례너비 폰트는 읽기 쉽고 공간도 적게 차지하면서 더 많은 표현이 가능하고 보기에도 좋다. 아직도 글자마다 너비가 같은 고정너비 폰트를 사용하는 이유는 단 세 가지이다. 타자기에서 풍기는 예스럽고 인간적인 느낌을 흉내 내기 위해서이거나 일반 텍스트 이메일을 쓰려는 것(175쪽 참조) 그리고 코드를 작성하기 위한 것이다.

자연을 보다가 사람들은 가끔 이런 상상을 한다. 신이 숲을 디자인하면서 더 실용적으로 만들 수도 있었을 텐데 하고 말이다. 지금 있는 숲은 돌아다니기도 어렵고, 성장 단계가 다른 갖가지 나무들이 뒤섞여 있는 데다 빛도 충분히 들지 않는다. 다행히 우리 인간도 이른바 자연이라는, 전적으로 완벽하지는 않더라도 멋진 시스템의 일부이다. 우리는 '인간적인(완벽하지 못한)' 것을 좋아하지만, 이 시스템의 전체 설계도에 들어맞는 것도 좋아한다. 설사 우리의 해석 능력을 벗어난다 할지라도 말이다. 어떤 것은 측정해볼 필요도 없이 그저 '꼭 알맞아' 보인다.

그런데 불행하게도 사람들은 오래전부터 창조를 능가하기 시작했다. 원자력이나 애완견을 위한 저지방 사료의 발명 등에 대해서는 굳이 여기서 논하지 않겠다. 그러나 묘목원의 인위적으로 가지런한 나무들은 사람들이 생각하는 이상적인 자연의 모습이 과연 어떤지 보여주는 확실한 예가 된다. 똑같은 원리를 활자에 적용한다면 글자 하나하나의 모양과 간격을 달리한 엉뚱하고 특이한 디자인들은 일체 사라질 것이다. 대신 기하학적으로 모양이 말끔하게 정해진 규칙적인 폰트들만 남을 것이다. 우리의 타이포그래피 생활이 얼마나 지루해지겠는가?

특정한 글자들의 조합 사이나 그 주위에 때때로 보기 흉한 틈이 생기기도 한다. 유난히 문제가 되는 글자로는 V, W, Y가 있는데 대문자와 소문자가 모두 그렇다. 그 밖에 숫자와 구두점(마침표나 쉼표) 사이에도 흉한 틈이 생기는데 특히 7 다음이 어색하다(7. 이렇게 틈이 생긴다).

한 낱말 안에서 둘 이상 되는 글자들의 관계를 유심히 살펴보노라면 여느 관계들이 그렇듯 얼마나 엉망이 될 수 있는지 깨닫게 된다. 데스크톱 타이포그래피에서 가장 자주 입에 오르는 용어 중의 하나가 이 지점에서 등장한다. 바로 커닝(kerning)이다. 보기 흉한 틈을 없애는 방법은 간단하다. 거슬리는 글자 조합 사이의 공간을 없애주면(혹은 더해주면) 된다. 이런 문제성 조합들의 일부는 활자디자이너의 노력으로 조정된다. 이런 조합을 '커닝 페어(kerning pair)'라고 하며 폰트 프로그램에 포함된다.

트래킹(tracking)은 글자들의 사이를 일괄적으로 조정하는 것을 말한다(컴퓨터 조판 시 트래킹은 글자사이를 늘이거나 줄이는 것을 의미하나 금속활자 시대에는 글자사이를 더 좁힐 수는 없으므로 넓히는 것만을 의미했다). 즉 본문의 모든 글자사이에 같은 크기의 공간을 더한다는 말이다. 프레더릭 가우디의 선언이 우리의 위기의식을 상기시키는 것은 바로 이런 대목에서이다. 글자사이가 늘어나면 낱말 하나하나를 이해하는 어려움도 커지고, 따라서 본문에 담긴 생각을 이해하기도 힘들어진다.

보기 흉한 글자 조합을
커닝으로 고친다.

어도비 미리어드 프로
커닝 이전(1)과 이후(2).

1 To Tr Ve Wo r. y, 7. w-

2 To Tr Ve Wo r. y, 7. w-

나무가 그렇듯 글자도 혼자서 덩그러니 있는 일은 드물다. 그런데 여럿이 모이는 순간부터 글자들은 서로 자리를 차지하고, 서로 눈에 띄고, 서로 잘 읽히고자 싸우게 된다. 나무 너무 바짝 붙여 심어놓아도 뿌리를 뻗을 공간과 빛을 차지하려고 서로 다툴 것이다. 그러다가 더 약한 쪽이 성장을 멈추고 마침내는 죽게 될 것이다.

　이야기가 타이포그래피식 진화론으로 흘러가지 않도록 그 실질적인 결과에 대해서만 살펴보자. 디자인하는 텍스트가 상당히 길어서 독자가 읽기에 시간이 꽤 걸릴 것 같으면, 거기에 맞추어 레이아웃을 조정해야 한다. 완전한 생각을 담아낼 만큼 글줄이 충분히 길어야 하고 독자가 한 글줄을 마치기 전에 다음으로 시선이 분산되지 않도록 글줄사이를 넉넉히 두어야 한다.

　마라톤 주자는 앞으로 42킬로미터나 달려야 한다는 것을 알기 때문에, 어리석게 출발선에서부터 열을 올리지 않는다. 좁은 트랙에 맞추어 달릴 필요도 없는 것이, 본격적인 경주로 접어들 무렵에는 선두 주자들부터 가장 뒤처진 무리까지 몇 킬로미터씩 간격이 벌어지면서 공간이 충분해지기 때문이다. 수천 명이 달리는 경주인 만큼 개인은 군중 속에 묻히지만 각자 최선을 다해야 하는 점은 변함이 없다.

긴 본문을 읽을 때는 마라톤을 달리는 것처럼 읽어야 한다. 모든 것이 편안해야 하고 일단 자신의 리듬을 찾으면 아무것에도 절대 방해받지 않아야 한다. '장거리' 독서가 필요할 듯한 텍스트라면 독자가 그 안에 자리 잡을 수 있도록 디자인해야 한다. 리듬은 아래에서 설명하는 공간 다루기에 달려 있다.

글자는 서로 확실히 구별될 만큼 충분하게 떨어져 있어야 한다. 하지만 너무 멀리 떨어져서, 아무 연관 없는 개별 기호들처럼 보여서는 안 된다. 프레더릭 가우디의 말이 정확했다.

낱말사이는 독자가 개별 낱말들을 볼 수는 있되 한데 묶어서 빨리 이해할 수도 있게끔 맞추어야 한다.

글줄사이는 지금 읽고 있는 글줄에서 정보를 다 모으기 전에 독자의 눈이 다음 글줄로 빠지지 않을 정도로 넉넉해야 한다.

아래의 텍스트는 오랜 시간 동안 편안하게 읽을 수 있도록 짜인 것이다.

If time be of all things the most precious, wasting time must be the greatest prodigality; since lost time is never found again, and what we call time enough always proves little enough. Let us then be up and doing, and doing to a purpose, so by diligence we should do more with less perplexity. Sloth makes all things difficult, but industry all things easy. He that riseth late must trot all day and shall scarce overtake the business at night; while laziness travels so slowly that poverty soon overtakes him. Sloth, like rust, consumes faster than labor wears, while the used key is always bright. Do not squander time, for that's the stuff life is made of; how much more than is necessary do we spend in sleep, forgetting that the sleeping fox catches no poultry, and that there will be sleeping enough in the grave. So what signifies wishing

리플레이 화면이 없었을 때는 어떻게 경기 판정을 내렸을까? 100미터 경주가 10초 내로 끝나는 요즘에는 예닐곱 명의 선수들이 골인하는 순간을 일일이 육안으로 보기가 불가능하다. 그러고 보니 잡지를 휙휙 넘기다가 그 수많은 광고가 순식간에 눈앞을 스쳐 지나가는 경험이 떠오르지 않는가? 이때가 바로 타이포그래피가 가장 치열한 순간이다. 광고로 인상을 남기고 싶다면 독자의 주의가 차분히 집중되기를 기다려선 안 된다. 독자의 눈앞에 메시지를 길게 펼쳐 보일 여유가 없다. 단거리 주자는 좁은 레인 안에서 앞으로 돌진해야 한다. 마찬가지로 '단거리' 텍스트에서는 글줄이 짧고 압축적이어야 한다. 그렇지 않으면 앞의 글줄이 끝나기도 전에 독자의 시선이 다음 글줄로 쏠리게 된다.

빨리 훑어볼 수 있도록 짧은 글줄로 본문을 짜려면 다른 변수들도 모두 다시 조정해야 한다. 글자사이를 좁게 조절하거나 낱말사이와 글줄사이를 더 작게 만들어볼 수 있다.

물론 글자체 선택 역시 고려할 사항이다. 긴 텍스트를 읽도록 유도하는 활자는 눈에 띄거나 두드러지지 않아야 한다. 무엇이 읽을 만한 것인가에 대해 우리가 체득한 선입견을 빗나가면 안 된다. 짧은 토막글 하나를 휙 훑어볼 때는 조금 활기찬 글자체가 도움이 될 수도 있다. 상표나 포스터에 쓰이는 디스플레이 폰트처럼 공들인 것일 필요는 없지만 그렇다고 너무 수수할 필요도 없다.

If time be of all things the most precious, wasting time must be the greatest prodigality; since lost time is never found again, and what we call time enough always proves little enough. Let us then be up and doing, and doing to a purpose, so by diligence we should do more with less perplexity. Sloth makes all things difficult, but industry all things easy. He that riseth late must trot all day and shall scarce overtake the business at night; while laziness travels so slowly that poverty soon overtakes him. Sloth, like rust, consumes faster than labor wears, while the used key is always bright. Do not squander time, for that's the stuff life is made of; how much more than is necessary do we spend in sleep, forgetting that the sleeping fox catches no poultry, and that there will be sleeping enough in the grave. So what signifies wishing and hoping for better times? We may make these times better if we bestir ourselves. Industry need not wish, and he that lives upon hope will die fasting. There are no gains without pains. He that has

위 예문은 단거리 독서용으로 조정한 것이다. 앞쪽의 장거리 독서용 예문과 비교해보라.

고속도로 운전은 마라톤 경주만큼 힘들지는 않지만(달리지 않고 차에 앉아 있기 때문이겠지만), 비슷한 마음가짐이 필요하다. 즉 갈 길이 멀수록 운전 스타일이 더 느긋해야 한다. 어차피 장시간 운전하게 될 테니 너무 조급해하지 않는 것이 좋다. 의자에 깊숙이 앉아서 앞차와 안전거리를 유지하며 적당한 속도로 달리는 것이 최선이다.

'장거리' 독서에도 느긋한 자세가 필요하다. 글줄마다 설정이 달라져서 매번 새로운 글줄 설정에 적응해야 한다면 매우 성가실 것이다. 이는 마치 조금 빨리 가겠다고 옆 운전자가 느닷없이 차선을 바꾸어 끼어드는 바람에 급브레이크를 밟게 되는 경우와 같다. 낱말들 사이에도 규칙적인 안전거리가 지켜져야 한다. 그래야 독자가 안심하고 다음 낱말로 넘어갈 준비를 할 수 있다.

공간 다루기가 까다로운 것은 대체로 눈에 보이지 않아서 무시하기 쉽기 때문이다. 야간 운전 시에는 자동차의 전조등이 비추는 정도까지만 볼 수 있다. 따라서 자기 앞에 보이는 공간의 크기에 따라 속도를 결정한다.

예전에는 소문자 i가 들어갈 정도의 공간을 낱말사이에 두고 표제를 짜는 것을 두고 엄지손가락 법칙(a rule of thumb)이라고 일컬었다. 긴 글줄을 편안하게 읽기 위해서는 낱말사이가 더 넓어야 한다.

대부분 소프트웨어에 기본으로 설정된 값은 저마다 다르지만, 최소 열 낱말 이상의(혹은 쉰 글자 이상의) 글줄에서는 보통 글자 크기의 100퍼센트 정도 되는 낱말사이면 보기에 좋다. 글줄이 짧으면 낱말사이가 더 좁아야 한다(더 자세한 내용은 다음 쪽을 참고하라).

The way to wealth

If time be of all things the most precious, wasting time must be the greatest prodigality; since lost time is never found again, and what we call time enough always proves little enough. Let us then be up and doing, and doing to a purpose, so by diligence we should do more

If time be of all things the most precious, wasting time must be the greatest prodigality; since lost time is never found again, and what we call time enough always proves little enough. Let us then be up and doing, and doing to a purpose, so by diligence we should do

소문자 i가 표제에 적합한 낱말사이를 만들어낸다. 글줄이 짧으면 낱말사이도 줄어들어야 한다.

고속도로나 일반 시내 차도나 달리는 차량의 크기는 같은데도 고속도로 차선이 더 넓다는 것을 눈치챘을 것이다. 고속으로 달릴 때는 핸들을 살짝만 움직여도 차선을 크게 이탈하면서 다른 운전자들까지 위험하게 만들 수 있기 때문이다.

타이포그래피식으로 말을 바꾸어본다면, 여기서 문제가 되는 것은 낱말사이가 아니라 낱말들이 '달리는' 차선인 글줄사이이다. 타이포그래피의 세밀함과 세련됨은 모두 서로 연관된다. 낱말사이를 넓히면 당연히 글줄사이에도 더 많은 공간을 두어야 한다.

글줄사이에 대해서 명심해야 할 원칙이 한 가지 있다. 글줄사이는 낱말사이보다 넓어야 한다. 그렇지 않으면 첫 줄의 낱말을 읽다가 곧장 그 아랫줄의 낱말로 건너뛰기에 십상일 것이다. 글줄사이가 적당해야 한 줄을 끝까지 다 읽고 나서 다음 글줄로 시선이 옮겨갈 것이다.

그 나머지는 간단하다. 한 글줄에 든 낱말 수가 많을수록 글줄사이에 더 많은 공간이 필요하다. 그런 다음, 글줄이 길어짐에 따라 글자사이를 아주 조금씩 늘려갈 수 있다. 이것을 두고 트래킹한다고 한다.

If time be of all things the most precious, wasting time must be the greatest prodigality; since lost time is never found again, and what we call time enough always proves little enough. Let us then be up and doing, and doing to a purpose, so by diligence we should do more with less perplexity. Sloth makes all things difficult, but industry all things easy. He that riseth late must trot all day and shall scarce overtake the business at night; while laziness travels so slowly that poverty soon overtakes him. Sloth, like rust, consumes faster than labor wears, while the used key is always bright. Do not squander time, for that's the stuff life is made of; how much more than is necessary do we spend in sleep, forgetting that the sleeping fox catches no poultry, and that there will be sleeping enough in the grave. So what signifies wishing and hoping for better times? We may make these times better if we bestir ourselves. Industry need not wish, and he that lives upon hope will die fasting. There are no gains without pains. He that has a trade has an estate, and he that has a calling has an office of profit and honor. But then the trade

컴퓨터의 획기적인 도움으로 글줄사이를 아주 조금씩 미세하게 증가하도록 조절할 수 있게 되었다. 이 예에서 다른 변수들은 전혀 바뀌지 않았다. 글자사이와 낱말사이는 똑같은데, 글줄사이만 늘어난 것이다. 글줄사이가 더 넓어지면 글자사이와 낱말사이까지 아울러 넓어지는 것이 얼마나 절실한 문제인지 살펴보라.

운전이든 타이포그래피이든, 둘 다 목표는 A에서 B까지 안전하고 빠르게 도달하는 것이다. 4차선으로 된 일직선 고속도로에서 대낮에 시속 100킬로미터로 달리는 것은 안전하지만, 번잡한 도심에서 그렇게 달리는 것은 자살 행위가 될 수 있다. 도로 조건에 맞게 운전을 조절해야 하듯이, 지면 조건과 메시지의 목적에 맞게 타이포그래피 변수들을 조정해야 한다.

경치를 감상하며 운전 중이든 교통 체증에 걸려 있는 중이든 신호와 신호 사이를 천천히 움직이는 중이든 간에 운전자는 주위의 다른 운전자들을 계속 의식해야 한다. 다른 차들의 움직임이 바뀌면 거기에 맞게 대응해야 한다. 규칙을 익히고 어느 정도 훈련을 해두면 운전이든 타이포그래피든 크게 당황할 일은 없을 것이다.

독자들이 메시지의 내용에 주목하게 하는 가장 좋은 방법은 인쇄된 본문의 색조를 일정하게 유지하는 것이다. 이 점에서 신문들은 거의 낙제 점수이다. 신문들은 하나같이 너비가 좁은 세로단에서도 글줄길이를 똑같게 양끝맞추기로 맞추어야 한다고 입을 모은다. 그 결과, 낱말과 글줄의 글자 공간이 들쭉날쭉 제멋대로이다. 신문 독자들은 그런 스타일(혹은 오히려 스타일의 결여)에 이미 익숙해져 글줄이 빽빽했다 느슨했다 하는 것을 보고도 아무도 화가 나지 않는 모양이다.

하지만 다른 상황에서 공간을 조정하지 않고 내버려두어서 글줄이 조금씩 가벼워졌다가 무거워졌다 한다면, 독자는 아마도 이렇게 배열한 데는 무슨 의도가 있으리라고 생각할지도 모른다. 이를테면 느슨한 글줄이 빽빽한 글줄보다 더 중요하다는 말일까 하면서 말이다.

다시 말하지만(이번이 마지막이라고 장담은 못 하겠다) 변수 하나의 공간을 바꿀 때마다 다른 모든 변수도 꼼꼼하게 살펴서 알맞게 조정하지 않으면 안 된다.

글줄이 길면 글줄사이도
더 넓어져야 한다.
이 예에서는 글줄이 길어짐에
따라서 글줄사이, 글자사이,
낱말사이도 모두 늘어났다.

If time be of all things the most precious, wasting time must be the greatest prodigality; since lost time is never found again, and what we call time enough always proves little enough. Let us then be up and doing, and doing to

If time be of all things the most precious, wasting time must be the greatest prodigality; since lost time is never found again, and what we call time enough always proves little enough. Let us then be up and doing, and doing to a purpose, so by diligence we should

If time be of all things the most precious, wasting time must be the greatest prodigality; since lost time is never found again, and what we call time enough always proves little enough. Let us then be up and doing, and doing to a purpose, so by diligence we should do more with less perplexity. Sloth makes all things

자동차와 관련한 이야기는 이것이 마지막이다. 때로는 보통의 규칙이 적용되지 않는 상황들이 있다. 수많은 사람이 같은 시간 같은 장소에 가려고 한다면 공간 자체가 희소가치를 가지게 된다. 어떤 페이지는 시내 한복판의 교통 체증을 방불케 한다. 너무 많은 메시지와 표시와 소음이 있다. 하지만 도시계획으로는 할 수 없어도 타이포그래피에서는 가능한 일이 한 가지 있다. 타이포그래퍼는 모든 운송 매체를 저마다 다른 크기로 만들어 위아래로 놓아보거나 겹쳐놓기도 하고 배경에 담거나 비스듬히 돌려놓을 수도 있다. 도심의 전형적인 교통마비보다는 이런 페이지가 한결 보기 좋다.

Space

Traffic Traffic Traffic Traffic Traffic Traffic Traffic Traffic Traffic Traffic Traffic

Sideways

Overlap Overlap Overlap Overlap

Focus

Perspective

Gridlock Gridlock Gridlock Gridlock Gridlock Gridlock Gridlock Gridlock Gridlock

Background Background

Foreground
Background Background Background Background Background Background Background Background

If time be of all things the most precious, wasting time must be the greatest prodigality; since lost time is never found again, and what we call time enough always proves little enough. Let us then be up and doing, and doing to a purpose, so by diligence we should do more with less perplexity. Sloth makes all things difficult, but industry all things easy. He that riseth late must trot all day and shall scarce overtake the business at night; while laziness travels so slowly that poverty soon overtakes him. Sloth, like rust, consumes faster than labor wears, while the used key is always bright.

이 예는 오른쪽의 두 번째 예와 똑같은 조건으로 구성된 것이다. 단, 글자색과 배경색이 거꾸로 바뀌었다.

If time be of all things the most precious, wasting time must be the greatest prodigality; since lost time is never found again, and what we call time enough always proves little enough. Let us then be up and doing, and doing to a purpose, so by diligence we should do more with less perplexity. Sloth makes all things difficult, but industry all things easy. He that riseth late must trot all day and shall scarce overtake the business at night; while laziness travels so slowly that poverty soon overtakes him. Sloth, like rust, consumes faster than labor wears, while the used key is always bright.

반전으로 짜는 경우에는 글자사이가 어두워서 더 좁아 보인다. 이 예에서는 위의 예보다 글자사이에 좀 더 여유를 두었다.

If time be of all things the most precious, wasting time must be the greatest prodigality; since lost time is never found again, and what we call time enough always proves little enough. Let us then be up and doing, and doing to a purpose, so by diligence we should do more with less perplexity. Sloth makes all things difficult, but industry all things easy. He that riseth late must trot all day and shall scarce overtake the business at night; while laziness travels so slowly that poverty soon overtakes him. Sloth, like rust, consumes faster than labor wears, while the used key is always bright.

흰색 글자는 검은색 글자보다 더 굵어 보인다(어두운색은 후퇴해 보이고 밝은색은 진출해 보인다). 그래서 시각적으로 좀 더 가는 미니언을 사용했다.

If time be of all things the most precious, wasting time must be the greatest prodigality; since lost time is never found again, and what we call time enough always proves little enough. Let us then be up and doing, and doing to a purpose, so by diligence we should do more with less perplexity. Sloth makes all things difficult, but industry all things easy. He that riseth late must trot all day and shall scarce overtake the business at night; while laziness travels so slowly that poverty soon overtakes him. Sloth, like rust, consumes faster than labor wears, while the used key is always bright.

흰색 활자가 너무 굵어 보이는 것이 문제라기보다는 인쇄 과정에서 번진 잉크가 활자 안팎의 공간을 채워버리는 것이 종종 문제가 된다. 활자가 좀 더 선명하게 보이도록 시각적으로 더 작은 크기의 미니언을 택했다.

1

If time be of all things the most precious, wasting time must be the greatest prodigality; since lost time is never found again, and what we call time enough always proves little enough. Let us then be up and doing, and doing to a purpose, so by diligence we should do more with less perplexity. Sloth makes all things difficult, but industry all things easy. He that riseth late must trot all day and shall scarce overtake the business at night; while laziness travels so slowly that poverty soon overtakes him. Sloth, like rust, consumes faster than labor wears, while the used key is always bright.

글줄에 들어간 글자 수가 많을수록,
글줄사이와 낱말사이도 늘어나야 한다는
것을 명심하자.

2

If time be of all things the most precious, wasting time must be the greatest prodigality; since lost time is never found again, and what we call time enough always proves little enough. Let us then be up and doing, and doing to a purpose, so by diligence we should do more with less perplexity. Sloth makes all things difficult, but industry all things easy. He that riseth late must trot all day and shall scarce overtake the business at night; while laziness travels so slowly that poverty soon overtakes him. Sloth, like rust, consumes faster than labor wears, while the used key is always bright.

다양한
조판들을
비교할 수
있도록,
가로와 세로에
밀리미터
단위의 눈금을
두었다.

3

If time be of all things the most precious, wasting time must be the greatest prodigality; since lost time is never found again, and what we call time enough always proves little enough. Let us then be up and doing, and doing to a purpose, so by diligence we should do more with less perplexity. Sloth makes all things difficult, but industry all things easy. He that riseth late must trot all day and shall scarce overtake the business at night; while laziness travels so slowly that poverty soon overtakes him. Sloth, like rust, consumes faster than labor wears, while the used key is always bright.

4

If time be of all things the most precious, wasting time must be the greatest prodigality; since lost time is never found again, and what we call time enough always proves little enough. Let us then be up and doing, and doing to a purpose, so by diligence we should do more with less perplexity. Sloth makes all things difficult, but industry all things easy. He that riseth late must trot all day and shall scarce overtake the business at night; while laziness travels so slowly that poverty soon overtakes him. Sloth, like rust, consumes faster than labor wears, while the used key is always bright.

첫 번째 보기는 글줄 하나당 대략 네 개의 낱말(스물다섯 글자)이 들어가고, 8포인트 활자와 9포인트 글줄사이(8/9라고 표시한다)로 짠 것이다. 낱말사이는 아주 좁고 글자사이는 아주 느슨하다. 두 번째 보기는 글줄 하나당 여덟 개의 낱말(마흔다섯 글자)이 들어가며 8/8로 짠 것이다. 낱말사이는 10퍼센트 넓게, 글자사이는 느슨하게 했다. 세 번째 보기는 8/11로 짰으며 한 글줄에 약 열 개의 낱말(쉰여덟 글자)이 들어간다. 낱말사이는 10퍼센트 더 넓었고 글자사이는 조금 좁혔다. 네 번째 보기는 8/12로 짰고 한 글줄에 열다섯 개의 낱말(아흔 글자)이 들어간다. 글줄이 꽤 긴 편이다. 낱말사이는 기본값을 그대로 사용했고 글자사이는 조금 넓혔다.

Symmetry is static – that is to say quiet; that is to say, inconspicuous.

"대칭은 정적이다. 즉 조용하다. 다시 말해 눈에 띄지 않는다."

윌리엄 애디슨 드위긴스(1880-1956)는 타이포그래퍼, 활자디자이너, 손가락 인형극 배우 그리고 작가였다. 미국 출판업계는 드위긴스에게 빚진 바가 크다. 주류 출판문화에 스타일과 디자인 감각을 불러들어 온 것이 바로 드위긴스이기 때문이다. 그중에서도 알프레드 A. 노프(Alfred A. Knopf)의 출판사를 위해 작업한 보르조이 북스(Borzoi Books)가 특히 유명하다. 책의 타이포그래피와 사용된 글자체에 관한 흥미로운 사실들을 일러주는 판권지(colophon page)를 재도입한 것도 드위긴스였다. 칼레도니아(Caledonia), 메트로(Metro), 엘렉트라(Electra)가 드위긴스가 디자인한 글자체들이다.

Putting it to work.

침대는 디자인의 유행에 대체로 구애받지 않은 가구이다. 매트리스는 달라지고 침대 프레임을 만드는 기술에도 변화가 있었다. 하지만 잠자는 방식은 여전하고 기본적인 침실의 모습도 수세기 동안 거의 그대로이다.

침실과 책에는 한 가지 공통점이 있다. 본질에서 용도가 하나뿐이라는 점이다. 취침과 마찬가지로 독서도 지난 수백 년 동안 크게 달라지지 않았다. 물론 요즘에는 독서용 안경이나 책에 바로 고정할 수 있는 작은 램프나 아마존 킨들Kindle같은 전자책 단말기가 생겼지만 독서 자체에 생긴 변화는 아니다.

인쇄 초기 시절에도 이미 본문 옆 가장자리에 좁은 세로단을 만들어 작은 삽화를 집어넣은 책들이 존재했다. 오늘날의 값비싼 장식용 서적(이른바 차 탁자용 책)의 선조라 할 만하다. 지면에 여백도 별로 없이 촘촘한 활자로 가득한 문고판 서적들은 꽤 근래에 도입된 유감스러운 상품이다. 그러나 책의 모습이 그렇듯, 독서라는 친밀한 과정도 변함없이 그대로이다.

지면의 기본 그리드는 모든 책디자인에 공통된 토대이다. 본문 세로단, 여백 설명, 표제, 각주, 그림 설명, 삽화 등등의 쓰임새별로 페이지를 구분해주는 것이 그리드이다. 텍스트의 구조가 복잡할수록 그리드를 바탕으로 요소들을 배치하는 선택 가능성도 더 많아진다. 소설책처럼 연속해서 읽는 텍스트는 대개 죽 이어지는 단일 세로단 레이아웃이 필요한데, 여기에는 역사적으로 잘된 사례가 무척 많다.

책의 크기는 매우 중요한 문제이지만 기술상 혹은 판매상의 제약에 따라 결정될 때가 많다. 진지한 독서용 책들은 손에 들어오는 크기여야 한다. 그렇다면 손가락으로 책을 쥘 공간이 생길 만큼 여백이 넓고 판형은 좁은 것이 좋다.

세로단 너비(글줄길이)는 지면의 너비, 활자의 크기, 글줄 하나당 낱말 혹은 글자의 수에 따라 좌우된다. 이들 중 대개 하나 이상의 변수는 값을 미리 주거나 불가피하므로 디자인에 관련된 나머지 결정들이 더 간단해진다.

장시간 독서용 활자는 9포인트에서 14포인트 사이여야 한다. 포인트 크기는 상당히 임의적인 측정 단위(57쪽 참조)이므로, 이런 제안은 '보통'의 책 글자체에서만 유효하다. 엑스하이트가 아주 두드러지거나 아니면 아주 작은 활자들은 신중한 검토가 필요하다.

거실의 배치나 레이아웃 역시 수세대 전부터 같은 양식을 따른다. 대개 편안한 의자 한두 개와 두어 명이 앉을 수 있는 소파, 탁자 하나, 책장, 조명 몇 개가 거실에 놓인다. 이 조화로운 앙상블에 최근 덧붙여진 것이 하나 있다. 바로 텔레비전이다. 난로를 대신해서 텔레비전이 인기의 초점이 되었다.

침실과 달리 거실은 다양한 기능을 수행한다. 가족이 한데 모이는 자리고 다같이 텔레비전을 볼 때만 아니면 함께 탁자에서 놀이하거나 저녁을 먹기도(이 경우에도 역시 다들 한곳을 응시할 때가 많다) 한다. 혹은 독서나 대화 등의 관심 있는 일을 할 수도 있다.

책 중에도 이런 식으로 사용되는 유형들이 있다. 즉 읽을 수도 있고 뒤적거릴 수도 있고 그림을 보거나 특별히 관심 가는 것을 찾아볼 수도 있는 책들이다. 이런 책들은 관심도가 다른 사람들을 두루 포괄할 수 있도록 한 페이지에 다양한 수준의 항목을 제공한다. 연속해서 읽어야 하는 전통적인 책과는 다르게 보여야 할 것이다. 거실의 모습이 침실과 다른 것처럼 말이다.

어떤 책은 카탈로그처럼 보이고 어떤 책은 잡지처럼 보이기도 한다. 전형적인 소설책의 구조를 가지거나 본문 안에 혹은 다른 페이지에 따로 삽화가 들어 있는 책들도 있다. 독자들은 이런 종류의 책을 좀 더 편안하게 숙독하고 싶어 할 것이다. 따라서 디자이너는 타이포그래피 요소들을 몇 가지 계층으로 구분해 본문과 이미지 사이에서 안내할 필요가 있다.

그림들을 싣기 위해서 혹은 본문에 하나 이상의 세로단을 짜 넣기 위해서 책이 좀 더 커야 한다면, 이 책은 읽기보다는 탁자 위에 놓고 공부하는 책이 될 확률이 높다. 이럴 때는 여백을 더 작게 만들고(손가락으로 쥐고 있을 필요가 없으므로) 그림들을 페이지 가장자리까지 크게 실을 수가 있다.

내용의 수준이 일정한 책들은 대개 한 가지 크기의 글자체에 이탤릭체와 스몰캐피털 정도만 더해지면 충분하다. 반면 이 책처럼 좀 더 전문적인 책들은 주요 본문과 그 밖의 요소들을 구별할 필요가 있다. 이를테면 활자 크기를 확연히 다르게 할 수도 있고 디자인이나 획의 굵기와 색상이 대비되는 다른 글자체를 사용할 수도 있다. 이 책에서는 이런 몇 가지 장치들을 동시에 사용했다.

내용, 삽화, 원고의 양 등이 페이지마다 다르다면 융통성 있는 그리드가 필요하다. 이 책의 그리드는 너비가 다른 여러 세로단과 그림 설명과 옆구리 글을 모두 수용할 만큼 유연하다. 이런 요소들은 쪽마다 마구잡이식으로 달라지면 안 되는 것들이다. 내용의 변화에 따라 이런 요소들을 반드시 맞추어야 할 때에는 기초 그리드 구조가 일종의 공통분모 역할을 한다.

호텔 로비는 일종의 영업용 거실이다. 투숙객과 방문객이 낯선 사람들 틈에 앉아 마치 집에서 하듯 시간을 보내는 곳이다. 물론 집에서보다는 더 격식을 갖춘 차림이어야 하고 주의가 더 산만해질 수 있다. 하지만 모두 앉아서 한 방향을 응시하며 텔레비전을 볼 기회는 여전히 생길 것이다. 호텔 로비 같은 준공공장소에서 제대로 책을 읽을 수 있는 사람들도 있지만 대부분은 누군가나 무언가를 기다리며 시간을 보내기 때문에 잡지 정도밖에 못 읽는다. 잡지 지면은 대충 읽을 수 있게끔 디자인되어 있다. 토막 정보나 가십거리(혹은 정보처럼 위장한 가십), 표제, 그림 설명 및 그 밖의 잡다한 읽을거리들을 안내하는 그래픽 등으로 구성된다.

광고가 최신 유행에 따라 부단히 변신하기 때문에, 잡지의 기사면은 광고보다 더 유행에 앞선 모습을 보여주거나 아니면 일부러 진지하고 고압적인 자세를 유지하거나 둘 중의 하나를 택하곤 한다.

대부분의 잡지가 표준 규격으로 인쇄된다. 예를 들어 미국 잡지들은 가로 216밀리미터, 세로 279밀리미터에 가깝다. 한 글줄이 적어도 여섯 낱말(서른다섯에서 마흔 글자) 길이는 되어야 하므로, 활자 크기가 약 10포인트 정도일 때 한 세로단의 너비가 55 내지 60밀리미터에 이를 것이다. 적당한 여백을 고려한다면, 이런 세로단 세 개가 한 페이지에 들어간다. 그래서 A4(210×297밀리미터)나 216×279밀리미터 크기로 인쇄되는 대부분 잡지의 기본이 3단 그리드를 사용한다.

주요 본문용 세로단 외에 다른 요소들까지 고려한다면 지면을 다시 더 나누어야 한다. 그림 설명은 더 작은 활자에 더 짧은 글줄로 짜도 되므로 아마도 기본 세로단 절반 정도의 크기면 될 것이다. 그러면 다시 6단 그리드가 만들어진다.

그리드를 더 자연스럽고 융통성 있게 만드는 좋은 방법은 활자가 이따금 들어가는 넓은 여백을 한쪽에 남겨두는 것이다. 이런 그리드는 이를테면 일곱이나 열셋 등 홀수 개의 세로단으로 이루어진다. 내용이 복잡할수록 그리드는 더 유연해야 한다. 그래야 다양한 이야기들을 크기가 다른 활자로 너비를 달리해서 짤 수가 있다.

부엌은 용도가 분명하게 규정된 공간이다. 음식물의 보관, 조리와 흔히 소비까지 이곳에서 행해진다. 이런 활동에 필요한 설비는 세월을 거치며 상당히 변화했다. 같은 기간에 활자 조판 체계에도 그것 못지않게 많은 발전이 이루어졌다. 그러나 음식에서든 활자에서든 기본적 용도는 변함없이 유지되었다.

부엌에는 쓰임새별로 여러 가지 작업대가 있으며 음식, 조리 도구, 그릇 등을 두는 보관 용기와 선반이 있다. 그래픽디자이너나 타이포그래퍼에게는 세로단이나 그림 상자가 보관 용기이고 텍스트가 음식이며 페이지가 작업대인 셈이다. 그리고 독자가 잘 소화할 수 있도록 재미난 페이지를 준비해준다는 점에서 타이포그래피상의 변수들을 조리 도구에 비유할 수 있다.

요리책에 실린 각각의 조리법은 대개 설명하는 본문과, 재료 목록, 단계별 안내로 구성된다. 때때로 작은 사진이나 그림이 들어가기도 한다. 이런 구조는 자동차 수리에 관한 책이든 조경에 대한 책이든 온갖 실용 안내서에도 적용될 수 있다.

사람들이 요리책이나 그 밖의 다른 안내서를 읽는 상황은 썩 좋지 않을 때가 많다. 요리책은 조리대의 공간을 두고 음식, 칼, 수건, 그릇 등과 경쟁해야 할 처지이고, 늘 시간에 쫓겨 세심하게 읽기 어려울 것이다. 읽는 사람이 선 채로 텍스트를 읽을 수 있어야 하므로 활자는 일반적일 때보다 더 커야 한다. 조리법 단계들은 짧은 제목을 달아 각각 분명하게 표시되어야 하고 요리 재료와 분량은 언뜻 보아서도 알아볼 수 있는 목록으로 되어 있어야 한다.

형편없이 디자인된 정보의 가장 좋은 (혹은 가장 나쁜) 예 중의 하나가 바로 자동차 바퀴에 스노체인 감는 법에 관한 안내서이다. 이런 작업은 보통 깜깜한 밤중에 지독한 추위 속에서 몸이 다 젖은 채로 서둘러 이루어진다. 그런데 안내서는 대부분 흰 종이에 인쇄되어, 일이 다 끝나기도 전에 젖고 지저분해질 것이 뻔하다.

이 때 타이포그래피 해결책은 필시 비닐 재질로 만들어졌을 체인 포장 바깥쪽에 이 정보를 인쇄해두는 것이다. 이상적인 색의 조합은 노랑 바탕에 검정 글자로, 이렇게 해두면 흰색만큼 때가 잘 타지는 않는다. 활자는 어떤 상황에서도 잘 읽히게끔 크고 강해야 하고 본문은 짧고 간단한 낱말과 문장으로 짜여야 한다.

우리는 집 외에 우리의 우선권이 남에게 제약받는 장소에서 시간을 더 많이 보낸다. 대개의 공공장소가 그러하며 유감스럽게도 일터 역시 마찬가지이다. 이런 1940년대 타자수실 같은 환경에서 일해야 하는 사람들이 아직도 많다. 작업환경을 개선하고 이에 따라 작업의 질을 향상하는 것이 그다지 어려운 일은 아닌데 말이다.

타이포그래피 작업도 마찬가지이다. 시세표, 전문가용 카탈로그, 일정표 등등 자주 쓰이는 자료들을 지금처럼 복잡하거나 보기 흉하게 만들어야 할 이유가 없다. 지루하고 반복적이고 보기 불편한 것이 놓여 있으면 사람들은 부정적인 태도로 접근하게 될 것이다(혹은 아예 접근을 피할 수도 있다). 정보를 입수하려던 의욕이 오히려 감퇴할지도 모른다.

컴퓨터는 자동 타자기에 비하면 커다란 진일보였는데 확실히 레이저프린터로 뽑은 출력물이 그 어떤 자동 타자기로 찍어낸 인쇄물보다 좋아 보인다. 그러나 장비만 좋다고 시각적으로 훌륭한 커뮤니케이션을 해낼 수 있는 건 아니다. 경직되고 읽기 힘든 문서를 볼 때마다 장비를 탓하지는 말자.

시세표나 시간표 같은 복잡한 정보는 미리 구상된 그리드로 디자인할 수 없다. 정보의 내용이나 구조 자체에 따라 페이지의 배열을 결정해야 한다. 먼저 가장 짧은 요소와 가장 긴 요소를 찾아서 제외해놓아야 한다. 이런 극단에 레이아웃을 맞추다가는 결국 몇 안 되는 예외적인 상황에 휘둘리는 셈이다. 중요한 것은 우선 큰 부분을 맞추어놓는 것이다. 그다음에 예외적인 것들로 돌아가서 차근차근 해결해야 한다. 대체로 짧은 목록들 사이에서 두어 개만 글줄이 길다면 오히려 창조적 아이디어를 유연하게 발휘해 긴 글줄 주변만 다시 디자인하든지 아니면 짧게 고쳐 쓰든지 해보자.

정보가 빽빽한 문서의 모양이나 기능을 향상하는 확실한 방법은 상자를 없애는 것이다. 세로줄은 거의 언제나 불필요하다. 세로단 사이에 충분한 공간만 있다면 활자는 세로단의 왼쪽 가장자리를 따라서 나름대로 세로 방향으로 경계를 만든다. 세로선은 양쪽으로 공간을 아깝게 잡아먹기 때문에 공간을 낭비하는 셈이다. 요소들을 서로 분리하려거든 공간을 이용하라. 페이지의 영역들을 강조하려거든 가로선을 사용하라. 페이지의 가장자리가 이미 나름의 상자를 만드는데 그 안에 더 상자를 만들 필요는 없다.

유능한 사람들이 회사에 들어와서 꾸준히 의욕 있게 일하기를 바라는 기업은 사람들을 어느 정도 즐겁게 해주어야 한다. 편안한 작업 공간, 유연한 근무 시간, 수평적 위계는 사내 규율을 준수하느냐가 아니라 일을 잘하느냐에 따라 사람을 평가하는 새로운 문화를 나타낸다. 상자와 선으로 뒤범벅된 서식을 아직까지 사용하는 회사라면 십중팔구 직원들도 여전히 칸막이에 가둬져 있을 테다.

타자수실은 서식의 상자들만큼이나 낡은 착상이다. 요즘의 '정보처리' 노동자들도 책상 앞에 앉아 자판을 두드리기는 하지만, 적어도 사무실 내에서 돌아다니거나 동료들과 이야기하고 커피를 마시면서 서로 정보를 교환하는 것이 허용된다. 타자수실의 후임으로 등장한 칸막이 친 사무실(이른바 큐비클)도 점차 사라지는 추세인 듯하다. 디자인을 고르는 취향에서도 작업장의 더 자유로워진 태도를 엿볼 수 있다.

같은 정보를 반복해서 입력하는 것 같은 많은 단순 업무가 이제는 '복사해서 붙여넣기' 단축키로 해결된다. 키 하나만 누르면 전에 저장해놓은 주소와 신용카드 정보를 불러올 수도 있다. 그래도 해결되지 않은 가장 큰 문제는 온갖 비밀번호를 다 기억해야 하는 것이다. 온사람에게 다 보이는 컴퓨터 모니터에 비밀번호를 적은 포스트잇을 붙여놓을 수도 없으니까 말이다.

다소 특징 없어 보이는 일반적인 웹 표준을 따르지 않는 이상, 웹 페이지는 디자이너가 의도한 화면과 사용자가 컴퓨터에서 보는 화면이 상당히 다를 수 있다. 아직 모든 웹 페이지에서 웹 폰트가 사용되지는 않으므로 상당히 많은 웹 페이지에서 텍스트는 여전히 에어리얼, 제네바(Geneva), 버다나, 타임스 등으로 표시된다. 하지만 적어도 개인의 신상 정보를 입력할 때 자신의 브라우저에 어느 폰트를 적용할 것인지 정도는 사용자 직접 정할 수 있다.

해묵은 몇 가지 이유로, PC 모니터는 맥과 다른 PPI(인치당 픽셀 수) 기준을 사용한다. 따라서 PC에서의 글자는 맥에서의 글자와 같은 크기로 보이지 않는다. 오늘날 같은 고해상도 화면이라면 더는 큰 문제가 되지 않는다. 그것은 단지 같은 문서를 다른 플랫폼으로 볼 때 느껴지는 작은 불편함일 것이다. 웹디자이너들이 사용하는 CSS(Cascading Style Sheet) 코드는 비록 아주 정확하게 똑같지는 않더라도 플랫폼에 상관없이 사용자도 자기 브라우저에서 거의 똑같은 레이아웃을 볼 수 있게 한다.

지금 사용 중인 컴퓨터에서 레이아웃이 달라 보이면 디자이너가 할 일을 제대로 못 했거나 사용 중인 브라우저가 너무 오래되었다는 이야기이다.

8 578 347 6
56 5 73
6247 3 53 48
9492 9
548 9765 2 7
6752 9 87
358 9436 757 85
1678 6 76
125 4 6
723 5 1754
6541 276 87
48 1
65 71 7130
8 6578 6
87864 5
76 58 7
158 763
565 5762 2
6 74 3
890 9
1655 687 64

1223 567
3445 564
6786 877
0034 651
2481 283
3274 000
2198 436
0004 765
7834 263
1223 567
3445 564
6786 007

76876 886 342342
56464 687 788787
24234 003 2344
43465
476
3246
527635
876
5739
342342
900087
2344
5

7236 4437 98 75986
753247
652314 9823418 76872371 6675
2347653 4276542 3786
876 2389734 278652 34
786523 78 5642 387
423874 2376542 3786 5
4237983 419 875 67812
65167257 69561
234896 234876 423 87642
3874 878 234897
509 450 971 0913
490 72
3487 6751 765234 7654
376542 376653 4587 64876
42317863 4287 2187
6456458 74 58764587 23874
13876 4378
901008 9364589 80 3413
483462 34675 324
765231 4 9823418
97 6872 37166 752347
34276

	Col1				Col5	Col6
ARIES	8000				10000	1050
NGE BENEFITS AND TAXES	2300				2300	23
T	4600				1600	16
URANC						
VELIN	900	900	900	900	900	90
IGHT	200	200	200	200	200	2
AIR	100	100	100	100	100	1
SING	0	0	2200	2200	2200	22
EPHON						
ICE S						
RNALS						
AL AN						
K CHA						
TOCOP						
OMOBI						
ERTIS						
SULTI						
ER						
URITY						

Financial Statement
December 31, 2013

Assets			
Current Assets			
Cash	1,000		
Accounts Receivable	3,000		
Notes Receivable	1,500		
Merchandise Inventory		40,000	
Office Supplies			2
Store Supplies			3
Prepaid Insurance			5
Total Current Assets		46,500	
Plant Assets			
Land	5,000		
Buildings		76,000	
Less Accumulated			
Depreciation	3,000	73,000	
Store Equipment		20,000	
Less Accumulated			
Depreciation	6,000	14,000	
Total Plant Assets		92,000	
Investments		50,000	
Patents		10,000	
Good Will	5,000		

NEWS GOTHIC

Financial Statement			
December 31, 2005			
Assets			
Current Assets			
Cash		21,456	
Accounts Receivable	33,789		
Notes Receivable	31,012		
Merchandise Inventory	240,234		
Office Supplies		41,345	
Store Supplies	52,678		
Prepaid Insurance	323,567		
Current Assets	446,890		
Plant Assets			
Land		65,902	
Buildings			276,123
Less Accumulated		345,567	
Depreciation		73,234	273,456
Store Equipment			320,789
Less Accumulated	23,456		

UNIVERS 57

Financial Statement			
December 31, 2005			
Assets			
Current Assets			
Cash		21,456	
Accounts Receivable	33,789		
Notes Receivable	31,012		
Merchandise Inventory	240,234		
Office Supplies		41,345	
Store Supplies	52,678		
Prepaid Insurance	323,567		
Current Assets	446,890		
Plant Assets			
Land		65,902	
Buildings			276,123
Less Accumulated		345,567	
Depreciation		73,234	273,456
Store Equipment			320,789
Less Accumulated	23,456		

AXEL

Financial Statement			
December 31, 2005			
Assets			
Current Assets			
Cash		21,456	
Accounts Receivable	33,789		
Notes Receivable	31,012		
Merchandise Inventory	240,234		
Office Supplies		41,345	
Store Supplies	52,678		
Prepaid Insurance	323,567		
Current Assets	446,890		
Plant Assets			
Land		65,902	
Buildings			276,123
Less Accumulated		345,567	
Depreciation		73,234	273,456
Store Equipment			320,789
Less Accumulated	23,456		

스프레드시트는 그 이름이 말하듯 넓은 공간이 필요하다. 쿠리어체를 쓰면 글자가 너무 작아져서 잘못 읽기도 쉬워진다.

헬베티카, 타임스 혹은 워드프로세서에 있는 기본 폰트보다 공간을 적게 차지하며 여전히 가독성이 좋은 숫자들이 있다. 표 안의 숫자는 고정너비로 되어 있어야 세로단에서 가지런히 줄이 맞아 보인다. 라이닝 숫자(lining figure, 어센더와 디센더가 없는 일정한 높이의 숫자)는 대개 표 짜기에 적당하다. 높이가 일정한 라이닝 숫자는 대부분의 현대 디지털 폰트에 탑재된 기본적인 숫자 형태이다.

공간을 경제적으로 활용하며 가독성을 극대화하기 위해서는 뉴스 고딕같이 보통보다 너비가 좁은 글자체나 유니버스 57 같은 장체, 혹은 그럴 목적으로 만들어진 악셀(Axel) 같은 글자체를 살펴보라. 이런 글자들은 스프레드시트를 전형적인 것으로부터 벗어나 보이게 하며, 보기 좋을 뿐만 아니라 읽기에도 좋다.

1234567890
NEWS GOTHIC

1234567890
UNIVERS 57

1234567890
MINION PRO SEMIBOLD CONDENSED

1234567890
FRUTIGER CONDENSED

1234567890
FF INFO OFFICE

1234567890
AXEL

1234567890
ITC OFFICINA BOOK

1234567890
FF UNIT REGULAR LF

우리가 쓰는 숫자는 로마로부터가 아니라 인도 수학자로부터 유래해, 페르시아와 아랍 국가에서 채용되었다. 아라비아숫자 또는 힌두 숫자라고 부르는 이유가 여기에 있다. 로마숫자도 지금까지 쓰이지만 장식적인 목적이거나 주로 영화 포스터나 시계판의 숫자로 쓰인다.

일란성 쌍둥이는 엄마 외에는 누구에게나 똑같아 보인다. 외모보다는 행동 양식에서 그 차이가 두드러진다. 확실한 특징이 한눈에 드러날 정도로 명료하지 않다.

숫자를 조판하는 것은 조금 다르다. 스프레드시트에서는 숫자의 아랫선을 가지런히 맞추어 단이 깔끔하게 정돈되어 보이게 한다. 다른 숫자들과 서로 쉽게 구별되어야 하며 공간이 허락하는 만큼 최대한 큼직해야 한다. 본문 글자들 안에서 숫자는 하나의 낱말처럼 다루어져야 하며 알파벳 소문자처럼 어센더와 디센더가 있어서 마치 한 낱말처럼 들쭉날쭉한 윤곽으로 보여야 한다. 그런 윤곽이 가독성을 높인다(107쪽 참조).

오픈타입 폰트는 숫자의 경우에도 여러 특색을 갖추는데, 미학적인 아름다움뿐 아니라 기능적으로 개선되었다. 표는 말 그대로 표짜기용 숫자tabular figure인 고정너비 숫자로 짜인다. 그 숫자들은 문맥에 따라 함께 사용하는 통화 기호와 짧은줄표 같은 다른 기호들처럼 전부 같은 너비(고정너비)로 되어 있다. 표의 각 줄에 문자와 숫자가 같이 섞여 있을 때, 하이픈과 쉼표, 소수점을 기준으로 공간을 수직적으로 정렬해야 한다.

오픈타입은 최소한 네 가지 다른 숫자 세트를 제공한다. 고정너비 라이닝(선형 숫자), 고정너비 올드스타일(소문자처럼 들쭉날쭉한 비선형 숫자), 너비가 서로 다른 비례너비 올드스타일, 비례너비 라이닝이 그것이다. 당연히 분수를 표기하는 분모, 분자도 적절하게 디자인되어 있으며(분수 크기로 자동으로 줄인 숫자나 바로 1/4, 1/2, 3/4 이라고 미리 만들어진 숫자가 아니다), 아래첨자와 위첨자, 게다가 스몰캐피털에 어울리는 숫자, 그리고 라이닝과 올드스타일이 있다. 0 혹은 o와 구별할 수 있도록 사선을 그은 숫자 0도 종종 제공된다.

로마숫자는 본문 안에서 스몰캐피털처럼 다루어지지만 글자들처럼 넉넉하게 글자사이가 주어지면 안 되는데 왜냐하면 그렇게 보일 뿐이지 정말로 스몰캐피털은 아니기 때문이다.

MDMLXXXIV

MMXIV

1 비례너비 라이닝
2 비례너비 올드스타일
3 비례너비 스몰캐피털
4 고정너비 라이닝
5 고정너비 올드스타일
6 분자
7 분모
8 위첨자
9 아래첨자
10 원문자와 반전 원문자

1 No 12345678900

2 No 1234567890

3 NO 1234567890

4 Nº 12345678900

5 Nº 12345678900

6 ½ ¾ ⅚ ⅞ ⁹⁄₉

7 ½ ¾ ⅚ ⅞ ⁹⁄₉

8 cm 1234567890

9 H_2O 34567890

10 ❶ ② ❸ ④ ❺ ⑥

Appearances
are not false.

"겉모습은 거짓이 아니다."

폴 클레(1879-1940)는
상상력이 풍부하고
명상적이며 환상적이고
해학적인 독일 국적의 스위스
화가이다. 그는 자기 작품에
풍자적이고 불손하면서도
자유롭고 시적인 제목을
붙였다.

Type
on screen.

FF Unit Bold

Inbox (71102 messages, 10 unread)

Delete Junk Reply Reply All Forward New Message Get Mail

Disk Not Ejec
Eject "SONY" bef
or turning it off.

Sheep_3_mate
al

spiekermann
nterviews

Show | Inbox (10) ▼ | VIPs ▼ Sent ▼

From	●	Date Received ▼	⚑	Subject	Mailbox
Pauline Groen...	●	**09:00**		**Possibility for i...**	**Inbox - imap**
Pauline Groe...	●	**09:00**		**Re: Possibility...**	**Inbox - imap**
Pauline Groe...	↰	08:57		Re: Possibility f...	Inbox - imap
Pauline Groe...	↰	03:36		Possibility for i...	Inbox - imap

Re: Possibility for interview

To: Erik Spiekermann <e.spiekermann@de.edenspiekermann.com>
Possibility for interview

To: Pauline Groenevelt <pauline_gr...

Cc:

Bcc:

Subject: Re: Possibility for interview

Dear Mr. Spiekermann,

We are three students from the art academy Sint
Joost in Breda, the Netherlands. We're in the third
year of our study Graphic Design. We're very
interested in your work. We like to know more about
you and the way you work.

Is there any possibility to have an interview with
you?

We look forward hearing from you!

Yours sincerely,

Marije Vercoelen, Julia van der Vorst en Pauline
Groenevelt.

Geachte meneer Spiekermann,

Wij zijn drie studenten van de kunstacademie Sint
Joost in Breda. We zitten in het derde jaar van

≡ ▼ From: Erik Spie... ⌄ Signature: reiseplan

On 15.11.2013, at 03:36, Pauline Groenevelt
<pauline_groenevelt@ .com> wrote:

Is there any possibility to have an
interview with you?
of course there is.
Do you want to come to San Francisco or
wait until i'm back in Berlin?
(see itinerary below).
Or simply write?

Best from SF
e

Prof. Dr.h.c. Erik Spiekermann
@espiekermann

Itinerary | Reiseplan

| 06.09.13 – 19.09.13 Berlin
| 20.09.13 – 21.09.13 St. Gallen

하루에 오가는 이메일은 수십억 개에 이른다고 한다. 이는 편지와 팩스와 업무용 메모를 모두 합한 것보다 더 많다. 이메일은 전화 통화의 이점과 문서로 의사소통할 때의 이점을 결합한 것이다. 짧고 즉각적이지만 무슨 내용이 오갔는지 증거가 남는다. 혹은 그렇게 하는 게 당연할지도 모르겠다. 그런데 모든 사람이 다 온라인 예절을 따르지는 않는다. 가만 보면 이메일이 전화 통화보다 더 길고 편지보다 더 읽기 불편할 때가 종종 있다. 그래서 첫째로 피해야 할 것이 HTML 포맷이다. 월드 와이드 웹World Wide Web 텍스트의 표준 포맷이지만 HTML을 못 읽는 이메일 프로그램에서는 메시지가 서식 없는 텍스트로 뜰 확률이 높다. 그러면 텍스트의 너비가 윈도만큼 넓어져 글줄길이가 300글자에 이를 수도 있다. 읽기에 편한 글줄길이는 일흔다섯 자를 넘으면 안 되고 대개의 이메일 프로그램들이 그즈음에서 자동으로 다음 글줄로 넘어가게 되어 있다. 일반 텍스트plain text 메시지는 애초에 포맷된 것이 없어서 보낸 그대로 받는 사람이 읽어볼 수 있다. 게다가 일반 텍스트는 고정너비 폰트로만 쓰고 읽을 수 있기 때문에 글줄 바꾸기도 원문과 똑같을 것이다.

둘째로 큰 문제는 답장 기능이다. 받은 메일에서 하이라이트를 준 문구는 모두 답장에 자동으로 반복된다. 하지만 상대방의 이메일에서 한 문장 이상을 인용하고 싶더라도 그것을 전부 되돌려 보낼 필요는 없다. 답장 버튼을 클릭한 다음, 해당 문구 아래에 답을 달고 다른 것들은 모두 지우면 된다. 우편으로 받은 편지 원본을 답장과 함께 그대로 돌려보내는 사람이 있겠는가? 받는 사람에 대한 작은 배려가 큰 보탬이 되는 법이다.

가장 쉬운 이메일 예절은 지난 메시지들이 계속해서 쌓인 채로 그 위에 덧붙여 보내서 받는 사람에게 부담을 주지 않아야 한다는 것이다. 관련된 중요 문장만 선택해 강조하고 그 아래에 답장을 쓰면 된다. 이메일은 문학이 아니라 단지 메일일 뿐이다.

타이포그래피 선택권을 약간 발휘해 쿠리어 대신 뭔가 다른 것, 이를테면 앤데일 모노를 골라볼 수도 있을 것이다. 받는 사람에게 타이포그래피적 심미안이 별로 없더라도 보낸 포맷은 거의 그대로 전달될 것이다.

받는 상대를 위한 배려와 타이포그래피적 욕심 이외에도, 자신의 화면에서 이메일의 가독성에 대해서도 신경을 써야 한다.

권장 크기인 12포인트에서 보면 고정너비 폰트들의 차이가 꽤 뚜렷하게 드러난다.

Handgloves12
Handgloves12

심지어 오래된 쿠리어에도 여러 버전이 존재한다. 지금 각자 가진 시스템 폰트를 한번 확인해보라.

Handgloves12
Handgloves12

앤데일 모노와 루시다 타이프라이터(Lucida Typewriter)가 무료로 따라오는 프로그램들도 있다.

Handgloves12
Handgloves12
Handgloves12
Handgloves12
Handgloves12
Handgloves12

획의 굵기가 미세한 차이로 구분된 것을 원한다면 시시스 모노스페이스(Thesis Monospace)를 한번 고려해보라. 이탤릭 버전들도 있는데 다 보여주기에는 자리가 모자란다.

AYHIYAH, Kuwait —
y flows in via bank
is delivered in bags or
ging with cash. Work-
is sparely furnished
n here, Ghanim al-
ers the funds and
em to Syria for the
g President Bashar

— one of dozens of
o openly raise
the opposition —
n this tiny, oil-rich
tate into a virtual
outlet for Syria's
bulk of the funds

One Kuwait-based
money to equip 12,00
ers for $2,500 each.
paign, run by a
based in Syria an
Qaeda, is called
With Your Mone
"silver status" b
50 sniper bullets
by giving twice
mortar rounds,
"Once upon
ated with the
said Mr. Mte
in the Kuwa
American
out of Kuy

RTS C1-6

nging From Her Hea
ary Lambert found fame c
the hip-hop gay rights ar
e," but she seeks succe
ender music and poet

YORK A22-24

line Ambition
oning plan for th
d by Mayor Mic
en set aside.

Deal in G
ber of a pro
rs pleade
le federa

Car Mecha
Ease Birth
By DONALD G. M
An Argentine ca
method to retrie
bottle to develop
used to save a ba
canal.

It's Life Behin
Bulger
By KATHARINE Q. SEE
8:02 AM PST
Two life sentences plu
good measure mean B
notorious gangster wil
prison.

Judge Sides With
Scanning Suit
By JULIE BOSMAN and CLA
9:01 AM PST
A federal judge dismissed
Authors Guild, the latest ru
case seeking to stop the Go
program.

Attacks Kill Dozens c
Officials Say
By THE ASSOCIATED PRESS
A suicide attacker and twin bom
Thursday targeted Shiites mark
religious ritual in Iraq, killing at
wounding more than 100, officials

Boeing Workers Reject
in Washington State

웹 콘텐츠가 데스크톱에서 휴대전화나 태블릿 그리고 여러 소셜 네트워크로 계속 옮겨가면서, 웹 폰트는 사용자가 무엇을 통해 콘텐츠를 접하더라도 일관된 느낌을 제공할 수 있게 되었다. 이로써 사용자는 격조 있게 다듬어진 타이포그래피를 경험하고 웹의 발행인은 즉시 '브랜드 인지 효과'를 얻게 된다. 서로에게 득이 되는 셈이다.

화면은 단지 새로운 지면이 아니므로 내용을 드러내는 다른 방식의 레이아웃이 요구된다. 이미 알고 있는 브랜드를 다른 플랫폼에서 보더라도 타이포그래피가 일반적인 공통분모가 된다. 신문의 제호를 보지 않아도 이 신문을 알아볼 수 있다.

최근 몇 년 안 되는 사이에 웹디자이너는 컴퓨터에 설치된 에어리얼, 타임스 같은 폰트에 더는 의존하지 않게 되었다. 플래시나 그 비슷한 기술에 기반한 타이포그래피 문제 해결책은 대체로 옛것이 되고 있다. 웹 폰트는 EOT(임베디드 오픈타입)와 WOFF(웹 오픈 폰트 포맷)의 두 가지 형식으로 지원된다. WOFF는 @폰트-페이스가 발표되고부터 웹 페이지에서 쓰이도록 특별히 디자인되었다.

웹 폰트는 원격 서버에서 내려받거나 CSS와 자바스크립트를 이용해 임베드할 수 있다. 웹 폰트는 알아내기 어렵게 꼭꼭 감추어져 있어서 추출할 수도 없고 인쇄에 쓸 수도 없다. 웹 폰트 사용에는 라이선스가 필요하다. 이에 관한 서비스는 메이저급 폰트 제작사와 타입킷Typekit, 폰트스퀴럴Font Squirrel, 폰트데스크Fontdesk 같은 회사에서 제공하며 폰트를 적절한 포맷으로 변환해주기도 한다. 폰트 라이선스는 너무 많고 다양해서 이 책에 모두 인용할 수는 없다. 특정한 세부 기술도 그와 마찬가지로, 이 지면의 잉크가 마르는 동안에 이미 쓸모없어질 것이다.

기술적 표준은 매우 좋은 것이지만 어떤 브라우저나 플랫폼에서도 똑같은 글자가 보이도록 보장해주지는 않는다. '힌팅'은 화면이나 혹은 해상도가 보통인 다른 표면 위에 글자를 표시하는 것에 관해 이야기하려 할 때마다 이 책의 어디에서라도 어김없이 튀어나오는 낱말이다. 아무리 각 그리드에 딱 맞추어 휘어진 베지어(Bezier) 곡선이라도 모든 시스템에서 모든 작도 기능에 맞추지는 못할 것이다. 종이 제작, 인쇄, 활자 조판 기술들이 수세기에 걸쳐 변한 것처럼, 웹디자이너들은 글자가 다른 환경에서 다르게 보인다는 사실을 한동안 받아들이며 살 수밖에 없다.

아래 그림은 조지아(Georgia)의 아우트라인이 다른 크기의 그리드에 맞추기 위해 어떻게 변하는가를 보여준다. 이것은 세계적으로 가장 완벽하게 힌팅된 화면용 폰트 중 하나이다. 출력용 폰트를 자동으로 웹 폰트로 변환해서는 이러한 결과를 얻을 수 없다. 글자를 14픽셀 이상으로 한다면 픽셀이 그다지 문제가 되지 않지만 더 작은 글자에서는 차이가 크다. 웹에서 긴 본문을 읽을 때 조지아체가 여전히 압도적인 이유가 여기에 있다.

화면상의 비트맵이 오른쪽 이미지처럼 보이려면 실제 아우트라인은 왼쪽에 보이는 것처럼 변형되어야 한다. 이미지 제공 페트르 판블로크란트(Petr van Blokland).

Georgia	9 px
Georgia	10 px
Georgia	11 px
Georgia	12 px

H H

클로드 가라몽Claude Garamond은 1530년 즈음 펀치를 깎아 글자체를 만들던 시기에 파리 지역의 인쇄소에 무엇이 필요한지 알고 있었다. 당시는 손으로 만든 종이 위에 나무로 된 프레스기로 누를 때마다 매번 한 장씩 잉크를 바르며 인쇄해야 했다. 쪽수가 많으면 그만큼 많은 수공과 고가의 종이가 더 필요하다는 것을 알았기 때문에 활자는 될 수 있으면 작아야 했다. 독자의 손에 딱 맞는 작은 책은 책장의 공간을 덜 차지하고 가지고 다니기도 쉬웠다.

인쇄용 글자체를 디자인할 때는 금속활자의 깊은 자국, 잉크 얼룩과 종이 그 자체를 고려해야 했다.

약 250년 뒤, 잠바티스타 보도니가 글자체를 만들던 시기에는 종이가 훨씬 부드러워지고 인쇄기는 정교해졌다. 인쇄공들이 선을 정교하게 인쇄하거나 지면을 밀도 있게 꾸밀 수 있게 되었다. 보도니는 가늘고 굵은 획의 차이가 크게 대비되는, 지금까지도 아름다워 보이는 글자체를 만들었다.

초창기 화면은 과거 손으로 만든 종이와 같았으며 프로그램의 작도 기능은 나무로 된 인쇄 프레스기에 비유할 수 있다. 지금은 화면 해상도가 훨씬 좋아졌지만 글자는 여전히 픽셀로 구성되며 다른 화면이나 브라우저를 통해 보이는 폰트의 모습은 결코 일관되지 않다. 그러므로 화면에서 읽히게 할 생각으로 작은 크기의 본문 글자체를 고를 때는 개러몬드를 기억하라. 실용성 때문에 미적 감각이 희생되어서는 안 된다. 나름대로 개성 있고 견고한 글자체를 고르라. 요컨대 500여 년을 버텨온 글자체는 지금의 화면에서도 보기 좋다.

글자의 대비를 줄이거나 세리프를 강하게 한다거나(혹은 세리프를 없애거나) 합리적인 굵기로 만든 글자체는 작은 화면에 잘 맞는다. 세리프가 없다고 기하학적인 것은 아니다. 초기 시스템 폰트 중의 하나인 루시다는 대비가 주며 가독성도 좋다. 그 점 때문에 애플사가 최근의 운영체제에 다시 사용하고 있다.

다른 시스템 폰트들도 화면을 염두에 두고 디자인했으며 그러면서도 전통적인 모델을 따랐다. 가장 많이 읽어 익숙한 글자를 가장 잘 읽기 때문이다. 마이크로소프트사의 세고(Segoe)체는 프루티거를 아직도 널리 사용되는 아름다운 글자체 중 하나로 만든 휴머니스트 모델을 따른 것이다.

폴 헌트(Paul D. Hunt)가 디자인한 소스 산스(Source Sans)는 오픈 폰트 라이센스(OFL)로 발표된 멋지고 유용한 글자체이다. 오픈 폰트 라이센스에서는 저작권의 영향을 받지 않고 글자체를 자유롭게 사용할 수 있으며 스스로 판매하지 않는 한, 연구하거나 조정하거나 재배포하는 것은 전부 자유이다. 파이라 산스(Fira Sans)와 파이라 모노(Fira Mono)는 랄프 뒤카루아(Ralph Du Carrois)와 내가 파이어폭스사를 위해 디자인했는데 역시 오픈 폰트 라이센스로 나왔다. 이 글자체들은 무료로 제공되지만 그렇다고 저렴하게 제작된 것은 아니다. 화면용으로 디자인했으나 종이 위에서도 같이 쓸 수 있게 했다.

Light
LightItalic
Regular
RegularItalic
Medium
MediumItalic
Bold
BoldItalic
FIRA SANS

Regular
Bold
FIRA MONO

Regular
Italic
Bold
Italic
LUCIDA

Regular
Italic
Demibold
Italic
LUCIDA SANS

Regular
Regular
LUCIDA TYPEWRITER

ExtraLight
ExtraLightItalic
Light
LightItalic
Regular
RegularItalic
Semibold
SemiboldItalic
Bold
BoldItalic
Black
BlackItalic
SOURCE SANS

Handgloves
FF TISA

Handgloves
FF META SERIF

Handgloves
PROXIMA SANS

이 세 가지 글자체는 웹 폰트로 즉각 히트했는데, 튼튼하게 보이고 경쾌하며 지나치지 않는 유용성 때문에 좋은 평가를 받았다.

그루초 막스 Groucho Marx

Now that your wife has bought you a new suit, I don't mind starting up a correspondence.

Berthold Lo-Type Medium Italic

"당신 아내가 새 양복을 사주었다니 이제 서신 왕래를 시작해도 괜찮겠군."

그루초 막스(1895-1977)는
영화사에서 가장 웃기는
코미디 팀이었던 막스 형제의
일원이었다. ‹풋볼 대소동
(Horse Feathers)› ‹식은
죽 먹기(Duck Soup)› 등의
영화에서 그루초는 놀랄 만큼
자유자재로 표정을 만들면서
쉴 새 없이 개그를 펼친다.

FF Unit Black

There is no bad type.

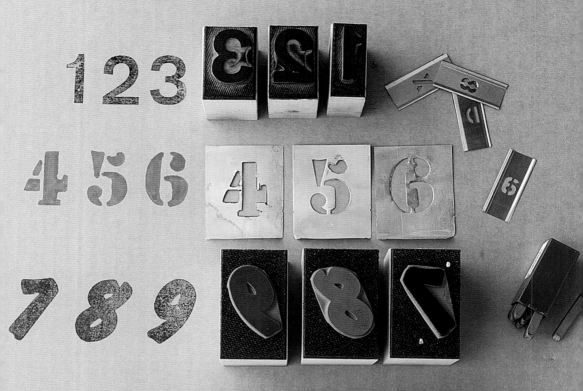

123

456

789

ABCDE
FGHIJ

KL MNO

345
6667777
88899

SHEEP

점토판에 기록을 남기던 지중해 상인들에서부터 돌에 글자를 새겨넣던 로마 석공들이나 양피지에 깃펜으로 글을 쓰던 중세 수도사들에 이르기까지, 글자의 생김새는 언제나 사용된 도구의 영향을 받았다. 200년 전 동판 인쇄가 글자체의 모양을 변화시켰듯, 그 뒤에도 잇따른 기술의 발전이 다양한 변화를 수반했다. 팬터그래프, 모노타입과 라이노타입 식자기▼, 사진 식자술, 디지털 비트맵, 윤곽선 폰트 등이 모두 그런 예이다.

이런 기술들 대부분이 더는 실용성이 없지만, 그들이 낳은 글자체들은 이제 글자체의 특정 범주들을 대표하는 존재가 되었다. 타자기가 가장 훌륭한 예이다. 사무용 기기로서는 거의 생명을 다했지만, 타자기 글자체 스타일은 타이포그래피의 전형으로 살아남았다. 제작 방식의 쇠퇴를 견디고 살아남은 다른 글자체 스타일로는 스텐실 글자stenciled letter나 사각자와 컴퍼스로 만든 작도 글자constructed letter가 눈에 띈다.

언제 어느 시기의 것이든 과거의 활자를 재생산하거나 재창조하는 데 기술적 제약이 거의 없어졌다. 실용적인 필요로 인해 만들어진 것도 이제는 스타일이 된다. 마치 물 빠진 색상의 청바지를 입으면 몇 달 동안 황야를 누빈 카우보이 같아 보이듯이 말이다.

디자이너들은 재래의 수준 낮은 기술이 만들어낸 모양을 톡톡히 이용할 줄 안다. 이론적으로는 스텐실로 만들 수 없는 글자꼴은 거의 없다. 금속판을 잘라냈을 때 글자들이 떨어지지 않도록 안쪽 모양과 바깥쪽 모양을 연결해줄 선 몇 개만 있으면 충분하다.

두 디자이너가 거의 동시에 스텐실 글자체를 만든다는 영리한 생각을 해냈다. 헌터 미들턴(R. Hunter Middleton)이 디자인한 스텐실(Stencil)은 1937년 6월에 발표되었고, 같은 해 7월에는 제리 파월(Gerry Powell)이 디자인한 스텐실이 소개되었다.

요즘은 누구나 어떤 원본으로든 글자체를 만드는 것이 가능하다. 고무도장, 차(tea) 보관용 나무통, 오래된 타자기, 녹슨 표지판 등이 모두 디자이너들에게 영감이 되며, 심지어 원본 아트워크로 쓰이기도 한다. 스캐너와 디지털카메라 덕분에 모든 것을 데스크톱 컴퓨터로 가져올 수가 있다. 그런 다음, 아이디어를 훌륭한 폰트로 바꾸는 데는 기술과 재능과 운 좋은 타이밍이 있으면 된다.

이런 요소들을 모두 잘 갖추었던 경우로는 유스트 판로쉼(Just van Rossum)과 에리크 판블로크란트(Erik van Blokland)를 들 수 있다. FF 카튼(Karton), FF 트릭시(Trixie), FF 컨피덴셜(Confidential)은 단순한 아날로그풍 옛 모습을 뽐내면서도 디지털 폰트로서 완벽한 기능을 수행한다.

진짜 유행은 캘리포니아의 버클리에서 시작되었다. 에미그레 그래픽스(Emigre Graphics)의 주자나 리치코가 영감을 받은 것은 최초의 매킨토시 컴퓨터에서 탄생한 초기 비트맵 폰트였다. 기술적인 이유로 일부 비트맵이 여전히 사용되는 요즘에는 그런 초기 디자인을 보면서 이런 제한 안에서도 얼마나 멋진 디자인이 가능했는지 새삼 느낀다.

40년 전에 ITC에서 일하는 누군가가, 사람들은 '실제' 활자의 모든 장점을 갖추었으면서도 '정직한' 타자기의 느낌을 주는 글자체를 원한다는 것을 깨달았다. 이런 요구에 부응해서 조엘 케이든(Joel Kaden)과 토니 스탠(Tony Stan)은 ITC 아메리칸 타이프라이터를 디자인했다.

HANDGLOVES
STENCIL

HANDGLOVES
FF KARTON

HANDGLOVES
FF CONFIDENTIAL

Handgloves
FF STAMP GOTHIC

Handgloves
FF TRIXIE PRO LIGHT

Handgloves
EMIGRE TEN

Handgloves
OAKLAND EIGHT

Handgloves
EMPEROR TEN

Handgloves
ITC AMERICAN TYPEWRITER REGULAR

Handgloves
ITC AMERICAN TYPEWRITER BOLD

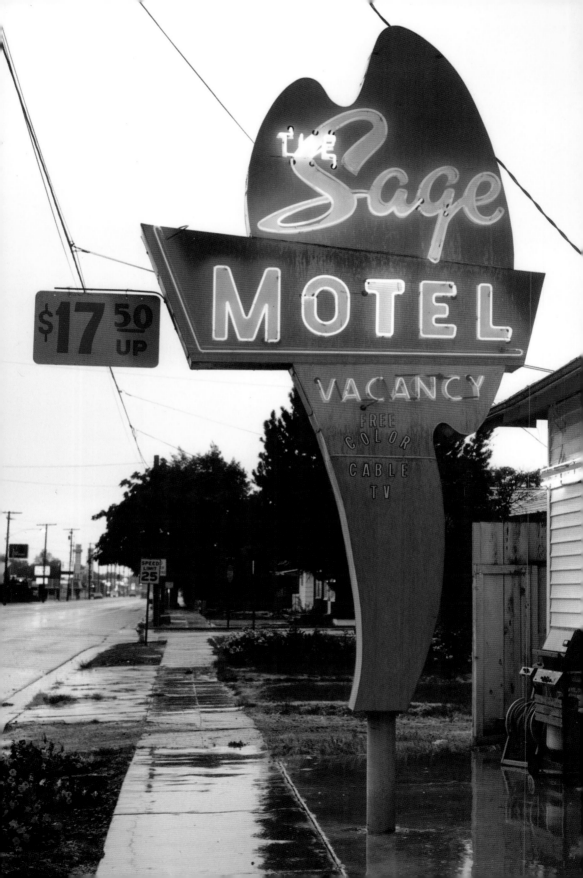

필기를 빨리하면 낱말의 글자들이 서로 이어지기 쉽다. 한번씩 멈췄다 다시 시작하거나 펜을 들어 올리는 손놀림 하나하나가 글 쓰는 속도를 늦춘다. 이런 점에서 네온사인과 흘림체 폰트는 일종의 동업자인 셈이다.

네온 튜브에는 가스가 채워지고 관이 길게 이어지지 않으며 많이 끊어질수록 제작 비용이 더 든다. 그래서 간판 제작자들은 최대한 글자가 많이 이어지는 글자체를 찾거나 이런 기술상의 제약에 맞게 나머지 활자를 조작해야 한다.

거꾸로 네온사인 스타일이 그래픽디자인에 영향을 주게 되었다. 네온의 발광 효과를 흉내 내려고, 부드럽게 구부러진 튜브형 글자 주위에 에어브러시 처리를 하느라 애를 먹기도 했다. 다른 그래픽 처리들이 그렇듯 컴퓨터에서 사용할 수 있는 드로잉 프로그램들이 생기면서 네온 효과를 내기도 훨씬 수월해졌다.

네온 간판 제작자들은 옛날 글자체 중 어느 것이든 골라서 유리관으로 다시 만들어내는 능력을 자랑한다. 네온으로 만드는 메시지는 일반적으로 분량이 짧아서 대개 낱말 전체가 하나의 형태로 만들어지곤 한다. 기존의 활자 스타일에서 영감을 얻은 것이라 해도 유리를 구부려서 디자인이나 기술상의 요구대로 모양을 만들기란 쉽지 않은 일이다.

대개 표지판은 그 자체가 원작 디자인이기 때문에 특별히 네온 글자체를 만들어야 할 필요가 별로 없었다. 그냥 전사 레터링에서 쓰는, 그림자에서 빛이 나거나 곡선형으로 된 폰트들이 몇 가지 있을 뿐이다. 네온사인에 사용해도 괜찮을 듯한 글자체도 몇 가지 있다. 전체적으로 획의 굵기가 일정하고, 날카롭게 각이 진 부분이나 볼록 튀어나오는 곡선 부분이 없는 글자체들이다. 카우프만(Kaufmann)은 이런 기준들을 충족하면서도 1930년대의 우아함까지 어느 정도 지닌다.

Handgloves
KAUFMANN

어도비 포토샵의 도움으로 튜브에서 발산하는 따뜻한 빛을 만들어냈다.

Handgloves
FB NEON STREAM

Handgloves
HOUSE-A-RAMA LEAGUE NIGHT

Handgloves
LAS VEGAS FABULOUS

Handgloves
FB STREAMLINE

Handgloves
FB MAGNETO

Welcome to the
PEMBURY
TAVERN

COBRA 0%
BEER
£2.50

TADDINGTON BREWERY
MORAVKA LAGER 4.4% £3

우리는 특정한 글자체의 생김새와 특정 제품을 연관 지어 생각한다. 신선한 농산물에는 언제나 즉흥적이고 손으로 쓴 듯한 메시지를 곁들여야 할 것 같고 첨단 기술 프로그램에는 냉정한 느낌을 줄 필요가 있을 것 같다. 따뜻하고 말랑말랑한 제품은 부드러운 세리프 처리가 어울리고, 곡류가 많이 든 자연식품은 모서리가 거친 수작업 글자체로 가장 잘 표현할 수 있으며, 사뭇 진지한 금융업은 언제나 정교하게 인쇄된 증서가 자산을 대신하던 시절 동판 인쇄가 떠오른다.

이런 연상 작용이 꼭 들어맞는 경우도 있다. 농수산물 시장에서는 물건의 가격이 수시로 변하기 때문에 가게 주인들이 날마다 가격표를 새로 인쇄하자면 비용도 시간도 만만치 않다. 가장 흔한 해결책은 직접 손으로 쓰는 것이다. 하지만 주인의 손글씨가 읽기 힘든 악필이라면 읽기 어려운 가격표를 매일 내거는 것은 손님을 박대하는 꼴이다. 대신 편안한 필기체 폰트나 브러시 폰트brush font를 하나 장만해서 레이저프린터로 가격표를 반전 인쇄하면 문제가 간단하다. 흑판 위에 직접 손으로 쓴 글씨처럼 보일 것이다.

이 가운데 어느 표지판에 신뢰가 가는가?

FRESH EGGS

Flying lessons

Fresh eggs

Flying lessons

광고, 그중에서도 특히 신문 광고는 언제나 조그만 가게 표지판의 자연스러운 스타일을 본뜨려고 해왔다. 붓글씨의 즉흥성과 금속 글자의 엄격함은 상반되어 보임에도, 주조 활자 시절에도 붓글씨 글자체가 대단히 많았다. 이제는 여러 붓글씨 글자체가 디지털 형태로 존재한다.

이름을 보면 잠재적인 쓰임새를 알 수 있다. 브러시 스크립트와 리포터(Reporter)는 거친 붓글씨 글자체이다. 붓글씨 글자체 중에서 가장 디자인이 자연스러운 미스트럴은, 이미 이 책에서 칭찬한 바 있다(49쪽 참조).

약간의 결단력과 소프트웨어에 대한 상당한 이해력만 있으면, 요즘에는 누구나 폰트를 만들 수 있을 것이다. 이렇게 집에서 만든 폰트들이 독립적인 디지털 활자 주조소에서 팔리면서 최근 큰 인기를 얻고 있다. 에리크 판블로크란트가 만든 FF 에리크라이트핸드(Erikrighthand)와 유스트 판로쉼이 만든 FF 유스트레프트핸드(Justlefthand)가 이런 예인데, 둘 다 처음에는 장난삼아 출발한 것이었다.

Handgloves
BRUSH SCRIPT

Handgloves
REPORTER

Handgloves
MISTRAL

Handgloves
FELT TIP WOMAN

Handgloves
FF PROVIDENCE

Handgloves
FF ERIKRIGHTHAND

Handgloves
FF JUSTLEFTHAND

29. XI 11

카프카(Kafka)의 육필 원고

타이포그래피는 기계적으로 글자를 쓰는 것이다. 인쇄한 글자가 공식적으로 되어가기는 하지만 여전히 손의 흔적을 보여준다. 오르내리는 획의 리듬은 우리 눈에 자연스럽게 보이고 획 끝 부분의 세리프는 붓이나 깃펜의 자취를, 그리고 커시브cursive 같은 타이포그래피 용어는 손글씨 쓰기에서 유래되었음을 상기시킨다.

우리는 학교 선생님들이 여전히 '인쇄print'라고 일컫기도 하는 필사를 많이 했다. 이로써 자신만의 손글씨를 갖게 된다. 이런 과정에서 자신의 개성을 잘 나타낼 수 있는 글씨와 읽기 좋은 글씨 가운데 절충점을 찾기도 한다. 만년필과 공책이 다시 유행한다면 우리는 이를 필기도구보다는 자기표현 수단으로 여길 지도 모른다.

사람이 직접 쓴 손글씨는 브랜드에 친근감과 일대일로 진솔하게 직접 소통하는 듯한 느낌을 주고 싶을 때 사용하기도 한다. 이 때 손으로 필사한 글을 디지털로 옮기는 것도 좋은 생각이지만 많은 양의 스캔과 수정 작업 없이는 결코 쉽지 않다. 이를 대신해, 손글씨처럼 보이는 활자가 생겨났다. 오픈타입 기능이 없었다면 'letter' 같은 낱말에서 e와 l은 같은 글자는 손글씨처럼 보이지 못했을 것이다. 이 기능으로 글자마다 두 가지 이상으로 형태를 다르게 만들어 자동으로 바꾸어 삽입할 수 있다. 같은 글자라도 낱말의 첫 번째 글자와 마지막 글자가 다르게 생길 수 있으며, 어떤 글자는 여러 가지 어센더나 디센더를 선택할 수 있고, 글자 아래 밑줄을 긋거나 위에 선을 덧그어 지울 수도 있다. 마치 의사가 주는 처방전처럼 복잡하다.

활자디자이너들은 자신의 손글씨를 글자체 개발의 모델로 작업해왔다. 기계적인 제약과 사회적 관습의 영향하에 붓과 깃펜, 만년필 그리고 펠트펜까지 이용해 거의 공식적인 필기체들이 만들어졌다. 이후에 금속으로 조각되거나 사진으로 촬영되어 폰트로 만들어진 것이다. 디지털 도구가 발달하고 나날이 정교해지면서 손글씨 폰트는 더욱 개인적이면서 틀에 박힘 없이 자유로워졌다.

피카소, 세잔 그리고 프란츠 카프카에 이르는 유명 예술가들의 손글씨를 구매할 수 있게 되었다. 카프카의 육필 원고는 대단히 혼란스러운데도 율리아 쉬스멜레이넨(Julia Sysmäläinen)은 누구라도 정말 회피하고 싶을 정도의 심한 악필로부터 Mr. K체를 디자인했다.

낡은 타자기 폰트를 처음으로 디지털화한 FF 트릭시의 오픈타입 버전은 디지털 활자를 아날로그처럼 보이게 하며, 토미 하파란타(Tomi Haaparanta)가 디자인한 수오미(Suomi)는 당신이 갖고 싶어 하는 손글씨일 것이다.

카프카의 손글씨를 율리아 쉬스멜레이넨이 디지털화했다.

FF MISTER K

FF MISTER K ONSTAGE

FF MISTER K CROSS OUT

SUOMI SCRIPT

SUOMI HAND

FF TRIXIE PRO LIGHT

FF TRIXIE HD PRO LIGHT

FF TRIXIE HD PRO HEAVY

포인트, 파이카 단위뿐 아니라 쐐기, 공목, 모서리 죔목, 조판물을 담아두는 교정지 상자처럼 인쇄되지 않는 도구도 엄격하게 다루어야 하는 타이포그래피 시스템은, 구속받지 않고 편안하고 막힘없이 작업하고자 하는 디자이너에게 커다란 과제였다. 아이러니하게도 컴퓨터에서 요소를 지면 위 아무 데나 제멋대로 배치하거나 색, 형태, 크기 등을 무한히 선택할 수 있는 지금, 오히려 우리는 다시 활판인쇄 시절로 되돌아가야 할 것 같다.

한 가지 쉬운 방법은 컴퓨터에서 만든 작업물을 가지고 폴리머 판으로 만드는 것이다. 잉크가 묻은 메시지 부분이 잘 드러나도록 조심하면서 인쇄되지 않는 여백 부분을 정리하는 번잡스러움 없이 프레스기를 이용해 한 번에 한 가지 색으로 인쇄할 수 있다. 단순히 잉크가 종이 위에 얹힌 것이 아니라 지면에 눌러 새겨진 촉각적 특징을 볼 수 있다.

활자들 사이의 공간을 메워 정리하는 것은 활자를 배열하는 것보다 일이 많다.

금속이나 나무, 잉크와 종이 등 사용하는 재료가 많아질수록 인쇄에 문제점이 생긴다. 이런 인쇄요인이 많아질수록 작업이 잘못되기 십상인데, 육중한 기계와 전기 설비, 화학약품, 압축 공기 등 많은 기계공정에 숙달하려는 노력을 들이고서야 비로소 활판 인쇄공이 될 수 있다. 다만, 돈벌이를 기대하기보다 꾸준히 작업을 반복하면서 기술에 숙달하는 것이 좋다.

활판 인쇄공이 될 것이 아니라면 나무 활자를 복간해 만든 많은 글자체 중 하나를 사용해서 활판인쇄 느낌을 흉내 낼 수도 있다. 활판인쇄 그 자체는 아니지만 적어도 그 얼은 불러올 수 있을 것이다.

활판인쇄의 어려움(혹은 즐거움)은 왼쪽에 보이는 것처럼, 최종적으로 인쇄되는 부분만이 아니라 그 사이사이에 메워지는 비인쇄 부분들도 일일이 정돈해야 하는 데 있다.

나무나 금속으로 만들어지는 커다란 조각은 퍼니처라고 하며 파이카 단위로 측정된다. 앵글로 아메리칸 타이포그래피 시스템에서 1파이카는 12포인트이며 6파이카는 1인치에 해당한다.

더 얇은 조각은 레글릿(reglet) 또는 레드라고 한다. 주로 글줄사이를 조절할 때 사용하는데 이때 이를 레딩이라고 말한다. 공목(quad)은 글자사이를 조절하는 데 쓰이고 여러 크기로 만들어진다. 전각(em-quad)은 대문자 M자의 너비로, 높이도 똑같은 정사각형 크기이다. 반각(en-quad)은 N자와 같은 너비로 전각의 절반 크기이다. 더 세밀한 공간 조절을 위한 분공목(space)은 높이의 1/6까지 만들어진다. 이런 측정 단위들은 아직도 인디자인이나 다른 레이아웃 프로그램에서 사용된다.

해밀턴우드타입&인쇄박물관은 아직도 나무 활자를 깎아 만든다. 위의 사진은 매슈 카터가 HWT(Hamilton Wood Type Foundry)를 위해 디자인한 전용 글자체 반 라넨(Van Lanen)을 기계로 조각하는 것을 보여준다. 한편 이 회사와 협력 회사인 활자주조소 P22의 리처드 케플러(Richard Kepler)는 소장한 나무 활자들을 디지털로 옮기느라 바쁘게 지내고 있다.

HANDGLOVES

HWT VAN LANEN

HANDGLOVES

HWT AMERICAN SOLID

HANDGLOVES

HWT AMERICAN SHOPWORN

HANDGLOVES

HWT AMERICAN CHROMATIC

HANDGLOVES

HWT AMERICAN CHROMATIC

HANDGLOVES

HWT AMERICAN OUTLINE & STARS

MANUFACTURED BY

Wm. H. Page & Co.

In ordering, leave out no part of the name or number printed over the line.

[Patented.]

Twenty Line Chromatic French Clarendon Ornamented No. 4. Outside, Class E. 22 Cents.
Inset, Class C. 15 Cents.

SPOIL

Thirty Line Chromatic French Clarendon Ornamented No. 5. Outside, Class E. 32 Cents.
Inset, Class C. 21 Cents.

DIN

Twelve Line Border No. 52. $1,25 per foot.

Printed with WADE'S INKS, from H. D. Wade & Co., 50 Ann St., New York.

기술이 어떻게 발전하든지 간에, 우리가 가장 많이 본 글자체는 여전히 15세기 말의 글자꼴을 바탕으로 한 글자체일 것이다. 초기 베네치아식 모델이나 독일식 모델은 그 뒤로 줄곧 모든 활자디자이너에게 다양한 해석의 원천을 제공했다. 가라몽, 캐즐론, 배스커빌, 보도니, 길, 차프, 드위긴스, 프루티거. 이들 모두 그 시대와 당시 도구에 적합한 글자체디자인을 찾기 위해 과거에서 영감을 구했다. 새로운 이미지 처리 기술(오늘날의 용어로 하자면)이 도입될 때마다 활자디자인에도 새로운 세대가 도래한다. 요즘은 예쁘고 아니고를 떠나서 상상해낼 수 있는 모양은 무엇이든 윤곽선 폰트로 모방할 수 있다. 이로써 실제로나 혹은 꿈속에서 가능했던 모든 미적, 기술적 정교함을 재현할 수 있고 심지어 능가할 수도 있다.

요즘 글자체가 너무 많다고 투덜대는 사람들에게는 1800년대의 활자 견본집을 보여주자. 그 폰트들은 전부 금속이나 나무를 손으로 깎아 만들어졌다. 견본집은 글자체를 디자인하거나 폰트를 만드는 것은 예술가, 공예가, 디자이너에게 매혹적인 일이었으며 더 좋고 더 아름답게 만들려는 시도가 오래도록 있었음을 보여준다.

우리에게 친숙해서 효과적인 글자체들 외에, 실용성이나 용도 같은 단순한 기준으로는 분류할 수 없는 글자체들도 있다. 어느 날 문득 활자디자이너에게 새로운 영감이 떠올라 탄생한 것들이다. 이런 개인의 예술적 표현이 널리 다양한 청중에게 호소력을 갖기는 힘들지 모른다. 하지만 가끔은 제대로 된 가수가 나타나 별로 힘들이지 않고 단순한 노래를 대 히트작으로 바꾸기도 한다. 요즘의 활자 견본 책에도 발굴의 손길만을 기다리는 타이포그래피의 숨은 보배들이 있다. 적절한 손길을 만나면 기술상의 제약이 오히려 단순성의 축복으로 바뀔 수도 있고, 어색한 알파벳이 그날의 타이포그래피 영웅으로 탈바꿈할 수도 있다.

나쁜 활자란 없다.

하나의 글자체가 콘셉트에서부터 제작을 거쳐 유통되기까지, 그리고 다시 활자 사용자들에게 인식되기까지는 시간이 꽤 필요하다. 글자체는 시각적 조류의 척도이며, 따라서 문화적 척도이기도 하다. 그러므로 활자디자이너는 미래의 유행을 잘 내다볼 줄 알아야 한다. 시대의 풍조에 역행하는 디자인이라면, 아무리 홍보를 많이 해도 수용되기 힘들 것이다.

간혹 그래픽디자이너나 타이포그래퍼들에 의해 부활하는 글자체가 있다. 이들은 지배적인 취향에 대한 반발심에서나 혹은 그냥 뭔가 다른 것을 시도해보고 싶어서 오래된 글자체의 먼지를 털어내 새로운 환경에서 보여준다. 글자체를 선택하는 일에 관한 한, 실제 문제 해결 여부는 부차적으로 보일 때가 많다. 진정으로 고전적인, 즉 15세기 선조들의 아름다움과 비례를 갖춘 글자체들은 세련되고 현대적인 디자인 연감에서 여전히 상을 받는다.

나쁜 활자란 없다.

요기 베라 **Yogi Berra**

WHEN YOU GET TO THE FORK IN THE ROAD, TAKE IT.

ITC Franklin Gothic Extra Condensed

"길을 가다가 갈림길에 이르면 택하라."

요기 베라(1925-)는
명예의 전당에 헌액된 뉴욕
양키스팀의 포수로서, 최고의
강타자 중 한 사람이었으며
특히 악명 높은 볼들을 쳐내는
타자로 유명했다. 후에
양키스팀의 감독을 맡기도
했던 베라는 평범한 생각을
금언으로 옮겨 경종을 울리는
데에 타고난 재능을 지녔다.

FF Unit Ultra

Final form.

Erik Spiekermann · Studentenfutter ··· Context

RHYME & REASON: A TYPOGRAPHIC NOVEL

Stop Stealing Sheep & find out how type works Second ··· TA ST 001.01

Stop Stealing Sheep & find out how type works

CARTER A VIEW OF EARLY TYPOGRAPHY

TYPOGRAPHY for LAWYERS MATTHEW BUTTERICK

JUST MY TYPE SIMON GARFIELD P

Kinross Modern typography Hyphen

Kinross Unjustified texts Hyphen

thinking with type A CRITICAL GUIDE Ellen Lupton TYP.TH.001.00

Theodore Rosendorf The Typographic Desk Reference OAK KNOLL

ParaType Шпикерман О шрифте

Spiekermann ÜberSchrift

FRED SMEIJERS COUNTERPUN TYP.CO.001.00 Hyphen

KEITH HOUSTON SHADY CHARACT&RS

THE FORM OF THE BOOK Tschichold Hartley & Marks PUBLISHERS

Herbert Spencer Pioneers of modern typography KA.PI.002.00

Burke Paul Renner Hyphen

Terwijl je leest Gerard Unger B

Band 1 Technische Grundlagen zur Satzherstellung

Band 2 Mathematische Grundlagen zur Satzherstellung

Niggli Der typografische Raster The Typographic Grid Hans Rudolf Bosshard

RONDTHALER Life with Letters Hastings House

Edited by RUARI McLEAN TYPOGRAPHERS ON TYPE TYP.TY.026.00

Jost Hochuli, Robin Kinross Designing books FA.DE.005.00 Hyphen

참고 문헌

활자를 적절하게 활용하는 것을 배우는 일은 평생이 걸릴지도
모르지만, 평생 재미있는 시간은 될 것이다. 혹시라도
타이포그래피라는 바이러스에 이제 막 감염된 독자가 있다면,
더 깊이 있는 이해를 위해 다음의 책들을 읽어보기를 권한다.
완벽한 목록은 아니지만 나름대로 실용적인 입문서와 고전이
두루 포함되어 있다. 일부 절판된 책도 있는데 좋은 중고
서점이나 온라인에서 어렵지 않게 찾을 수 있을 것이다. 온라인
검색으로 독서를 대신하라는 말은 결코 아니지만, 웹에도
활자와 타이포그래피에 관한 유용한 정보가 무척 풍부하다.

Berry, John D.
Language Culture Type: International Type Design in the Age of Unicode.
New York: Association Typographique Internationale, 2002.

Berry, W. Turner, A.F. Johnson, W.P. Jasperts.
The Encyclopedia of Type Faces.
London: Blandford Press, 1962.

Bigelow, Charles, Paul Hayden Duensing, Linnea Gentry.
Fine Print On Type: The Best of Fine Print on Type and Typography.
San Francisco: Fine Print/Bedford Arts, 1988.

Blumenthal, Joseph.
The Printed Book in America.
Boston: David R. Godine, 1977.

Bosshard, Hans Rudolf.
Technische Grundlagen der Satzherstellung.
Bern: Verlag des Bildungsverbandes Schweizerischer Typografen BST, 1980.

Bosshard, Hans Rudolf.
Mathematische Grundlagen der Satzherstellung.
Bern: Verlag des Bildungsverbandes Schweizerischer Typografen BST, 1985.

Bosshard, Hans Rudolf.
The Typographic Grid.
Zurich: Niggli, 2006.

Branczyk, Alexander, Jutta Nachtwey, Heike Nehl, Sibylle Schlaich, Jürgen Siebert, eds.
Emotional Digital: A Sourcebook of Contemporary Typographics.
New York & London: Thames and Hudson, 2001

Bringhurst, Robert.
The Elements of Typographic Style. 2nd ed.
Point Roberts, WA: Hartley & Marks, 1997.

Burke, Christopher.
Paul Renner. The Art of Typography.
London: Hyphen Press, 1998.

Butterick, Matthew.
Typography for Lawyers: Essential Tools for Polished & Persuasive Documents.
Houston: Jones McClure Publishing, 2010.

Carter, Harry.
A View of Early Typography Up to About 1600.
London: Hyphen Press , 2002.

Carter, Rob, Ben Day, Philip Meggs.
Typographic Design: Form and Communication.
Hoboken, NJ: John Wiley & Sons, 2012.

Carter, Sebastian.
Twentieth Century Type Designers.
New York: W.W. Norton & Company, 1999.

Chappell, Warren, Robert Bringhurst.
A Short History of the Printed Word.
Point Roberts, WA: Hartley & Marks, 2000.

The Chicago Manual of Style. 15th Edition.
Chicago: The University of Chicago Press, 2002.

Coles, Stephen (Foreword by Erik Spiekermann).
The Anatomy of Type.
New York: Harper Design, 2012; *The Geometry of Type.*
London: Thames & Hudson, 2013.

Crystal, David.
The Cambridge Encyclopedia of Language.
Cambridge: University Press, 1997.

Dair, Carl.
Design with Type.
Toronto and Buffalo: University of Toronto Press, 1982.

Donaldson, Timothy.
Shapes for Sound.
New York: Matt Batty Publisher, 2008.

Dowding, Geoffrey.
Finer Points in the Spacing and Arrangement of Type.
Point Roberts, WA: Hartley & Marks, 1998.

Dowding, Geoffrey.
An Introduction to the History of Printing Types.
London: The British Library, 1997.

Drucker, Johanna.
*The Alphabetic Labyrinth, the Letters in
History and Imagination.*
London: Thames and Hudson, 1997.

Dwiggins,William Addison.
Layout in Advertising.
New York: Harper and Brothers, 1948.

Frutiger, Adrian.
Type, Sign, Symbol.
Zurich: ABC Verlag, 1980.

Garfield, Simon.
Just my type: A book about fonts.
London: Profile Books, 2010.

Gill, Eric.
An Essay on Typography.
Boston: David R. Godine, 1988.

Gordon, Bob.
Making Digital Type Look Good.
New York: Watson-Guptill, 2001.

Gray, Nicolete.
*A History of Lettering: Creative Experiment and
Letter Identity.*
Boston: David R. Godine, 1986.

Harling, Robert.
The Letter Forms and Type Designs of Eric Gill.
Boston: David R. Godine, 1977.
Hart's Rules for Compositors and Readers.
London: Oxford University Press, 1967.

Hlavsa, Oldřich.
A Book of Type and Design.
New York: Tudor Publishing, 1960.

Hochuli, Jost, Robin Kinross.
Designing Books: Practive and Theory.
London: Hyphen Press, 1996.

Houston, Keith.
*Shady characters: Ampersand, Interrobangs and
Other Typographical Curiosities.*
London: Particular Books, 2013.

Jaspert, W. Pincus, W. Turner Berry, A.F. Johnson.
The Encyclopedia of Type Faces.
New York: Blandford Press, 1986.

Johnston, Alastair.
*Alphabets to Order: The Literature of Nineteenth-Century
Typefounders' Specimens.*
London: The British Library; New Castle,
DE: Oak Knoll, 2000.

Jury, David.
Letterpress: The Allure of the Handmade.
Mies: RotoVision, 2011.

Kelly, Rob Roy.
*AmericanWood Type 1828–1900: Notes on
the Evolution of Decorated and Large Types.*
New York: Van Nostrand Reinhold, 1977.

Kinross, Robin ed.
*Anthony Froshaug. Typography & Texts
Documents of a Life.*
London: Hyphen Press, 2000.

Kinross, Robin.
Unjustified texts: Perspectives on typography.
London: Hyphen Press, 2002.

Kinross, Robin.
Modern Typography: An Essay in Critical History.
London: Hyphen Press, 1992.

Lawson, Alexander.
Anatomy of a Typeface.
Boston: D.R. Godine, 1990.

Lawson, Alexander.
Printing Types: An Introduction.
Boston: Beacon Press, 1971.

Lewis, John.
*Anatomy of Printing: The Influence of Art and History
on Its Design.*
New York: Watson Guptill, 1970.

Lupton, Ellen.
*Thinking with type: A Critical Guide for
Designers, Writers, Editors & Students.*
New York: Princeton Architectural Press, 2004.

Malsy, Victor, Indra Kupferschmid, Axel Langer.
Helvetica Forever: Geschichte einer Schrift.
Baden: Lars Muller Publishers, 2008.

McGrew, Mac.
American Metal Typefaces of the Twentieth Century.
New Castle, DE: Oak Knoll, 1993.

McLean, Ruari.
 Jan Tschichold: Typographer.
 London: Lund Humphries Ltd., 1975.

McLean, Ruari.
 The Thames and Hudson Manual of Typography.
 London/New York: Thames and Hudson, 1980.

McLean, Ruari.
 *Typographers on Type: An illustrated Anthology from
 William Morris to the Present Day.*
 London: Lund Humphries Publishers, 1995.

McLean, Ruari.
 How Typography Happens.
 London: The British Library; New Castle,
 DE: Oak Knoll, 2000.

Meggs, Philip B., Roy McKelvey, eds.
 *Revival of the Fittest: Digital Versions of Classic
 Typefaces.*
 Cincinnati, Ohio: North Light Books, 2000.

Merriman, Frank. A.T.A.
 Type Comparison Book.
 New York: Advertising Typographers
 Association of America, 1965.

Middendorp, Jan.
 Dutch Type.
 Rotterdamm: OIO Publishers, 2004.

Middendorp, Jan, Erik Spiekermann, ed.
 Made with FontFont: Type for independent minds.
 Amsterdam: BIS Publishers, 2006

Morisdon, Stanley.
 Type designs of the past and present.
 London: The Fleuron, 1926.

Morison, Stanley.
 First Principles of Typography.
 New York: The Macmillan Company, 1936.

Morison, Stanley.
 A Tally of Types.
 Boston: David R. Godine, 1999.

Nickel, Kristina ed.
 Ready to Print: Handbook for Media Designers.
 Berlin: Gestalten, 2011.

Osterer, Heidrun, Philipp Stamm ed.
 Adrian Frutiger Typefaces: The Completed Works.
 Basel, Boston, Berlin: Birkhauser, 2009.

Pipes, Alan.
 Production for Graphic Designers. 3rd ed.
 New York: The Overlook Press, 2001.

Rogers, Bruce.
 Paragraphs on Printing.
 New York: Dover Publications, 1979.

Rondthaler, Edward.
 Life with Letters as They Turned Photogenic.
 New York: Hastings House Publishers, 1981.

Rosendorf, Theodore.
 The Typographic Desk Reference.
 New Castle, DE: Oak Knoll Press, 2009

Smeijers, Fred.
 *Counter punch: Making Type in the
 Sixteenth Centurey, Designing Typefaces Now.*
 London: Hyphen Press, 1996.

Spencer, Herbert.
 Pioneers of Modern Typography.
 London: Lund Humphries Publishers Ltd., 1990.

Spiekermann, Erik.
 Rhyme & Reason: A Typographical Novel.
 Berlin: Berthold, 1987.

Tracy, Walter.
 Letters of Credit: A View of Type Design.
 London: Gordon Fraser, 1986.

Tschichold, Jan.
 *Alphabets and Lettering: A Source Book of the Best
 Letter Forms of Past and Present for Sign Painters,
 Graphic Artists, Typographers, Printers, Sculptors,
 Architects, and Schools of Art and Design Ware.*
 Hertfordshire, England: Omega Books, 1985.

Tschichold, Jan.
 *The Form of the Book: Essays on the Morality of Good
 Design.*
 Point Roberts, WA: Hartley & Marks, 1997.

Ulrich, Ferdinand
 (Foreword by Jack W. Stauffacher).
 Hunt Roman Genealogy.
 Berlin, 2012.

Unger, Gerard.
 Terwijl je leest.
 Amsterdam: De Buitenkant, 1997.

Updike, Daniel Berkeley.
 Printing Types: Their History, Forms, and Use. 2 vols.
 New Castle, Delaware: Oak Knoll, 2001.

Williamson, Hugh.
 *Methods of Book Design: The Practice of an
 Industrial Craft.*
 New Haven & London: Yale University Press, 1985.

Mai-Linh Thi Truong, Jürgen Siebert,
Erik Spiekermann.
 FontBook. Digital Typeface Compendium. 4th ed.
 Berlin: FSI FontShop International, 2006.

www.typophile.com
www.typographica.org
www.ourtype.com
www.letterror.com
www.typotheque.com
www.gerardunger.com
www.typography.com
www.fontsinuse.com
www.type-together.com
www.fontfont.com
www.fontfeed.com
www.houseindustries.com
www.commercialtype.com
www.vllg.com
www.fonts.com
www.optimo.ch
www.adobe.com/products/type.html
www.linotype.com
www.itcfonts.com
www.fontshop.com
www.fontbureau.com
www.emigre.com
www.fontlab.com
www.typekit.com
www.wpdfd.com
www.hyphenpress.co.uk
www.quadibloc.com
www.ilovetypography.com
www.welovetypography.com
www.paulshawletterdesign.com
www.woodtyper.com
www.hamiltonwoodtype.com
www.typebase.com
www.kupferschrift.de
www.spiekermann.com/en
www.letteringandtype.com
www.urtd.net/projects/cod/
www.typographyforlawyers.com
www.typecache.com
www.typefacts.com
www.ffmark.com

ㄱ

가독성 63, 137, 169, 171, 175
가라몽, 클로드 179
가우디, 프레더릭 7, 93, 134
감정 21, 47-53
건축물에 사용되는 활자 75
계획 과정 29
고전 형태 117
고전적 글자체 40, 51, 195
고정너비 폰트 19, 21, 137
관례적 폰트 71
광고 83, 93, 143, 187
구텐베르크 31, 33
굵기 123, 125
그래픽디자인 29, 85, 185
그리드 159, 161
그리스 비문 51
그리피스, 촌시 H. 63
그림 설명 161
글자
 사이 조정 139, 152
 역사 137
글자가족 111, 121
글자꼴 51, 105, 195
글자체
 가독성 63
 가족 111, 121
 감정 21, 47-53
 고르기 17, 45, 63, 109
 관례적 71
 굵기 123, 125
 디자인 59, 77, 195
 디지털 29, 133
 멀티플 마스터 129, 131
 미래 37
 볼드 69, 111, 125
 분류 55
 붓글씨 187
 블랙 53, 125
 섞어 쓰기 121
 업무용 19, 67, 87
 역사 29-33, 137
 유행 73
 컨덴스트 85, 127
 통상적 65
 특수 용도 41
 포인트 크기 57, 157
 향수 93
 → 폰트 참조

글줄

 길이 141, 143, 145, 149
 사이 15, 141, 147, 149
금속활자 57, 93, 131
기술적 제약 19
기술적 표준 177
기업 87
길, 에릭 102, 121
길레스피, 조 59, 75

ㄴ

낱말
 사이 141, 153
 윤곽 107
네스, 헬무트 25
네온사인 185
네티켓 175

ㄷ

단거리 독서 143
대문자 105
대비 127
대체 숫자 117
덜키니스, 수재나 49
데 흐로트, 뤼카스 69
도로 표지판 7, 23, 25
도일, 아서 코난 78
도표 119
독서
 글자체디자인 33
 장거리 대 단거리 141, 143, 145
 참고 문헌 200-203
 책디자인 157
독일풍 글자체 31
뒤카루아, 랄프 179
드위긴스, 윌리엄 애디슨 154
디센더 107
디자인
 그래픽 29, 85, 185
 책 157
 표지판 23, 25, 99
 활자 59, 77, 195
디지털 글자체 29, 133

ㄹ

라이닝 숫자 169
레너, 파울 83
레딩 193
레이저프린터 165
레터링 아티스트 189
로마숫자 171

로마자 알파벳 29, 33
로트케, 파비안 53
르 코르뷔지에 35
리듬 127
리치코, 주자나 37, 53, 71, 183
리크너, 톰 93

ㅁ

마누티우스, 알두스 31
마스터 디자인 129
마요르, 마르틴 71
마이어, 한스에두아르트 51
마이크로소프트 클리어타입 133
막스, 그루초 180
멀리건, 제리 60
멀티플 마스터 글자체 129, 131
모듈러 시스템 35
몬탈바노, 제임스 25
문고판 81, 157
문자 세트 113, 117
미들턴, R. 헌터 183
미딩거, 막스 123

ㅂ

바우어, 콘라트 53
바움, 발터 53
바이데만, 쿠르트 77
바출라비크, 파울 8
바코드 21
반전된 활자 23, 152, 187
배스커빌, 존 71
뱅크헤드, 탈룰라 26
버터릭, 매슈 93
벌로, 데이비드 47, 53, 93
베라, 요기 196
벡터 데이터 119
벤첼, 마르틴 69
벤턴, 모리스 풀러 47, 53, 69, 91
보도니, 잠바티스타 67, 179
볼드 글자체 69, 111, 125
붓글씨 글자체 187
브랜드 77
브로디, 네빌 47
블랙 글자체 53, 125
비글로, 찰스 69
비례 35
비례너비 폰트 137
비트맵 37, 59, 73, 133
비트맵 폰트 59, 75, 183

ㅅ

사용자 인터페이스 응용프로그램 101
사이
　글자 137, 139, 152
　글줄 15, 141, 147, 149
　낱말 141, 153
산세리프 53, 85
샤퍼, 올레 53
서수 117
서식 19, 89, 167
선정적인 신문 95
세로단 너비 157
세리프 65, 179
손글씨 31, 33, 191
쇼, 조지 버나드 81
숫자 69, 113, 169, 171
쉬스멜레이넨, 율리아 191
슈나이더, 베르너 25
스메이예르스, 프레드 91
스몰캐피털 117
스타일 대체 117
스탠, 토니 183
스텐실 글자체 183
스프레드시트 169, 171
슬림바크, 로버트 33, 111, 131
식품 포장 17
신, 닉 65
신문 13–15, 63
심벌 101

ㅇ

아랍 글자 13
아리기, 루도비코 데글리 33
아이콘 101
아이허, 오틀 121
악센트 13
안내서 163
알파벳 29, 33, 137
양끝맞추기 137
어도비 일러스트레이터 17
어도비 쿨타입 133
어도비 크리에이티브 스위트 117
어센더 107
엑스코퐁, 로제 49, 53
액스하이트 107
여백 81, 159
연속해서 읽기 157
오픈타입 폰트 117, 119, 171
올드스타일 숫자 113
요리책 163
웰크, 로렌스 121

웹 페이지
　텍스트 167
　폰트 177
웹 폰트 177
윙어르, 헤라르트 63, 65
유행 글자체 73
윤곽선 폰트 59, 195
이메일 메시지 175
이브스, 세라 71
이음자 113
이탤릭체 65
인간환경공학 131
인용부 115
인체 35
일본 글자 11
임의 합자 117

ㅈ

자연 35, 139
자우에르타이크, 슈테펜 75
작업장 165, 167
잡일용 폰트 93
잡지 91, 161
전문가 세트 113

ㅊ

차 탁자용 책 157
차프, 헤르만 67
참고 문헌 200–203
책 15, 81, 111, 157, 159

ㅋ

카운터 125
카터, 매슈 71, 75
카퍼플레이트 71
캐즐론, 윌리엄 81
커닝 139
컨덴스트 글자체 85, 127
컴퓨터 85, 165, 189
케이든, 조엘 183
코흐, 루돌프 51
쾨헬, 트래비스 119
쿨타입 기술 133
클리어타입 기술 133

ㅌ

타자기 113, 115, 137, 183
타자수실 165, 167
탐, 키스 치행 25
텍스트
 긴 대 짧은 141, 143, 145
 반전된 23, 152
 색조 149
 흰색 대 검은색 152
텔레비전 15, 37
톰프슨, 그레그 47
통상적 글자체 65
트래킹 139, 152
트웜블리, 캐럴 29, 51, 81
특수 용도 글자체 41
특수문자 115

ㅍ

파월, 제리 183
파이카 193
판덴케이러, 헨드릭 63
판로쉼, 유스트 183, 187
판블로크란트, 에리크 183, 187
판데를란스, 루디 71
패션 35
페이지, 윌리엄 해밀턴 93
평면형 화면 133
포스트스크립트 23, 67, 85
포인트 크기 57, 157
포지티브 활자 23
폰트
 고정너비 19, 21, 137
 관례적 71
 비트맵 59, 75, 183
 오픈타입 117, 119, 171
 웹 177
 윤곽선 195
 잡일용 93
 전문가 113
 화면용 37, 179
 흘림체 185
 → 글자체 참조
표제 145
표지판
 네온 185
 도로 7, 23, 25
 제품 187
표짜기용 숫자 171
프라임 기호 115
프락투어 31
프랭클린, 벤저민 80, 81

프레레존스, 토비아스 63, 65, 73
프로이트, 지그문트 38
프루티거, 아드리안 67, 89, 121, 123
픽셀 59, 133
필기체 폰트 65, 71

ㅎ

하비, 마이클 65
한자 13
향수 93
헌트, 폴 D. 179
헤르만, 랄프 25
호프만, H. 47
홈스, 셜록 78
홈스, 크리스 69
화면 표시 21, 59, 75, 101, 133
화면용 폰트 37, 179
화살표 101
활자
 건축물에 사용되는 75
 광고 83, 93
 디지털 29, 85
 서식 19, 89
 스프레드시트 169
 식품 포장 17
 신문 13-15, 63, 95
 웹 페이지 167, 177
 이메일 175
 잡지 91, 161
 책 15, 81, 157, 159
 표지판 23, 99
활자 분류 55
활판인쇄 93, 193
황금분할 35
후면 발광 표지판 23
후버, 위르겐 53
휴스턴, 키스 115
흘림체 폰트 185
힌팅 133, 177

ABC

DIN 표준 23, 25
EOT 형식 177
'Handgloves' 타이포그래피 41
HTML 포맷 175
LCD 화면 133
WOFF 형식 177

옮긴이 주

해당 쪽 본문 중에 역삼각형(▾) 표시한
내용에 대한 옮긴이의 보충 설명이다.

17쪽
글줄보내기
　사진식자에서 글줄사이를
조절하는 일에서 비롯된 말이다.
글줄 중심부에서 다음 글줄의
중심부까지의 거리가 글줄보내기
값이 된다. ≒행송.

17쪽
아트워크(artwork)
　원래는 화가나 일러스트레이터,
사진작가 등이 제작한 작품 원본을
말한다. 하지만 넓은 의미에서 그
작품의 복사본들까지 의미하는 말로
쓰인다.

33쪽
펠트펜(felt-tip pen)
　동물 털을 끝에 붙여서 사용한
펜이다.

37쪽
비트맵(bitmap)
　원래 픽셀 하나하나의 정보로
데이터를 관리하는 방식이다.
여기서는 픽셀을 조합해서 만든
글자를 의미한다.

47쪽
디스플레이 활자(display type)
　제목 글자 등을 눈에 잘 띄게
조판하는 것을 디스플레이한다고
하고 이때 사용하는 활자를
디스플레이 활자라고 한다. 주로
18포인트 이상의 크기를 말한다.
텍스트를 짤 때 사용하는 보통
활자와 구별하는 의미로 사용하며
일반적으로 상품 라벨이나 포장지,
포스터 등에 쓰이는 큰 활자를
말한다.
세리프(serif)
　글자 모양에서 획의 끝 부분에, 획과
직각의 방향으로 있는 짧은
장식적인 획을 의미한다. 활자를
세리프의 유무로 세리프와
산세리프(sans serif)로
구분하기도 한다. 산세리프 활자는
헬베티카처럼 세리프가 없는
글자체를 의미하며, 산세리프를
줄여서 산스(sans)라고 부르기도
한다. 길 산스의 산스가 이런
의미이다.

49쪽
손(thorn)
　근대 영어의 th에 해당하는 룬
문자(runic character, 고대 북유럽
문자)이다.

51쪽
엑스하이트(x-height)
　글자체에서 어센더와 디센더를
뺀 소문자 높이를 말한다. 소문자
x를 기준으로 높이를 쟀기 때문에
엑스하이트라고 불린다. 57쪽 그림
참조.

53쪽
타이틀링(titling)
　대문자만으로 이루어진 활자로,
글줄사이를 최소한으로 잡아 조판할
수도 있다.

57쪽
디센더(descender)
　g나 j와 같은 소문자의 베이스라인
아랫부분의 길이다. 보디는
활자의 크기를 의미한다.
10포인트나 12포인트와 같은
활자의 크기는 이 보디의 길이이다.
따라서 같은 12포인트의 활자라도
여백을 얼마나 두고 글자를
깎았는지에 따라서 크기가
제각각이다. 베이스라인은 활자가
가로로 놓이는 가상의 기준선이다.
캡 하이트는 대문자의 높이이다.
어센더는 b나 f 같은 소문자의
엑스하이트 윗부분의 길이다.
카운터는 o나 a, d 등의 글자에 있는
글자 내부의 공간을 말한다. t나
f에는 카운터가 없다. 컨(kern)은
활자에서 가로너비를 벗어난 부분을
말한다. 소문자 f의 경우, 그림처럼
옆 활자의 부분에 걸치게 글자를
깎기도 한다.

71쪽
카퍼플레이트(copperplate)
　동판 인쇄를 말한다.

75쪽
카운터 스페이스(counter space)
 활자면의 파인 공간.

91쪽
드롭 캐피털(drop capital)
 첫 글자를 본문을 파고들어 크게
 사용하는 것을 말한다.
레터스페이스트 헤더
(letterspaced header)
 제목의 글자사이를 더 좁게
 조정하는 것을 말한다.
스코치 룰(scotch rule)
 두 겹의 테두리 선을 사용하는 것을
 말한다.
라지 풀쿼트(large pull-quote)
 본문 중간에 조금 큰 글자로
 인용구를 넣는 것을 말한다.
이탤릭 리드인(italic lead-in)
 본문 도입 부분에 이탤릭체를
 사용하는 것을 말한다. 리드인은
 본문 시작 부분의 몇 낱말을 본문과
 다른 스타일의 활자로 짜는 것을
 말한다.
ATF (Bureau of Alcohol, Tobacco,
and Firearms)
 술과 담배, 총기류에 관한 법률을
 집행하는 미국의 행정 부서이다.

93쪽
잡일용 폰트(jobbing font)
 다양한 인쇄물에서 두루 사용하기
 위한 폰트를 말한다.

111쪽
폰 트라프(Von Trapp) 일가
 영화 <사운드 오브 뮤직(Sound of
 Music)>의 주인공 가족이다.

131쪽
팬터그래프(pantograph)
 원형보다 작게 줄여 그리는 데 쓰는
 기구를 말한다.

133쪽
안티에일리어싱(anti-aliasing)
 화면에서 도형이나 곡선의 윤곽을
 매그럽게 보이도록 하는 기능으로,
 경계 부분에 중간색 픽셀들을
 놓아서 부드럽게 보이도록 만든다.
힌팅(hinting)
 윤곽선 글자를 비트맵으로 보이게
 할 때 사용하는 기술로, 글자의
 위치와 너비를 미세하게 조정해
 가독성이 높은 비트맵 글자를
 만든다.

183쪽
모노타입과 라이노타입 식자기
 모노타입은 금속으로 활자를
 만드는 기계의 제품명으로, 각각의
 글자들을 따로따로 주조하는
 방식의 기계이다. 모노타입사에서
 만들었다. 라이노타입은 한
 글줄의 활자를 한꺼번에 주조하는
 방식의 기계(linecaster)이다.
 메르겐탈러라이노타입사에서
 만들었다.

185쪽
전사 레터링(transfer lettering)
 이미 만들어진 글자들을 오려
 붙이거나 눌러 문질러 다른 곳에
 복사하는 방식으로, 간판 등에서
 많이 사용된다.

글자체 찾아보기

A
Aachen
Colin Brignall, 1968: **95**
Akzidenz Grotesk
Berthold, 1896: **60, 85**
Alternate Gothic
Morris Fuller Benton, 1903: **53**
hwt American
P22, 1850, 2012: **193**
ITC American Typewriter
Joel Kaden & Tony Stan, 1974: **185**
Amplitude
Christian Schwartz, 2003: **95**
Andale Mono
Steve Matteson, 1997: **21, 175**
Angst
Jürgen Huber, 1997: **53**
Antique Olive
Roger Excoffon,1962:
41, 49, 53, 95, 107
Arial
Robin Nicholas & Patricia Saunders,
1998: **25, 167, 177**
Arnold Böcklin
O. Weisert, 1904: **43, 44**
Arrival
Keith Tam, 2005: **25**
FF Atlanta
Peter Bilak, 1995: **21**
ITC Avantgarde Gothic
International Typeface Corporation,
1970: **105**
Axel
Erik Spiekermann,
Ralph du Carrois,
Erik van Blokland, 2009: **169**

B
Banco
Roger Excoffon, 1951: **49**
Base 9
Zuzana Licko, 1995: **19**
Baskerville
John Baskerville, 1757: **40, 71, 78**
FF Bau
Christian Schwartz, 2002: **54, 172,**
Bell Centennial
Matthew Carter, 1978: **41**
Bembo
Monotype Corporation, 1929: **31**
ITC Benguiat
Ed Benguiat, 1977: **109**
Berliner Grotesk
Erik Spiekermann, 1979: **93**
Bickham
Script Richard Lipton, 1997: **33**
Block
H. Hoffmann, 1908: **45, 51, 89, 91**
Bodega
Greg Thompson, 1990: **47**
Adobe Bodoni
Morris Fuller Benton, 1915: **87**
Bodoni
Giambattista Bodoni,
1790: **67, 77, 87, 93**
Bauer Bodoni
Bauer Typefoundry, 1926: **71, 87**

Berthold Bodoni
Berthold, 1930: **87**
ITC Bodoni
Janice Fishman, Holly Goldsmith,
Jim Parkinson, Sumner Stone,
1994: **55, 67, 87**
FF Bokka
John Critchley, Darren Raven,
1997: **99**
Brush Script
Robert E. Smith, 1942: **21, 187**

C
Cafeteria
Tobias Frere-Jones, 1992: **65**
Caledonia
William Addison Dwiggins, 1938: **154**
Campus
Mecanorma: **43, 44**
Carta
Lynne Garell, 1986: **99**
Caslon
William Caslon, 1725: **40, 81**
Adobe Caslon
Carol Twombly, 1990: **40, 41, 81**
FF Catchwords
Jim Parkinson, 1996: **93**
Centaur
Bruce Rogers, 1928: **55**
Centennial
Adrian Frutiger, 1986: **89**
FF Chartwell
Travis Kochel, 2012: **119**
ITC Cheltenham
Morris Fuller Benton, 1902: **45**
FF Clan
Lukasz Dziedzic, 2007: **129**
Clearview
James Montalbano, Donald Meeker,
1997-2004: **23, 25,**
Choc
Roger Excoffon, 1955: **49**
FF Confidential
Just van Rossum, 1992: **183**
Cooper Black
Oz Cooper, 1926: **43, 44, 45**
Copperplate Gothic
Frederic Goudy, 1901: **21, 71**
Coranto
Gerard Unger, 1999: **63**
Corona
Chauncey H. Griffith, 1940: **63**
Corporate A.S.E.
Kurt Weidemann, 1990: **41, 77**
Courier
Bud Kettler, 1945: **19, 121, 171, 175**
Critter
Craig Frazier, 1993: **33**

D
Didot
Firmin Didot, 1783: **115**
FF Dingbats
JohannesErler,
Henning Skibbe,
2008: **99, 101**
FF Din
Albert-Jan Pool, 1995: **73, 105**
Dizzy
Jean Evans, 1995: **49**
Dogma
Zuzana Licko, 1994: **49**
FF Dot Matrix
Stephen Müller,
Cornel Windlin, 1992: **21**

E
Eagle
David Berlow, 1989: **53**
Eagle Bold
Morris Fuller Benton, 1933: **53**
Eldorado
William Addison Dwiggins, 1951: **154**
Electra
William Addison Dwiggins, 1935: **142**
Ellington
Michael Harvey, 1990: **65**
Empire
Morris Fuller Benton, 1937: **47**
Bureau Empire
David Berlow, 1989: **47**
Equity
Matthew Butterick, 2012: **115**
FF Erikrighthand
Erik van Blokland, 1991: **187**
Excelsior
Chauncey H.Griffith, 1931: **63**

F
FF Fago
Ole Schäfer, 2000: **95**
Fanfare
Louis Oppenheim, 1913: **54, 115**
Felt Tip Woman
Mark Simonson, 2003: **187**
ITC Fenice
Aldo Novarese, 1977: **71**
Fira
Ralph du Carrois,
Erik Spiekermann,
2013: **179**
ITC Flora
Gerard Unger, 1980: **65**
Flyer
Konrad Bauer & Walter Baum,
1962: **53, 95**
FF Fontesque
Nick Shinn, 1994: **65**
Formata
Bernd Möllenstädt, 1984: **95**
Franklin
Gothic Morris Fuller Benton,
1904: **91, 95**
ITC Franklin Gothic
Vic Caruso, 1980: **53, 69, 91, 196**
Franklinstein
Fabian Rottke, 1997: **51**

Friz Quadrata
Ernst Friz, 1965: **55**
Frutiger
Adrian Frutiger,
1976: **23, 67, 69, 85, 169**
Futura
Paul Renner,
1927: **41, 53, 73, 83, 95, 105**

G
Garamond
Claude Garamond, 1532: **40, 179**
Adobe Garamond
Robert Slimbach, 1989: **111, 115**
ITC Garamond
Tony Stan, 1975: **107**
Stempel Garamond
Stempel Typefoundry, 1924: **107**
GE Inspira
Mike Abbink, Carl Cossgrove,
Patrick Glasson, Jim Wasco, 2002: **77**
Georgia
Matthew Carter, 1996: **177**
Gill Floriated
Eric Gill, 1937: **33**
Gill Sans
Eric Gill, 1928: **101, 105, 109, 121**
Giza
David Berlow, 1994: **53**
Glass Antiqua
Gert Wiescher,
2012 (Felix Glass 1913): **26**
Glyphish
Joseph Wain, 2010: **99**
FF Golden Gate Gothic
Jim Parkinson, 1996: **93**
Gotham
Tobias Frere-Jones, 2000: **69**
Goudy Heavyface
Frederic Goudy, 1925: **45**
Goudy Old Style
Frederic Goudy, 1915: **134**
Graphik
Christian Schwartz, 2009: **73**
Griffith Gothic
Tobias Frere- Jones, 1997: **95**
Gulliver
Gerard Unger, 1993: **63**
Neue Haas Grotesk
Christian Schwartz, 2010: **123**

H
Hamilton
Thomas Rickner, 1993: **89**
Harlem
Neville Brody, 1996: **47**
Hermes
Matthew Butterick, 1995: **93**
Helvetica
Max Miedinger, 1957:
**21, 53, 59, 67, 85, 89,
105, 123, 127, 169**
Helvetica Inserat
Max Miedinger, 1957: **127**
Hobo
Morris Fuller Benton, 1910: **41**
**House-a-Rama League Night, Kingpin,
Strike etc,**
House Industries; Ken Barber et
al, 1999: **185**

I
Impact
Geoffrey Lee, 1963: **95**
FF Info
Erik Spiekermann,
Ole Schäfer,
1996: **25, 167, 169**
Interstate
Tobias Frere-Jones,
1993: **69, 73, 95**
Ironwood
Kim Buker, Barbara Lind, Joy Redick,
1990: **52**

J
Jackpot
Ken Barber, 2001: **37**
Janson
Text Horst Heiderhoff,
Adrian Frutiger, 1985: **55**
Adobe Jenson
Robert Slimbach, 1996: **33**
Joanna
Eric Gill, 1930: **102, 121**
FF Justlefthand
Just van Rossum, 1991: **183**

K
Kabel
Rudolf Koch, 1927: **51**
ITC Kabel®
International Typeface Corporation,
1976: **51**
FF Karton
Just van Rossum, 1992: **183**
Kaufmann®
Max R. Kaufmann, 1936: **185**
Kigali
Arthur Baker, 1994: **33**
FF Kievit
Mike Abbink, Paul van der Laan,
2001: **105**
Künstler Script
Hans Bohn, 1957: **71**

L
Letter Gothic
Roger Roberson, 1956: **19, 121**
FF Letter Gothic
Slang Susanna Dulkinys, 1999: **49**
Lithos
Carol Twombly, 1989: **51**
Lo-Res – Emigre, Emperor, Oakland)
Zuzana Licko, 1985, 2001: **183**
LoType
Erik Spiekermann, 1979
(Louis Oppenheim 1913): **115, 180**
Lucida
Kris Holmes, Charles Bigelow,
1985: **19, 69, 75, 121, 175, 179**
Lyon
Kai Bernau, 2009: **54, 73**

M
Magneto
Leslie Cabarga, 1995: **185**
FF Mark
Hannes von Döhren, fsi Team, 2013:
79, 117, 171
Matrix
Zuzana Licko, 1986: **71**
Memphis
Rudolf Weiss, 1929: **55**
Mesquite
Kim Buker, Barbara Lind,
Joy Redick, 1990: **43, 44**
FF Meta
Erik Spiekermann,
1991: **40, 41, 69, 101, 105**
FF Meta Serif
E. Spiekermann,
Kris Sowersby,
Christian Schwartz, 2007: **97, 179**
Metro
William Addison Dwiggins, 1930: **142**
Mini 7
Joe Gillespie, 1989: **59**
Minion
Robert Slimbach,
1992: **101, 131, 152, 169**
FF Mister
K Julia Sysmälainen, 2008: **191**
Mistral
Roger Excoffon, 1955: **49, 187**
Mrs. Eaves
Zuzana Licko, 1996: **71**
Myriad
Carol Twombly, Robert Slimbach
1992: **69, 105, 107, 139**
Mythos
Min Wang, Jim Wasco, 1993: **33**

N
Neon Stream
Leslie Cabarga, 1996: **185**
Neue Helvetica
Linotype Corporation, 1983:
89, 123, 125, 127
News Gothic
Morris Fuller Benton, 1908: **69, 169**
Nugget
Ken Barber, 2001: **35**

O
OCR B
Adrian Frutiger, 1968: **19**
FF OCR F
Albert-Jan Pool, 1995: **21**
ITC Officina
Erik Spiekermann, 1990:
19, 53, 69, 121, 169
Ottomat
Claudio Piccinini, 1995: **49**

P
Palatino
Hermann Zapf, 1952: **67, 115**
ITC Peecol
Kai Vermehr,
Steffen Sauerteig, 1998: **37**
Penumbra
Lance Hidy, 1994: **55**
Perpetua
Eric Gill, 1925: **102**
Poetica
Robert Slimbach, 1992: **55**
Poppi
Martin Friedl, 2003: **99**
Poplar
Kim Buker,
Barbara Lind,
Joy Redick, 1990: **53, 95**
Poynter
Tobias Frere-Jones, 1997: **63**
FF Profile
Martin Wenzel, 1999: **69**
FF Providence
Guy Jeffrey Nelson, 1994: **187**
Proxima Sans
Mark Simonson, 1994–2005: **179**
FF Pullman
Factor Design, 1997: **93**

Q
FF Quadraat
Fred Smeijers, 1992: **91**

R
Rad
John Ritter, 1993: **33**
Reporter
C. Winkow, 1953: **115, 187**
Rhode
David Berlow, 1997: **83**
Rosewood
Kim Burker Chansler, 1992: **33**
Agfa Rotis
Otl Aicher, 1989: **121**
Runic Condensed
Monotype Corporation, 1935: **47**

S
Sabon
Jan Tschichold, 1966: **55**
FF Sari
Hans Reichel, 1999: **95**
Sassoon Primary
Rosemary Sassoon, 1990: **41**
FF Scala
Martin Majoor, 1996: **71, 109**
PTL Skopex Gothic
Andrea Tinnes, 2006: **69**
Source Sans
Paul D. Hunt, 2012: **179**
Suomi Script
Tomi Haaparanta, 2008: **191**
Stempel Schneidler
F. H. E. Schneidler, 1936: **45, 65**
Snell Roundhand
Matthew Carter, 1965: **43, 44, 71**
ITC Souvenir®
Ed Benguiat, 1977: **45**
Spartan Classified
John Renshaw, Gerry Powell, 1939: **39**
Stencil
Robert Hunter Middleton, June 1937:
159
Stencil
Gerry Powell, 1937: **159**
ITC Stone
Sumner Stone, 1987: **121**
Streamline
Leslie Cabarga, 1937: **185**
Studz
Michael Harvey, 1993: **33**
FF Sub Mono
Kai Vermehr, 1998: **37**
Suburban
Rudy Vanderlans, 1993: **71**
Swift
Gerard Unger, 1985: **41**
Syntax
Hans-Eduard Meier, 1995: **51**

T
Tagliente Initials
Judith Sutcliffe, 1990: **33**
Tekton
David Siegel, 1990: **43, 44, 109**
Tempo
Robert Hunter Middleton, 1940: **95**
Tenacity
Joe Gillespie, 2001: **75**
Tern
Ralph du Carrois, Erik Spiekermann,
2010: **23**
Theinhardt
François Rappo, 2009: **73**
Thesis
Luc(as) de Groot,
1996: **69, 85, 105, 175**
Times New Roman
Stanley Morison, Victor Lardent, 1931:
21, 59, 63, 67, 97, 167, 169, 177
FF Tisa
Mitja Miklaviič, 2008: **179**

Trajan
 Carol Twombly, 1989: **29**
FF Transit
 MetaDesign, 1994: **25**
Transport
 Margaret Calvert, Jock Kinneir,
 1957: **23**
FF Trixie
 Erik van Blokland, 1991/2011: **183, 191**
FF Typestar
 Steffen Sauerteig, 1999: **75**

U
FF Unit
 Erik Spiekermann,
 Christian Schwartz, 2003:
 **9, 27, 39, 61, 77, 79, 95, 115,
 121, 155, 169, 173, 197,**
FF Unit Rounded
 E.Spiekermann, Christian Schwartz,
 Erik van Blokland, 2008: **135**
FF Unit Slab
 Erik Spiekermann, Kris Sowersby,
 Christian Schwartz, 2007: **71, 103**
Univers
 Adrian Frutiger, 1957: **53, 67, 85, 89,
 115, 123, 127, 169**

V
HWT Van Lanen
 Matthew Carter, 2002: **193**
Verdana
 Matthew Carter, 1996: **19, 21, 75, 167**
Vialog
 Werner Schneider, Helmut Ness,
 2002: **25**

W
Berthold Walbaum
 Günter Gerhard Lange, 1976: **38, 71**
Wayfinding
 Sans Ralf Herrmann, 2012: **25**
ITC Weidemann
 Kurt Weidemann, 1983: **41**
Weiss
 Rudolf Weiss, 1926: **107**
Wilhelm Klingspor Gotisch
 Rudolf Koch, 1925: **55**

Z
FF Zapata
 Erik van Blokland, 1997: **41**
Zebrawood
 Kim Burke Chansler, 1992: **33**

저작권

16
Labels
Typographic design:
Thomas Nagel,
San Francisco

34
Winter tree
Photo:
Peter de Lory,
San Francisco

18
Forms
Photo:
Ferdinand Ulrich,
Berlin

36
www
Typographic design:
Michael Balgavy,
Vienna

20
Eggs
Photo:
Erik Spiekermann,
Berlin

38
Sigmund Freud

22
British freeway sign
Courtesy of
Henrik Kubel

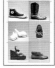

42–44
Shoes
Photo:
© Adobe Systems

**Cover
Design:**
Erik Spiekermann,
Berlin
Sheep drawing courtesy
of csaimages.com

22
Cuban freeway sign
Photo:
Ferdinand Ulrich,
Havana

46
Doubt
Photo:
Dennis Hearne,
San Francisco
Model: Megan Biermann

6
street sign 2013
Photo:
Göran Söderström,
Stockholm

24
Düsseldorf Airport
Photo:
Stefan Schilling,
Cologne

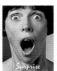

46
Surprise
Photo:
Dennis Hearne,
San Francisco
Model: Megan Biermann

8
Paul Watzlawick

26
Tallulah Bankhead

46
Joy
Photo:
Dennis Hearne,
San Francisco
Model: Megan Biermann

10
Salt & pepper
Photo:
Dennis Hearne,
San Francisco

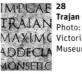

28
Trajan Column, Rome
Photo:
Victoria & Albert
Museum, London

46
Anger
Photo:
Dennis Hearne,
San Francisco
Model: Megan Biermann

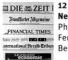

12
Newspapers 2013
Photo:
Ferdinand Ulrich,
Berlin

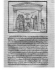

30
**Hypnerotomachia
Poliphili**
Source: Octavo Digital
Rare Books

56
**Albrecht Dürer:
Underweysung der
Messung**
Source: Octavo Digital
Rare Books

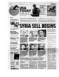

14
USA Today
Photo:
Ferdinand Ulrich,
Berlin

32
Handwriting samples
From the library of
Jack W. Stauffacher,
San Francisco

58
Washing machine
Photo:
Erik Spiekermann,
Berlin

60
Gerry Mulligan

82
Advertisement
Dennis Hearne,
San Francisco

120
**The Lawrence Welk
Family**
Photo:
© The Bettmann
Archives

62
Travel
Styling:
Susanna Dulkinys
Photo:
Max Zerrahn, Berlin

96
Website
Source:
www.quadibloc.com
John Savard

122
The Concert (c. 1550)
© The Bridgeman Art
Library

64
Vacation
Styling:
Susanna Dulkinys
Photo:
Max Zerrahn, Berlin

98
Symbols
Typographic design:
Thomas Nagel,
San Francisco

124
Tuba player
Photo:
James McKee
© Wide World Photo

66
Business
Styling:
Susanna Dulkinys
Photo:
Max Zerrahn, Berlin

100
Arrow
Photo:
Ferdinand Ulrich,
Havana

126
Dad's metronome
Photo:
Ferdinand Ulrich,
Berlin

68
Work
Styling:
Susanna Dulkinys
Photo:
Max Zerrahn, Berlin

102
Eric Gill

128
Orchestra
Photo:
© Plainpicture/Cultura,
Hamburg

70
Formal
Styling:
Susanna Dulkinys
Photo:
Max Zerrahn, Berlin

104–108
**John, Paul, George
& Rita**
Photo:
Dennis Hearne,
San Francisco

130
Small book
Photo: Dennis Hearne,
San Francisco, from
the collection of Joyce
Lancaster Wilson

72
Trendy
Styling:
Susanna Dulkinys
Photo:
Max Zerrahn, Berlin

110
The Trapp Family
Photo:
James McKee
© Wide World Photo

132
Anti-aliasing
Photo:
Ralf Weissmantel, Berlin

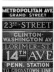
74
Mosaic subway type
Photo:
Ferdinand Ulrich,
New York

112
Guitars
Photo:
Dennis Hearne,
San Francisco

134
Frederic Goudy

76
Number plate
Photo:
Erik Spiekermann,
Berlin

114
Braun stereo
Photo:
Erik Spiekermann
& Ferdinand Ulrich,
Berlin

136
Tree plantation
Photo:
© Pearson

78
Sherlock Holmes

116
Features
Photo:
Oote Boe
© Plainpicture,
Hamburg

138
Summer tree
Photo:
Peter de Lory,
San Francisco

140
Marathon runners
Photo:
© Plainpicture,
Hamburg

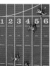

142
Sprinters
Photo:
Julian Finney
© Getty Images,
Photonica World

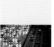

144
Traffic jam in LA
Photo:
© iStock
by Getty Images

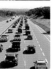

144
Freeway night
Photo:
© Plainpicture/ponton,
Hamburg

146
Traffic lanes
Photo:
© iStock
by Getty Images

148
City traffic
Photo:
© fStop

150
Cars on highway
Photo: Alex Maclean
© Getty Images,
The Image Bank

151
Noise
Photo:
Michael Balgavy,
Vienna

154
**William Addison
Dwiggins**

156
Bedroom
Photo:
Dennis Hearne,
San Francisco

158
Living room
Photo:
M. Helfer
© Superstock

160
Hotel lobby
Photo:
Dennis Hearne
(at Hotel Triton),
San Francisco

162
Kitchen
Photo:
M. Helfer
© Superstock

164
Typing pool
Photo:
© Historical Pictures/
Stock Montage

166
Edenspiekermann Berlin
Photo:
Edenspiekermann

170
Twins
Photo:
© iStock
by Getty Images

172
Paul Klee

174
Erik's e-mail
Photo:
Erik Spiekermann,
San Francisco

176
New York Times
Photo:
Erik Spiekermann,
San Francisco

178
H
Photo:
Erik Spiekermann,
San Francisco

180
Groucho Marx

182
Stencils and stamps
Photo:
Susanna Dulkinys,
Berlin

184
Neon sign
Photo:
Peter de Lory,
San Francisco

186
Chalk board type
Photo:
Ferdinand Ulrich,
London

188
Vernacular type
Photo:
Erik Spiekermann,
San Francisco

190
Kafka's handwriting
Franz Kafka,
Historisch-Kritische
Ausgabe sämtlicher
Handschriften, Drucke
und Typoskripte.
Hrsg. v. Roland Reuß
u. Peter Staengle,
Oxforder Quarthefte
1 & 2 (Stroemfeld
Verlag: Frankfurt am
Main, Basel 2001), I 92.

192
Letterpress at p98a
Photo:
Erik Spiekermann,
Berlin

194
**Specimens of Chromatic
Wood Type, Borders & C.**
Courtesy of
Nick Sherman

196
Yogi Berra